台灣新郎 「編導式攝影」中的記錄思維 / 游本寬

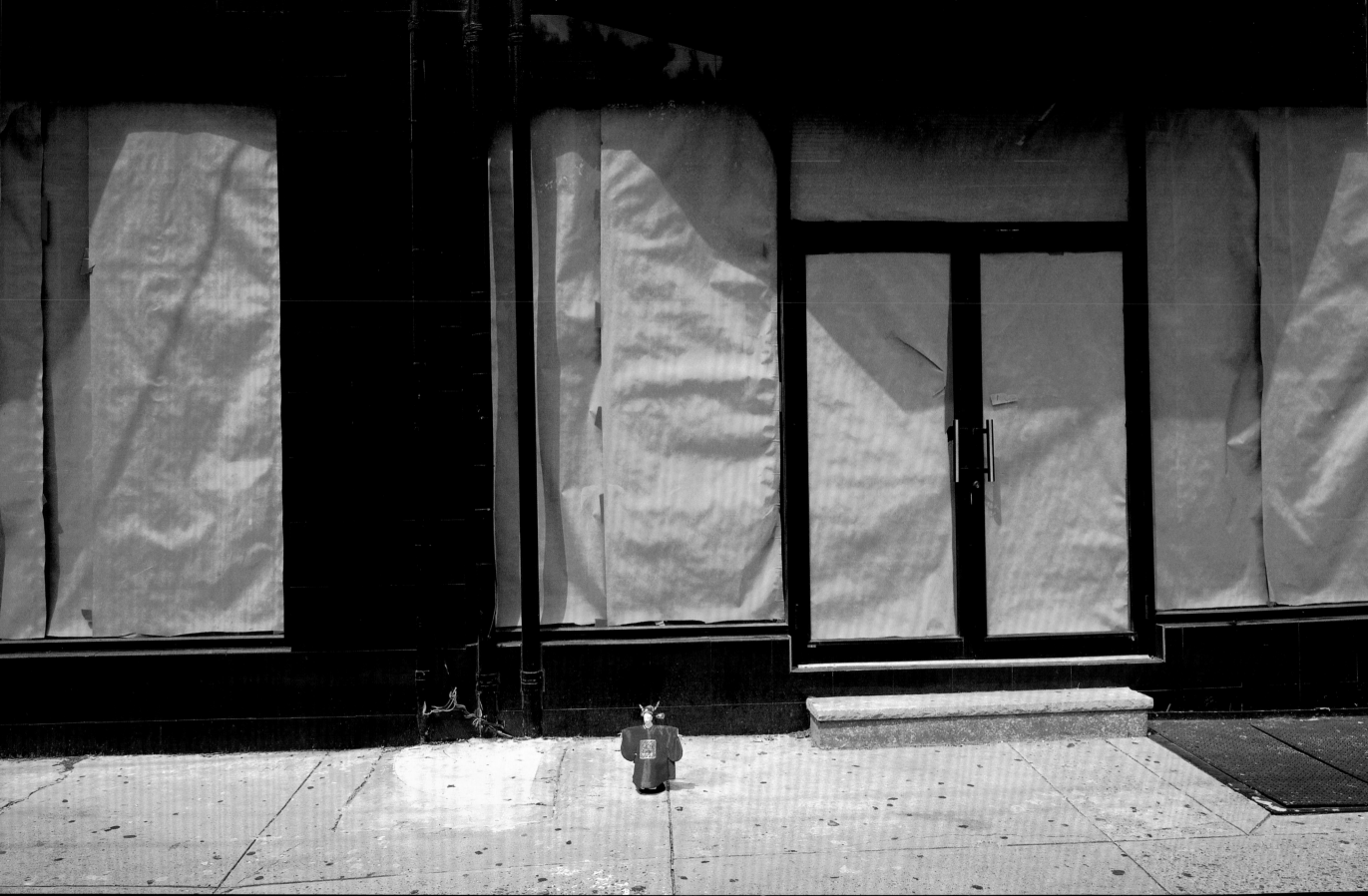

A Multiplicity of Experience

With professional commitments in Taipei and a family in State College, Pennsylvania, Ben Yu maintains residences in both countries. His large-scale color photographs, from the series entitled *The Puppet Bridegroom*, relate broadly to the complexities that arise from living in two different cultures.

A hand puppet dressed in traditional Chinese bridegroom's clothing is the central motif of his work. The puppet is photographed at places Ben believes embody American culture, such as a brewery, a suburban housing development, and a monumental roadside crucifix. Inspired partly by conceptual artist Eleanor Antin's postcard series 100 Boots (1971-73), in which she photographed one-hundred empty rubber boots at various locations as they traveled across the United States and ultimately landed in the Museum of Modern Art, the nomadic puppet wanders from place to place, dwarfed by the enormity of the American landscape. With an admirable consistency of vision, Ben mindfully considers the land, signs, highways, buildings and shops, and, with even more awareness, color. Vibrant greens, reds, and yellows abound in the images, shaping the commonplace into the exceptional.

Ben attended graduate school at the height of Post-modernism, during the mid-1980s when theorists proclaimed that " 'reality' as a consequence could be understood as socially constructed" (Madeleine Grynsztejn, Carnegie International 99/00:V0, p. 116). The ubiquitous nature of photography led to a critique of representation by many artists at this time, and Ben was no exception. Photographs, for all their perceived "truthfulness," are fiction because they are disconnected from the time continuum of reality. Like much of the artwork created during this period, Ben's photography rests between the real and its referent, reflecting a belief in the authenticity of the puppet as it assumes life-like gestures and positions at odds with its surroundings. Indeed, he has transferred his persona onto the puppet with an ambivalence arising from foreign status, albeit compromised by marriage to an American. In each of the images cultural contradictions exist between fiction and documentary, and fabrication and nature.

His decision to insert the puppet into the landscape creates a complex reading culturally and formally. Bridegroom translates from Mandarin as *new person*, and Ben's work comments on the challenges of living in a foreign land where one is perpetually "new" and never fully assimilated. Creating compositions that at times fluctuate between what is perceived as real and what has been manipulated by the photographer, the distance between photographic representation and reality is deliberately confused within the frame. The puppet's placement acts as a barrier forcing a confrontation prior to entering the scene. Frequently, it is positioned at critical intersections such as a bend in the road, or an entrance way, furthering an outward visual push toward the exterior of the print. *In Boalsburg* (2001), for example, the puppet stands in a stark wooded environment defiantly dressed in brilliant red clothing. The few wooded forests that remain on the island of Taiwan are now protected as national parks, whereas much of Taiwan's natural beauty has succumbed to housing because of rapid population growth, limited space, and a shift from an agricultural society to one based on technology. By isolating cultural experience and association, *Boalsburg* is emblematic of Ben's ambivalence toward America.

To assert that Ben documents icons of middle-class American culture is far too simplistic. By utilizing popular forms of photography such as the snapshot and vacation pictures, he notices the unnoticeable, seeing details and configurations of signs, colors, and shapes that inhabitants may not, while looking for minute details of the American scene. Trailer parks, a soccer game, cornfields, and drive-ins are associated strongly with American culture but also beg the question "Are the places he chooses to photograph representative of American culture? And if so, whose?" Do the images belong to an African American culture, an Hispanic culture, and an Asian American culture equally along with the majority? Do images of Pennsylvania resonate with Southern culture or that of the Western states? The photographs hang silently, offering no answers only a glimpse into the eyes of the other.

Interpreting content is complicated further by the many years I lived as a foreigner in Taipei. After returning home and having to reexamine the familiar along with a multiplicity of experiences associated with re-entering society, Ben's photographs of Pennsylvania evoked a doubling of cultural associations for me. He was portraying American culture from the perspective of an outsider augmented by our relationship. Images depicting a row of storage sheds, a stone house with beautiful flower gardens in an affluent neighborhood, school busses parked for the summer, and an empty baseball field all quietly disclose a society of abundance and excess. Viewed as a series, the photographs are reminiscent of a desire I had as a photographer in Taiwan to seek out familiar spaces in the unfamiliar. Ultimately, our individual efforts to photographically scrutinize the middle classes of American and Taiwanese societies had become metaphors for personal identity and cultural alienation. As Italo Calvino writes, an image may appear "like a sheet of paper, with a figure on either side, which can neither be separated nor look at each other." Italo Calvino, Invisible Cities, p.105).

In his mature work that encompasses three photographic series - *Between Real and Unreal* (1986 ~), *French Chair in Taiwan* (1997-1999), and *The Puppet Bridegroom* (1999-2002), Ben has created a strong sense of the essential textures and character of place, whether in Taiwan or the United States. Without satire or idealism, the images that comprise *The Puppet Bridegroom*, in particular, delineate the myth of America, imagined by both natives and foreigners, of self-expression, ownership, reinvention, and limitless opportunity. The work speaks to a universality of experience beyond personal references, and further illustrates the changing face of contemporary American society.

Karen Serago
September 2002

出版前言

十多年前自美返國，沒有回到美術界教職，反而進了比較注重文字思考和論述的傳播學領域。新環境裡，有形的學術氛圍讓文字表述的機會大為增加，1986年春出版了生平的第一本文字書《論超現實攝影》。幾年下來，倒驚訝的發現，字裏行間的推敲與琢磨，不但能讓模糊的藝術概念得到沈澱，文字論述中的邏輯訓練，更對創作的自理有異曲同工的效益。更重要的是，白紙黑字成了創作自省的最佳指標。於是，只要有機會，便常和學生分享這種圖、文並進的創作形式。話雖如此，總覺得自己在藝術創作實體上一直未曾太使勁。

1996年的「台北雙年展」，隔年中、歐藝術家的《你聽‧我說》展，在和國內、外當代藝術家的互動過程中讓自己陷入人生規劃的長思：要繼續爬格子？還是走出研究去創作？原地踱步的原因也許和在職環境尚未能接受藝術家升遷有關。

是生計考量？還是對自己創作能力的疑慮？
模糊的日子卻已日復一日的度過。

已不記得是哪年的夏天，和政大現任鄭瑞成校長（當時的傳播學院院長）閒聊人生觀時，讓自己頓悟應該將中年生涯（重新）定位在藝術創作，大膽的以一位「藝術家教師」走在沒有藝術系的校園裡。

指南山下孤寂的藝術環境，倒是讓自己想出如何將教學活動和創作實體整合的生活態度：創作不再只是媒材玩耍，而可以是精神和生活的實踐。日子開始變得有些忙碌，創造的腦筋時時都在運轉。此時，文字論述的內容多已調整成如何將"不可明言"的藝術創作，用自己的體驗試加以解說。

如果描述面對藝術當時是某種點的接觸，之後其他形式的討論便是和作品撞擊產生的線。接著，如果能再將討論內容予以文字化，更成面的形式。
藝術創作的起點，如果未能延長成線，再織成了面，點很快就會隨著時間而越來越模糊。

羅蘭‧巴特認為現代人有一種無需用手執筆的新書寫方法，雖然用身體的哪一部份來書寫也許還說不清楚。不過，即使是以機器代勞，總還得用眼睛看：人的身體依然經由視覺與書寫關聯在一起。因此，任何書本都可以用不同的方式進行原始的閱讀；如同古代的書法家一般，把文字看成身體的一種神秘投影。

2002秋，能出版《台灣新郎》—「編導式攝影」中的記錄思維，除了要感謝家人和周邊所有的朋友之外，更應該感謝賜給我頻繁生活變化及挑戰的上天。生活實質的多方體驗，搭架出這些文字和影像的對話。

游本寬
2002年／秋／政大

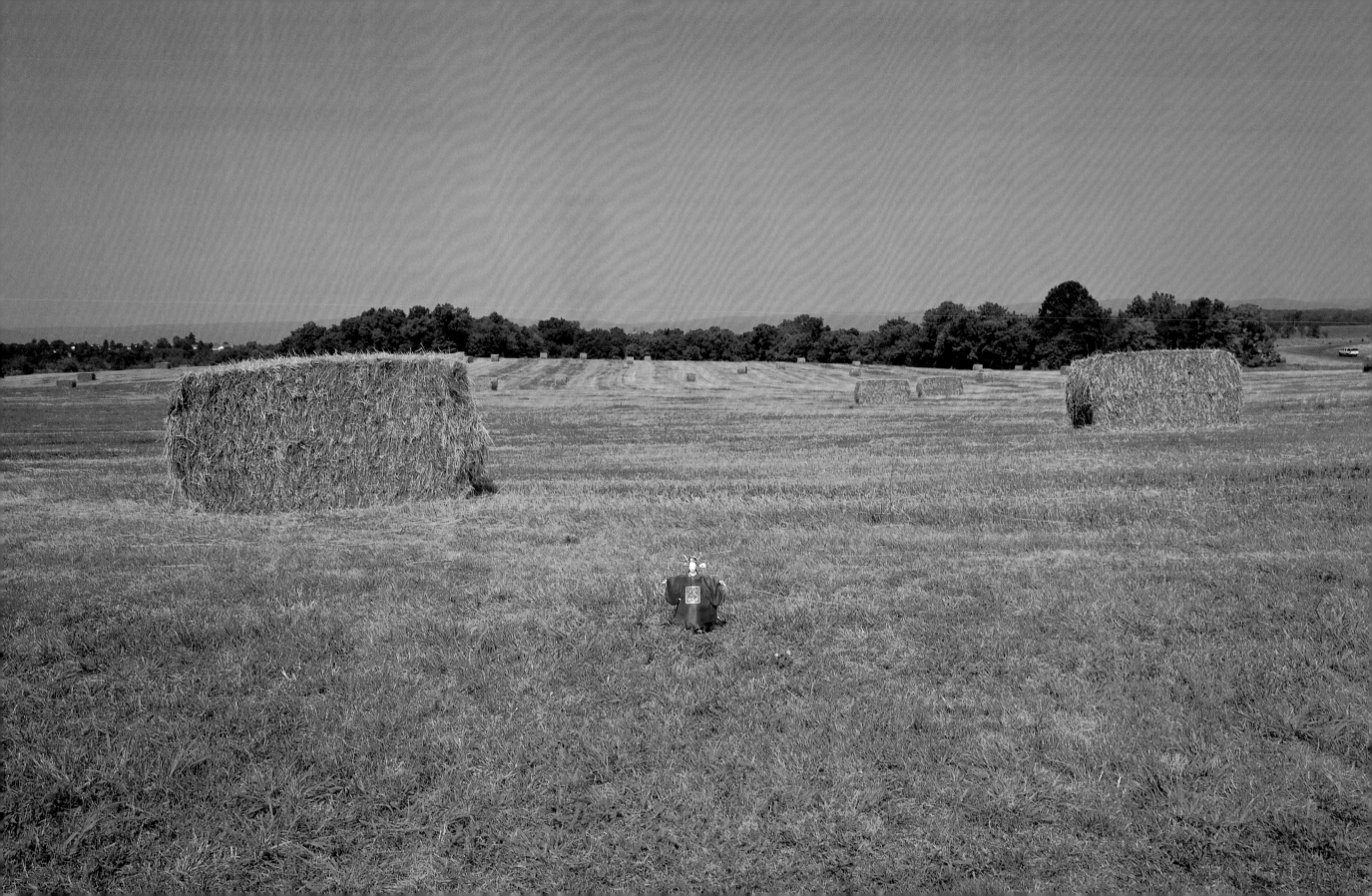

「編導式攝影」中的記錄思維

導 論

1989年開始從事攝影教學，從政大、輔大、世大、文大、市北師、台藝大到南藝院，涵括傳播科系和藝術相關系所。對傳播系所的學生而言，影像能不能單獨把意念講清楚似乎不那麼重要；它總會有文字來相輔。美術系的學生雖能應用早先的視覺素養，將照片快速地處理成如同其他平面藝術般，但對影像不經文字"直接表述"的適應性總是有挫折感。整體而言，校園裡無論是純創作或應用藝術的學生，對攝影藝術都缺乏另一種嶄新"繪畫式以外"的認知；新的「光學圖象」對他們而言，好像只是另外一種廠牌的顏料。

「攝影是一種人人會說的外來語」

學院是培養藝術工作者最重要的搖籃，但是藝術來自生活，從現有各個藝術相關場域的內容來看，台灣的攝影藝術環境未能提供足量的創作實例，應該是上述新生代影像創造不振的主因。於是，業餘、沙龍的美學便適機覆蓋了絕大部分的學院生。但是，都會中，學生接觸"非沙龍"影像藝術的機會甚多，因為書店中有為數不少同步發行的外文影像書籍和雜誌，如果他們肯去逛的話。何況在網際網路如此發達的今天，學生更可以直接上網到相關的網站中，接觸到許多大師的典範影像。但台灣藝術科班學生外文能力普遍不佳的事實，往往迫使他們採用直覺式的學習法；只看圖面而不去研讀背後的創作脈絡，再加上有老師、同儕讓他們相信"多說話的東西不叫藝術"，導至校園裡雖有些實驗性的影像創作，但作品的意涵卻是連作者都說不清楚。

台灣的「美術攝影」即使和「應用攝影」一樣已在大學院校中教授多年，絕大部分的美術教師，也自覺到當代藝術中使用攝影做為表現媒材的顯著性，但又分不清楚商業攝影、新聞攝影和攝影創作的師資有何差異；認為老師只要教完拍照的操作技術或初步黑白放大之後，學生就可以"自然地"從事影像創作。因此，學校在應徵攝影教師時，都還會要求能教授電腦繪圖或其他設計課程；攝影課相當於實務的技術課程。事實上，當攝影技術已進入根本不需要學習的世代時，台灣新生代的攝影藝術可有明顯的改變？絕大部分學生的"藝術照片"看起來仍像山水風景畫一般，典型"看的不多，想得有限"的效應。美國當代藝術家兼教師約翰·波迪沙里（John Baldessari）曾言：不需要刻意地分開攝影和繪畫，因為繪畫是把顏料放置在畫布上，而照片只是單純把銀鹽感光材料放置在紙上罷了。只是又有多少人注意到，波迪沙里所謂的「攝影」只是眾多意義中的一部分，而他作品中所應用的照片是挪用的觀念，根本和傳統繪畫無關。

台灣的攝影藝術在學院裡都寸步難行，
院外環境的混沌幾乎不可言喻。

1936年11月29日，以照片為主，大版面的《生活》雜誌在美國發行。透過當中的廣告、新聞、時尚照片等項目，將人們想知道的外在世界送到讀者家裏。《生活》雜誌在生活中的成功，似乎象徵了："照片是一種人人可以瞭解的語言"。不但如此，未過多久它在藝術領域中成了：「攝影是一種人人會說的外來語」，任何美術家對這個「繪畫外」的創作媒材，都可以輕易地指著照片評頭論足一番，無論其內容為何。追根究底是照片本身的平面性所致。

理念論述在科技藝術中的重要性

透視法發明前，繪畫沒有任何的藝術地位，充其量是生活紀錄或信仰的轉化，肖像畫反而是社會權力的表徵。哥倫比亞大學哲學系的教授Arthur C. Danto便認為，藝術是一種必須靠理論才能存在的東西，沒有藝術的理論，"黑色"只不過是黑色顏料罷了。如何將一般人對攝影的認知，從簡速的科技圖象工具改變為「美術攝影」（fine art photography）[1]或影像藝術？這應是教育問題，還是創作者本身的藝術認知議題？從簡速的方面來看，傳統美術大師作品中，以機會或極簡為創作本質者無以計數。但是，觀眾如果沒有對等的素養時，所能旁觀的就只有自由、快速、天才等層面。科技輔助藝術創作，從社會學的角度來看，的確是大開藝術民主之門；人人都可以藉由機器，自由、快速地來畫畫，編輯電影等。只是，大師的精簡和一般人的休閒娛樂並非等號關係。配套、程式化的科技工具，雖然壓縮、取代了許多傳統技術訓練所須的時間，讓初學者很快地擁有了外貌形似、物件元素的正確比例、空間感，甚至擬真的紋理質感等。但也許正因為它們來得太容易了，絕大部分的成果連作者都不自認為是藝術品。弔詭的是，當"大師"使用相同的方式完成，簽上名之後就成了藝術品。原因何在？

攝影家手中的照像機就如同文學家的打字機或電腦鍵盤，即使其所呈現的工整字跡確實有助於閱讀速度，但仍不會和文學成就相提並論：照像機所得的影像再精銳，也不是攝影家的成就。可見，透過照相機所說的"大自然"不同於眼睛所觀的大自然；因為相片中的空間並不是人有意識的佈局[2]。經由鏡頭所完成的「鏡像」（lens-based image）結果，雖亦具有顯著的透視感，但在專業的認定上就沒有繪畫的幸運，只因為其中的消透現象是"光學自動性"的結果。殘酷的科技現實，即使拍攝者刻意地改變拍照視點、選用不同視角鏡頭的操作，仍不易展示成像的工藝修煉或透視學上的專業認知。可見，即使「鏡像」取代了繪畫寫實的能力，只要持拿相機的人對操作機器本身的意圖不明，仍會任由科技現象覆蓋作品的藝術性：來自科技的"自動之美"，不等於意識再造的結果，它仍須要些什麼來催化。

攝影家靠什麼獨立於藝術家族群？從技術的特性來看，瑞赫持（Camille Recht）曾比喻，小提琴家像閃電般快速的在自己的工具上製造出音調時，攝影家則如同鋼琴家般，兩者都受限於採用"限定法則的機器"來表現藝術意念[3]。瑞赫持所謂的攝影"限定法則"來自感光材料特性前題，和相機機械操作的後續相等。可見，攝影家不但要比畫家更懂得如何和他的人造工具共處，更須要有一套使用工具的理論：為什麼要用它？為什麼選擇其中的某些現象與結果？一套自己說得過去，對別人也有說服性的言語。

認識「編導式攝影」

楊可（Hans Dieter Junker）在《美學結構的還原，一個當代藝術的觀點》中認為：當傳統美學觀價值消失，藝術品不再有形式，也不與欣賞者溝通時，「現代藝術」就進入理性發展的邊緣。近半世紀和攝影藝術比較有直接關聯的藝術運動有「普普藝術」、「照相寫實主義」、「觀念藝術」、「錄影藝術」、「裝置藝術」、「媒體藝術」、「當代的新社會回應」（New Art of Social Comment）及「新表現主義」等。從工具的操作層面來看，攝影術不但是錄影、電腦、網路、媒體等「理性藝術」的基礎，哲理方面也是上述工具輔助藝術創作的重要原點，因而經常促成攝影藝術成為學者眼中"當代科技藝術史"的首頁。

藝術創造議題中，"非再現"常讓人誤以為是創造最佳的詮釋，因此，拍照記錄"原物再現"的終極理想，往往被視為是保守。然而，從操作實務或再現的實質來看，任何「鏡像」結果都含有相當成分的矯飾，即使是最基本的角度選取，都難保有絕對地客觀。可見「現代攝影」中所謂的純粹拍照與影像矯飾間的差異，只在於改變景物的意圖和外力介入的多寡而已。在此認知之下，西方七○年代以來，便有一股相對於傳統「現代攝影」的理念影像不斷在滋長：既不討論以愛德華·威斯頓或安塞·亞當斯等人「光圈64集團」（f / 64 group）的影像核心：什麼是黑白「純粹攝影」的材質極限？也不引用法國攝影家布烈松「決定性瞬間」的美學，而以「觀念藝術」的理念，融合超現實、形式主義和表演藝術為一體，形成一種類似「指導者的風格」（the directorial mode）或杜撰、偽造後才被攝影的結果。由於這類影像的成像過程中，藉用「鏡像」形式完成了"作假的紀錄影像"，因此，劇場往往是新影像的典型模式，室內攝影棚是它們的舞台。[4]

對安尼·侯依（Anne H. Hoy）而言，上述的杜撰式照片（Fabricating photographs）不但含括「任何非純粹拍照的紀錄影像」；諸如：「矯飾攝影」和後現代的「權充、挪用影像」，並以「如畫樂似的動人場面」（tableau）、「肖像」、「靜物」和「挪用影像」等幾個大項，分析了近代五十八位有上述顯像的攝影藝術家。（Fabrication, Stage , Altered, and Appropriated photographs，1987）只是，安尼·侯依書中「矯飾攝影」的理念和結果，並不是近代攝影史的獨有現象。個人認為，近代「編導式攝影」（Fabricated Photography）討論的真正核心應該著重於：以「觀念藝術」為本質，解構「現代攝影」初期「純粹攝影」（straight photography）和「矯飾攝影」（manipulated photography）的分野，一種如紐約「現代美術館」攝影部的副展出策劃人迪拉斯·阿參德（Darsie Alexander）所說：「當代攝影最有趣的現象是，攝影者結合「觀察」與「創作」於一身，對影像控制表現出高度的戲劇感，而不是傳統拍照過程對鏡頭前機會的掌握」。換句話說，當代攝影中的「真實」是在鏡頭前做出來的；不是來自現實環境中的原有景物。編導過的影像顯示了：當代的攝影家不再是只懂得如何拍照的人；照片是"藝術家"所製造出來的圖象；暗示作者兼具雙重領域的創造力。編導影像的「觀念藝術家」，不是單純地探究攝影和其他藝術媒介間的形式差異，而是藉由自身去質問「什麼是攝影藝術的本質？」

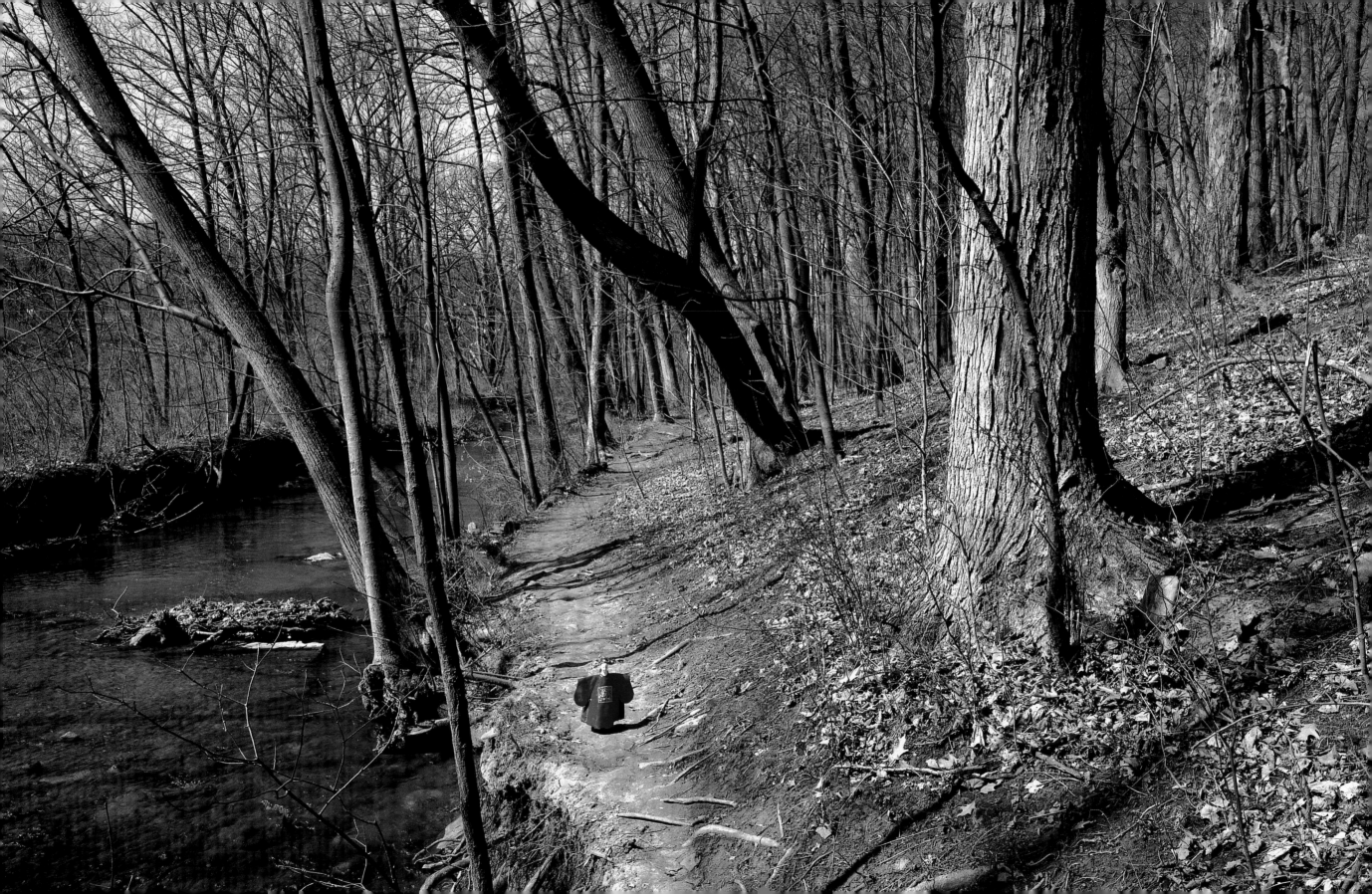

「編導式攝影」是一種照片的論述方式，一種方法論。而觀眾在面對這些眞眞假假的 "藝術照片" 時，有哪些議題須要釐清？由於個人最近的兩個影像系列《法國椅子在台灣》和《台灣新郎》都是採用編導式的影像，所以樂於藉此機會，以創作者的經驗多談談相關的議題。以下是一般人對編導式影像創作模式可能的思考過程圖。

一般人面對編導式影像的思緒圖

拍照可以是藝術嗎？

↓

拍照時可以添加原始環境不存在的物件嗎？
（「編導式攝影」對「純粹攝影」和「紀錄攝影」的影像觀質疑）

↓

藝術家又如何挑選他的物件？
（探討照片中的符號問題）

↓

物件擺置的場域如何決定？室內組構？戶外尋景？
（對「紀錄攝影」的哲理與一般平面藝術美學應用的探討）

↓

為什麼這樣子的攝影是藝術理念最佳的表述媒材？

製圖：游本寬 2002

《台灣新郎》創作概述

藝術中很珍貴的部分來自創作者個人的直觀：一種形而上的藝術處理能力；一種與生俱來對周遭事物的敏銳感；一種主宰創造力的根源處。但是，綿延不盡的直觀建構中，教育與訓練也扮演著相當重要的後援，實質地增長作者在精神上的自信。

西方許多大學院校裡的 "藝術家教師"，以自己的作品來帶領某些藝術理念的作法，是讓私密性的創作行為成為學院裡公開論述的實踐。例如先前提到，今年已六十多歲，執教於「加州藝術學院」(Cal Arts)的約翰．波迪沙里，不但是當代藝術家中最早使用照片挪用的先驅或 "教父"，也是當代許多傑出的美國藝術家教師之一，曾經指導過的學生像大衛．沙爾（David Salle），目前也都成為著名的藝術家。可見這些當代能言善道的藝術家教師和歐洲師徒制中的師傅不盡相同：他們除了在課堂中能言之外，也能 "書道"，而在展場中的活力更是讓後輩敬畏。

"書道"（創作論述）一事對「科技藝術」教師而言，

不僅是一種創作自律：使作品免於陷入 "科技自動性" 的危機，

也是建構科技輔助工具自身藝術化的重要途徑。

《台灣新郎》的創作起於1999年至今。首展於2002年夏天美國賓州Southern Alleghenies Museum of Art所舉辦的跨國性《跨文化視野》聯展，並在該美術館所屬的Altoona, Johnstown, and Ligonier Valley三個藝廊巡迴展出半年。《台灣新郎》和個人早先發表的《法國椅子在台灣》(1997-1999)，都以「觀念藝術」的理念，分別在現實環境中擺置一件特殊的物象，「法國進口到台灣的椅子」、「台灣出口到美國的布袋戲偶」，拍照之後，再將照片送回物件原屬的產地展示，以此表述異國文化對大眾及個人的影響。

《台灣新郎》藉由身著傳統鮮紅新郎服的 "台灣人偶"，遠渡重洋到另一個「家」──美國賓州，在大眾文化中穿梭、演繹影像創造和抒發個人情感。《台灣新郎》的內容，不僅不是無病呻吟或是風花雪月的異域讚頌，而是讓傷痛的實體在 "普普攝影觀" 中尋找出口：形式理念上，更不迎合黑白的記錄風潮，而以「形式主義」的色彩觀，藉由人偶與紅色刺點的圖象設計、靜默快門的成像過程、積沙成塔式的影像論述方法，以及超焦距、大照片的形式等，統整了內容與形式的關係。除此之外，《台灣新郎》強調 "戶外鏡像" 的社會角色，融合紀錄、表現與形式影像特質的「編導式攝影」，"非機械式" 的影像複製觀，標題文字的「觀念藝術」性，以物為中心的全球化議題等特質，則是「新觀念攝影」的藝術議題衍生與沉思。

《台灣新郎》系列的內容，是個人多年來和美國文化互動的感觸，以及身處家人分居兩地的沉痛，因此，本質上是作者的家庭照片。由於《台灣新郎》的創作觀建構在「觀念藝術」之上，便試以「紀錄攝影」的精神，「編導式攝影」的表現形式，並融合了「形式」、「表現」及「觀念」攝影等多元特質，來展現個人、私有「鏡像」式的「心智影像」。整體的理論從照片的本質出發，進而探討攝影做為紀錄工具的基本功能，及其成為藝術表現一環的獨立美學相關議題，再從中切入「觀念藝術」編導式攝影的紀錄觀，最後導引出《台灣新郎》對「新觀念攝影」的藝術表現。因此，《台灣新郎》的創作學理脈絡可分為以下幾個篇章來論述：

> 壹、面對照片
> 貳、早期「現代攝影」的純粹「鏡像」觀
> 參、「鏡像式表現攝影」的心智視野
> 肆、拍照記錄
> 伍、個私「鏡像」的記錄藝術
> 陸、拍照邁向「觀念藝術」
> 柒、再論「編導攝影」中的影像議題
> 捌、結論：《台灣新郎》影像賦形的思維

首先，在＜面對照片＞中，探討照片做為意象表達媒介的相關議題及其藝術性。而在＜「早期「現代攝影」的純粹「鏡像」觀＞文中，則是比較了「現代攝影」與當時「現代藝術」潮流的相互關係，並經由回顧美國「現代攝影」在二十世紀前半段的「形式主義攝影」、「立體派攝影」等，來重新審視「純粹攝影」與繪畫性的關係。

二次大戰前後，由於有一股不以「純粹攝影」紀錄觀為依歸者，相對地在

「鏡像」世界裡追求個人的藝術表現。因此＜「鏡像式表現攝影」的心智視野＞探討了這群另類攝影家以早先「純粹攝影」為母體，將原本表徵寫實、紀錄的鏡頭，用所謂的「內在戲劇」效應，表現個人內在的抽象心理與情感的創作觀。讀者在此章論述中也可看出《台灣新郎》對於「表現式攝影」應用的出處。

＜拍照記錄＞則是從紀錄攝影的操作定義出發，再次思索創造與記錄、重製與再現間的哲理對應，及對於「紀錄攝影」哲學觀的一些省思。＜個私「鏡像」的記錄藝術＞延續「紀錄攝影」 "寫實的幻象" 論述，更進一步探討「鏡像」紀實與藝術創造間的拉拒，並從「普普藝術」的立點，來觀測六○年代有個人、私有觀點的影像紀錄觀，與「新地誌型攝影」的圖象意念。在此透露了《台灣新郎》為何選擇具「普普藝術」的環境背景進入個人「心智影像」紀錄的緣由。

由於「觀念攝影」理論上並不是攝影史中普遍認定的風格名詞，而是指「觀念藝術家」以攝影為工具，尤其是經由拍來表現或記錄個人觀念的特殊方式，所以在＜拍照邁向「觀念藝術」＞中，個人從近三、四十年來，「觀念藝術」將攝影當成拍照記錄工具、照片為作品中的元素、進而將「鏡像」觀念化等三大應用類型中，歸納出諸多不同於其他「觀念藝術」作品的特質，並試建構「觀念攝影」為攝影藝術的專業術語，重申虛構自創式劇場的「編導式攝影」，是近代「觀念藝術」中將「鏡像」觀念化的結果之一。

七○年代，當純粹媒材不再是「現代藝術」的最高準則時，前衛的藝術家於是統合了原本各個獨立的藝術領域，創造了多元論的藝術年代，並帶動了另一波近代「矯飾攝影」風潮。由於「編導式攝影」本質是「矯飾攝影」的一種特殊形式，從「觀念攝影」中的表演記錄出發，但也是對「現代攝影」初期將「純粹攝影」與「矯飾攝影」二分法的一種質疑，而其多元論的影像創作觀、獨特的影像內容，使其在形式思維方面常是「新觀念藝術」的延伸，因此＜再論「編導攝影」中的影像議題＞特別從「矯飾攝影」的圖象創作觀，進層論述了「編導式攝影」的特質、內容、形式及對當代與未來等相關議題提出省思。

雖然《台灣新郎》的影像形式屬於編導式，其創作模式卻大不同於當代在戶外，將真實環境視為現成劇場背景，盡興地在前面上演虛擬故事的「編導式攝影」，而是刻意地避開一般外國人對於美國的刻板印象，例如：舊金山大橋、紐約時代廣場、華盛頓白宮等，以三年的時間，在賓州這個為外人比較不熟悉的土地上，從地理、文化角度觀察其特色以作為佈景的考量，使其結果在影像實質上不但有強烈的「紀錄攝影」觀，也強化了一般「編導式攝影」只著重圖象創造的情形。因此，本書最後以＜《台灣新郎》影像賦形的思維＞一文，從創作的原始動機、內容特質分析、形式理念與相關技藝、藝術特質等幾個章節，細密地論述其中的藝術思維，也算是對自己藝術創作理念的再檢視。

《台灣新郎》即將首次在自己土地上展出的前夕，出版《台灣新郎--「編導式攝影」中的記錄思維》，希望會是影像作品和藝術理念對話的實體：而不是畫蛇添足，更不是為藝術強說愁之作。

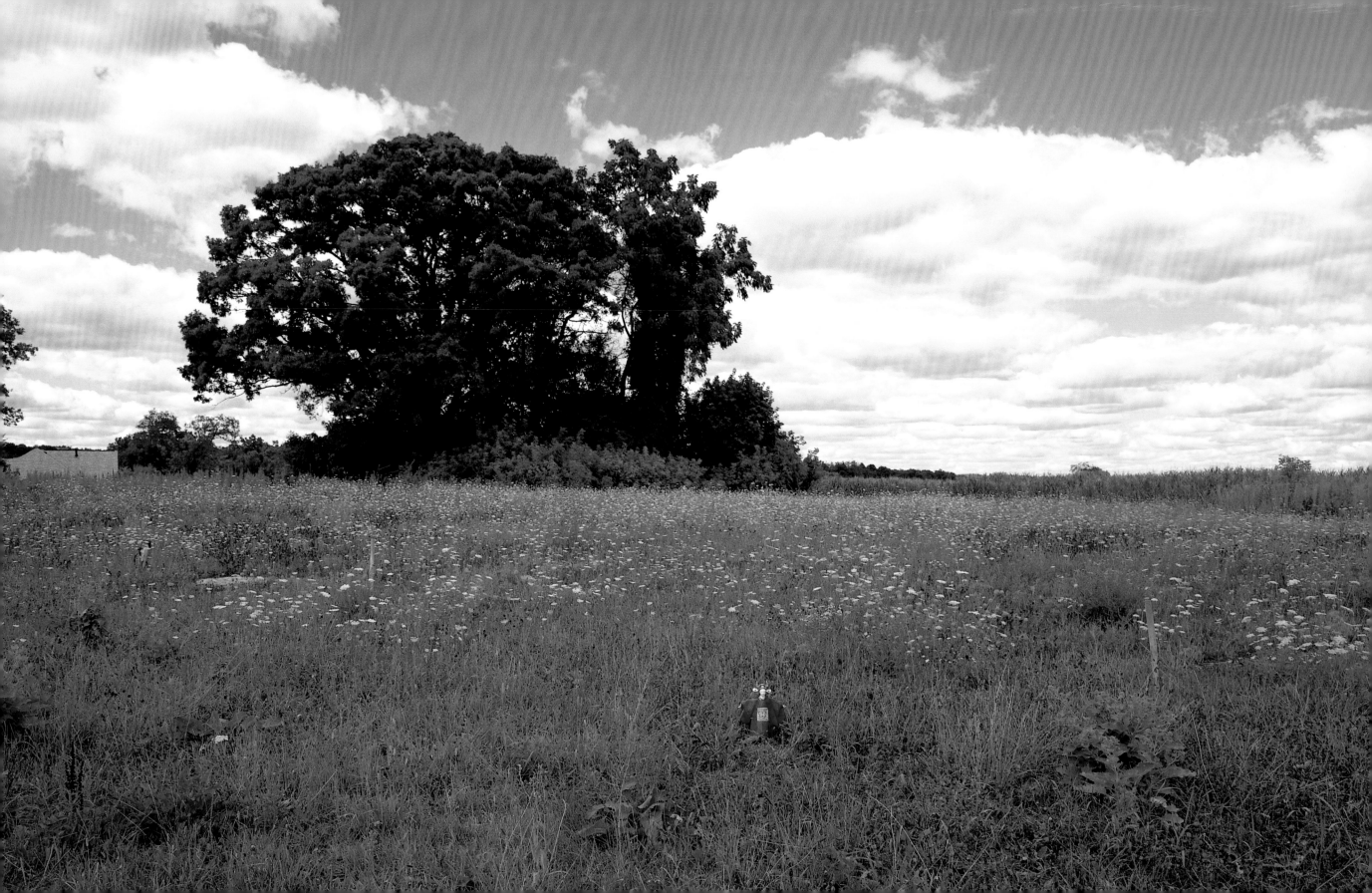

第一章 面對照片

本章摘要

歷史可分爲兩個部分，攝影發明前及有了照片之後（羅蘭巴特）。圖象發明之前，人類以口語、結繩或石頭排列等記事形式來輔助記憶及傳達訊息。攝影術發明之前，人們憑著傳說、文字和繪畫形式，在想像與記憶中進行文明的延續。攝影術發明之後，新的光學影像很快就成了現代人把握世界最佳的方式。本章從“物”的歡愉、一種“民主的藝術”、個人的影像歷史與記憶、精細描述大自然的方式、強調主體的記錄與描述方式、個人觀點與評述、特定族群的權力戳記、國家意識的表彰、眞實經驗的替代品等九個不同方向，來探討照片在當代文化中的角色，並延伸探討照片的藝術性議題。

前言

小論「Photography」

1834 年，英國紳士塔伯特（William Henry Fox Talbot）未經傳統圖象程序，而以硝酸銀（鹽）（nitrate of silver）爲感光材料，藉由「光因式描繪」（photogenic drawing）程序將植物圖象印出。新圖象技術的命名一直到 1839 年，才由海謝爾公爵（Sir John Herschel）以 photo 和 graphy 來表達 “光的書寫”（light-writing）意涵，並合成爲專有名詞 Photography，中文則翻譯成攝影或攝影術。攝影一詞，從英文來看，不難瞭解先人創字時，對“光”在攝影術中的角色認知不僅止於肉眼辨視的憑藉，更是產生「光學式圖象」（optical image）的必要條件。後人於是依循此一精神作爲對攝影藝術創作或哲理研究基礎。例如：近代美國學者安斯利・艾利斯（Ainslie Ellis）便認爲：攝影是由光及能感應它的材料所構成的圖象。雖然他還進一步提到照片是一種“永久圖象”[5]，只可惜在當今科技尚無法提出確切結論前，後人如能強調：攝影經由光所製造出來的“持久性”圖象，而不是短暫、不可及的光學現象，似乎更有助於攝影進入傳統美術範疇。

現代人對於攝影的認知隨著科技的發展亦不斷地變化，尤其在動畫、電影、電視之後，光學式影像的觀閱由靜轉動，並且在過程中還附加了音效。實質上，光學影像本身都是靜態的；即使是錄影或電影，只有在呈現時運用播放速度及視覺殘留原理才造成“動態感”。「攝影」一詞在中文裡兼具了動詞和名詞的意涵，當代藝術也常對它是否只應侷限於靜態、平面的形式提出多樣的論述。創作者、觀賞者乃至於藝評家，在不同時代對「攝影」一詞在溝通上雖有差異，但對於「照片是光在感光材料上所產生的持續圖象」，就有較高的共識。

第一節

照片是什麼？

照片做爲意象表達媒介時所要面對的問題包括：本身特質，照片中的世界，以及表述時所需的語言內涵與素養。1989 年，英、美兩地美術館策展人 Daniel Wolf, Mike Weaver and Norman Rosenthal 三人在共策的「攝影藝術─從 1839 年到 1989」（The Art of Photography 1839-1989）之中，曾經對「照片是什麼？」議題提出了下列歸納：

（一）照片是一種意圖承續繪畫傳統的藝術

例子除可見於早期攝影史中的“繪畫式影像”之外，還有達達、超現實和結構主義等「現代主義攝影」，以及當代藝術中，攝影、繪畫和雕塑之間的互動關係更是顯而易見。

（二）照片是一種比較強調主題的記錄與描述方式

在此，照片扮演類似“窗戶”的角色，其作用已遠勝於圖象基本功能；使用者透過照片傳達特定時空或事件，影像細節以訊息爲主要目的，而非藝術造形。

（三）照片是一種新的溝通形式與藝術

該觀點原出於英國「皇家藝術學院」國家畫廊負責人拉迪・艾斯塔克（Lady Elizabeth Eastlake），「照片所再現的既不是藝術也不是描述的領域，而是一種人與人之間“新型的溝通形式”；照片不是文學、訊息，也不是圖畫，而是一種介於這幾者之間的語言。換言之，照片既不是繪畫延伸，也不是紀錄文件；是在本身既有的技術和獨特品質中，重新架構出的媒材特質。」

「照片是什麼？」的討論還可見美國攝影學者紐霍爾（Beaumont Newhall）論點：「照片是一種長久以來爲人們所知，結合光學和化學現象的應用」[6]；英國學者史班・蕭（Stephen Shore）在論述攝影本質時表示：一張照片是平的、有邊界和靜態的[7]。另一位英國學者比德・涂那（Peter Tuner）的觀點則是：「照片等似於光線、空間和時間」[8] 等。這些論述從哲學家傅拉瑟（Vilem Flusser）在《攝影的哲學思考》中所提出的攝影三個圖象使命：科學、政治和藝術來看，討論照片的層次便從成像問題，提到影像目的，以及成像之後如何被呈現與觀看的媒介管道範疇。因此，不同的時代與情境即使是面對同一張照片，所衍生出的意義也往往是詭辯多端。面對照片觀看背後的影像符號學、藝術學、社會學、現象學等龐大領域，本章試從幾個要題提綱契領接觸，算是對影像藝術朝聖前的淨身準備。

一、 “物”的歡愉

1826 年，法國人尼葉斯（H.N.Niepce）藉由「暗箱」（camera obscura），以長達八小時曝光時間，把大自然景物投印在感光材料上，拍得了世界上現存

最古老的一張照片「太陽書寫」（Heliograph）。從此，就“物”的層面來看，照片就是「一張經由各種攝影術在感光材料上所獲得的平面圖象」。如果藝術品都像史學家潘諾夫斯基（Erwin Panofsky）所說，是一種需要由美學角度去評量的東西或器具[9]，這對將影像浮印在銀版上，並且裝置在小盒子內的「達蓋爾攝影術」（daguerreotype）而言倒是很精準的描述。達蓋爾影像的確是單一、無法複製，有量感的物件，並且這個概念一直要到塔伯特發表了可以正、負轉換和複製的「柯羅攝影術」（Calotype）之後才有所改變。從此而後，所有的“漂亮照片”[10] 不但變“輕”了，並且還能爲許多人所共同擁有。

隨著科技發展，物化光線的方式也日新月異。照片上，影像的承載體從不透明到透明，甚至凹版影像印刷（photogravure）成品等。接著，當代人更延伸到沒有底片的拍立得，或只有拇指般大小的「大頭貼」，以及將照片經由數位處理後再融入新材料之中。馬克杯或襯衫上的“照片”又使影像本身變重了。當代生活中，討論照片的重量、大小或呈現形式早已是焦點之一，而逐漸失焦的卻是影像內容。

物件方面，照片也是一種個人財富的彰顯。攝影術的發明，在早期的確改變了許多中產階級能夠擁有自身圖象的夢想。但當它仍處於專業操作技術時，擁有照片是某種個人社會階級的表徵。即使在攝影術稍稍普及之後，仍有人使用稀有的相機或成像方式來炫耀如同珍奇古物般的照片，此時，影像的內容爲何並不是重點，重要的是：照片成爲一種人對工具駕馭的成就証書。

二、 一種“民主藝術”

1888 年簡易的「柯達相機」（Kodak）及 1900 年「博呢相機」（Brownie），是把拍照從專業、繁複特權，轉變成人人都可以操作的主要關鍵。從此一般生活記錄，開始成爲現代人最易取得和最能接受的視覺再現形式。大量即興、業餘，非精緻的影像形式，表面上並不鼓勵，甚至抹殺了個人的藝術表現。但透過操作簡易的相機，任何人卻都可以用影像來記錄自己的歷史，表現個人的世界觀。操作簡易或自動化相機，建構了一種不被機械或專業獨佔：最自由、最民主的藝術形式，大大拉近生活與藝術的距離。照片和生活緊密性或許有礙它在藝術價值上的認定，然而，從人類社會學角度來看，這種負擔卻是另一種令人羨慕的特質。[11]

三、 個人的影像歷史與記憶

攝影特質的建構不僅來自攝影大師，也同時受益於一些小知名度，甚至業餘、無名氏的才氣和驚人的照片量。[12]（John Szarkowski，1999）探索人爲什麼可以對著自己的親朋好友、愛人的照片反覆觀看，事實上，是將圖象審美與鑒賞的觀注轉向社會功能的研究。

1999 年五月，當龍捲風襲擊美國俄克岡河馬州，造成四十六個人死亡和千人無家可歸時，天災所捲走的不只是有形的財產，更是無形的記憶。當地小教堂神父，在廢墟中努力的找出各種破損的照片，再拼貼處理後讓災民前來認

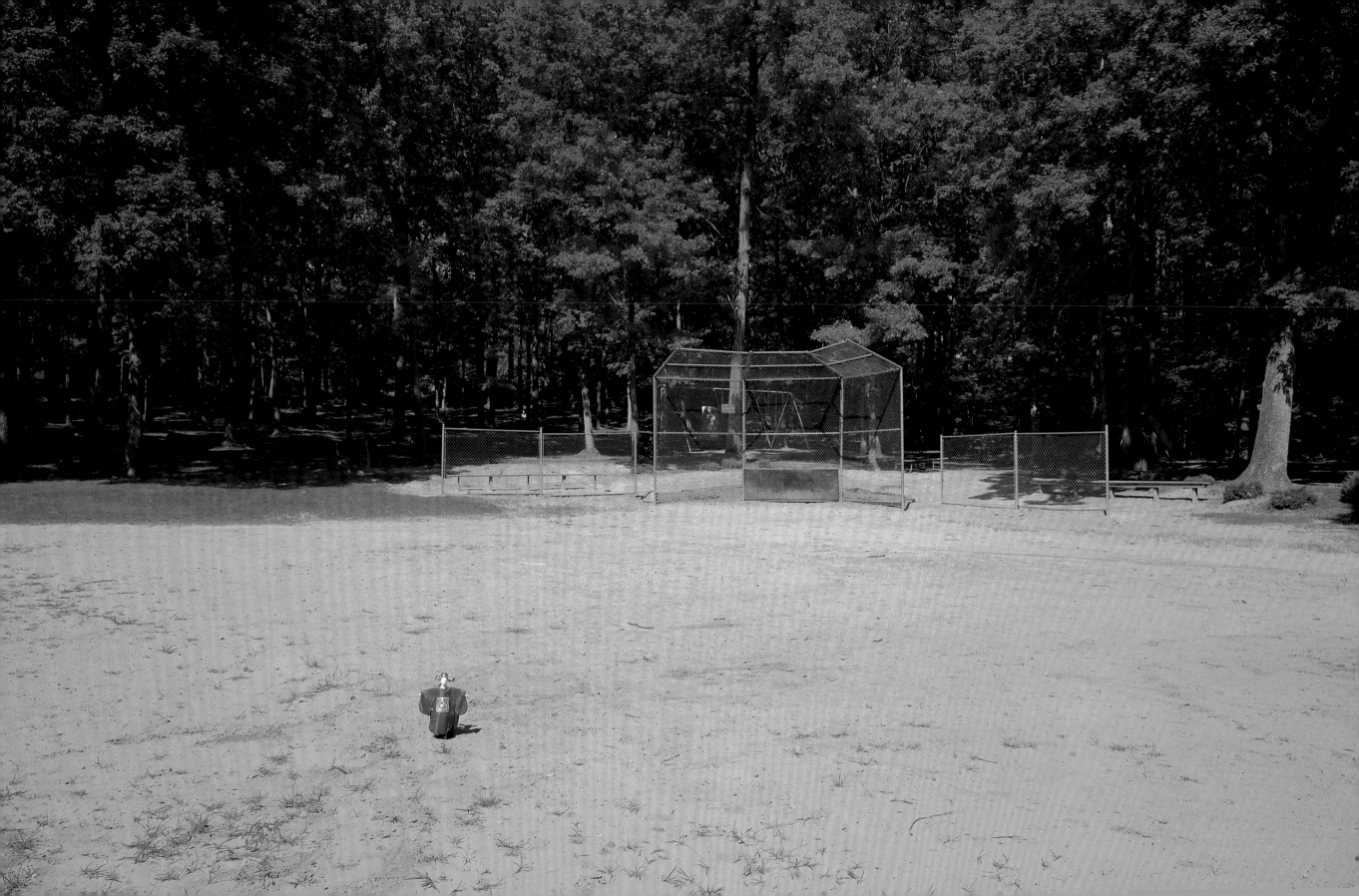

領。神父所秉持的觀念是：「照片比任何東西都還重要」，對很多人而言，閉起眼睛，腦中所浮現的影像，絕大部分來自照片。[13] 可見，沒有照片就有可能沒有個人歷史。打開私人家庭照相簿，雖然有很多影像記載了個人特殊的成就與情緒，但有更多只是單純地讓人記得曾經在那裏出現過。沒有照片，很多人便無法做夢。

現代人對周遭的影像世界視為理所當然，未曾細思過，生活中如果沒有推陳出新的照片，當前文化就幾乎寸步難行。照片，尤其是新聞照片，並不只是單純的訊息報導，其中的生、死內容經常是人對一個時代的記憶。以越南戰爭和美國人權抗爭的例子來看，人們對於靜態影像的記憶，遠比動態影像來得強烈。從生活的實務來看，便宜的照片系統，使人人都擁有建構個人歷史的視覺記憶方式。而柯達公司在民間提供能將一般照片印成風景信片形式，讓人們可以將影像寄給親朋好友，這在報紙還未能印製影像之前，的確有其私人傳播效應。

四、 精細、描述大自然的方式

「達蓋爾攝影術」發明者之一尼葉斯，曾經對這個最早的攝影術結果有以下描述：

> 「一種能從暗箱，來接受繁複大自然影像的產物，在經由化學和物理過程後，允許自身對大自然進行再製的技術」。

攝影術發明前，繪畫在寫實技藝和透視圖法結合下，實有能力對大自然進行再現。但「達蓋爾攝影術」精緻的描述能力，似乎也註定照相機往後都將成為比手繪更優質的「大自然再現工具」。倫敦皇家藝術學院院長羅傑・葛瑞（Roger de Grey）從現代人觀點提出：攝影如同是「機械式的素描本」（mechanical sketchbook）：一種藝術家想對大自然小細節做出精確紀錄的完美解決方式。上述兩人的論述雖有一個半世紀的差距，卻也一直是歷代自然風景攝影家想努力印証和實踐的理念。

五、 強調主題的記錄與描述方式

延伸照片是一種對大自然再現方式的理念，1839年某紐約月刊的編輯在看過「達蓋爾攝影術」之後，曾經發表如下的感言：「……透過照片，破碎的時段，已被允許追蹤和描繪，並且對生活中的能量和變遷提供了一個証據」。人文主義者於是將影像再現內容和認知再擴展，視照片為「世界之窗」：一個有關於現實世界的真實紀錄。照片相類似於真實的理念，促使照片成為社會科學研究的重要資料，或警察對罪犯建檔及軍事探測的重要工具。往後，當照片又等於「真實再現」時，則又進入另一種商業訊息與傳達應用，甚至從一面觀看世界的鏡子成了真實的變形或真實的痕跡。

1905年美國《國家地理雜誌》在某次出版期限前，為了填版面而突發奇想刊載一組西藏照片，因而開始了影像雜誌發行。新雜誌帶領讀者看到一個一生可能都不會去的地方，看到外國人的樣貌等，大開了一般人的眼界。隨後該雜誌也成了彩色出版物的先鋒，大量的圖象，使它在短短十年中從三千份訂戶邁向近五十

萬戶的成長。《國家地理雜誌》極西方移民主義的觀點，顯見於雜誌中的外國人經常都穿著其地方特色服裝，顯示快樂、滿足表情的編輯。但在交通甚未發達的時代中，透過一連串的彩色圖片，的確是人們了解外域的重要窗口。而1969年，第一張從外太空拍得的地球照片，更是將此「科學窗口」推到極致。

六、 個人觀點與評述

愛德華・史泰肯（Edward Steichen）雖然有：「照片的使命是解釋人與人，以及其他人對自己的關係。」的理想，但拍照時，攝影者又無法避免有限客觀操作的實質。因此，攝影家李・佛瑞蘭德（Lee Friedlander）便指出：照片是攝影者的一種批評及自覺的使用。照片既然是拍攝者對現實世界的一種影像詮釋，對觀者而言，照片充其量只是真實與世界的參考訊息。更精確地說，照片在意識的操弄後，反應了拍攝者觀看世界時的文化因素；照片和再現世界無關。

七、 特定族群的權力戳記

理想中，影像是攝影者個人文化價值觀的代言，但它一旦交由作者以外的人處理之後往往就起了變化。1955年，愛德華・史泰肯在紐約「現代美術館」以「照片論文」（hpoto-essay）方式，將來自68個國家503張照片，組成一個自認為足以反映全人類生活和共通情感的展覽：《人類一家》（The Family of Man）。該展覽主題鎖定在：崇尚人文主義，人性的善良並沒有皮膚顏色差異，人和自己的愛人、親人相處的心是第三者也可以分享的部分。因此，不同文化背景的人們，都被以出生、工作、歡笑和死亡等分項歸在一起。史泰肯意圖藉由照片清晰圖象的特質，增進二次大戰以來全人類相互間的信心與溫暖。雖然展覽在相關歷史悲慘影像下，提醒人對痛苦事實的記憶，遠超過在其他情感上的回應。[14] 但是，對很多美國人而言，《人類一家》是他們進入美術館的第一次經驗。蘇珊・宋塔甚至認為，該展覽透過照片來証明人類是一體的，即使他們有所缺陷和罪行，但仍舊是迷人的。

《人類一家》“壓縮”人類文化的作法，某方面也大大地提醒觀眾對照片意義的自律。換句話說，組構照片命運的背後因素，是一連串專業技術、社會、文化及歷史的文脈，尤其在「應用攝影」中所涉及的影像編輯，更是絕少與客觀真實相關：大多是主事者個人價值判定和理想的臆測，如此一來，影像就如同是特定族群的權力戳記。

八、 國家意識的表彰

對美國人而言，尼克森總統是一位最上不相的元首，經常被攝影記者拍到一些表情和行動極不搭調的照片。例如：一邊和歡迎的民眾握手，同時自己卻又忙著看手錶。相對地，甘迺迪總統就很知道如何將自己“正確的表情”呈現在照片。一位資深的攝影家曾這樣描述：當甘迺迪還沒有準備妥當時，一定會將身體背向鏡頭，等一切準備就緒後才轉身。另外一位很知道“表演”的總統雷根，則無論是靜態照片或電視轉播，都像是政治連續劇演出。

隨著各種類型的書本、刊物、檔案文件的承載實體，靜態影像經常作為人

類對歷史分類與斷代基礎。現代人對共產主義國家利用照片來進行政治之事已有相當的認識。但即使在民主國家裏，政府應用照片的例子亦經常可見。美國「農業保護局」（Farm Security Administration）在「經濟大恐慌」八年中共拍了將近二十五萬張影像，並將它們免費提供給媒體使用，以支持羅斯福總統的經濟政策。照片應用在表彰政府意念、控制大眾對事件了解的顯例還可見於，美國在第一次世界大戰中，即使有大批士兵在歐洲戰場喪命，但沒有任何媒體被允許刊登相關的死亡圖象。這種由國家來控制影像的情況，到日本偷襲珍珠港時卻有截然不同的操作方式，媒體中大量的戰爭照片與其說是要大眾對戰況了解，實質上是被告知他們為何而戰。

九、 真實經驗的替代品

五○年代的西方，即使電視已經上市，靜態照片仍是影像的主流，甚至創造了文化指標。傳播媒體中的圖象經常引導觀眾在室內佈置、穿著的品味，甚至家中成員的角色扮演。照片在「民主藝術」中所衍生的現象是：當複製品和原物之間的距離愈來愈接近時，人就猶如被影像給教育和同化一般，開始捨棄各種真實體驗的本質，而被無數的科技擬像取而代之。「照片再現」的哲學性，在三○年代有班傑明的「照片複製」方法與其所產生的文化，到八○年代則是有“可更新的影像技術”（renewable image-technology）及虛擬實境議題。

拍照行為本質上是一種意圖模擬真實的再現，即使其結果和「擬像」（simulation）哲理間還無法明確地解釋，但至少提出了其中的問題。例如，類像物（simulacrum）是影像與其呈現空間想像的模式，是現實與再現的想像，更是一種有關於真實世界的知識模式。因此，近代透過電腦所創造出的虛擬幻境，不再只是單純的新科技演進或表現形式問題，而是意味著在影像、資訊科技發達的時代中，人類對環境的視野或現象背後的真實認知，一直被機械眼取代。機械眼所描繪的世界裏，那怕是停格、框限、定點透視的“不自然”呈現，卻由於大量的工業複製與傳訊媒體力量，使得現代人似乎只有學著去看、去適應這種經由光學、化學所製造出的「鏡像」世界。甚至，現代人必須開始接受影像不再是某種圖象符號，它已步步的成為“真實的物體”。

小 結
照片是人所製造出的“真實幻象”

回顧人類對照片認知的演變，從一張有關於真實和美麗的紀錄起，到一張具有吸引力的幻象，再到注入個人意識的圖象，變遷過程中，每當影像外貌和景物間愈逼似時，圖象的意義反而愈模糊。即使比得・涂那（Peter Tuner）認為攝影藝術最強的部分在於真實的藝術（the art of real）[15] 但事實上照片雖可經由“無意識的光學鏡頭”來產生“真實、客觀的訊息”，但亦不擯除成像者在拿捏相機時會有「藝術表現」的介入。可見，攝影自發明以來，雖帶給人類無數的歡樂和方便，但同時也讓人掙扎於影像的真實與幻象間，而其所背負的情懷和困惑，更是隨著時光的流逝而與日俱增。

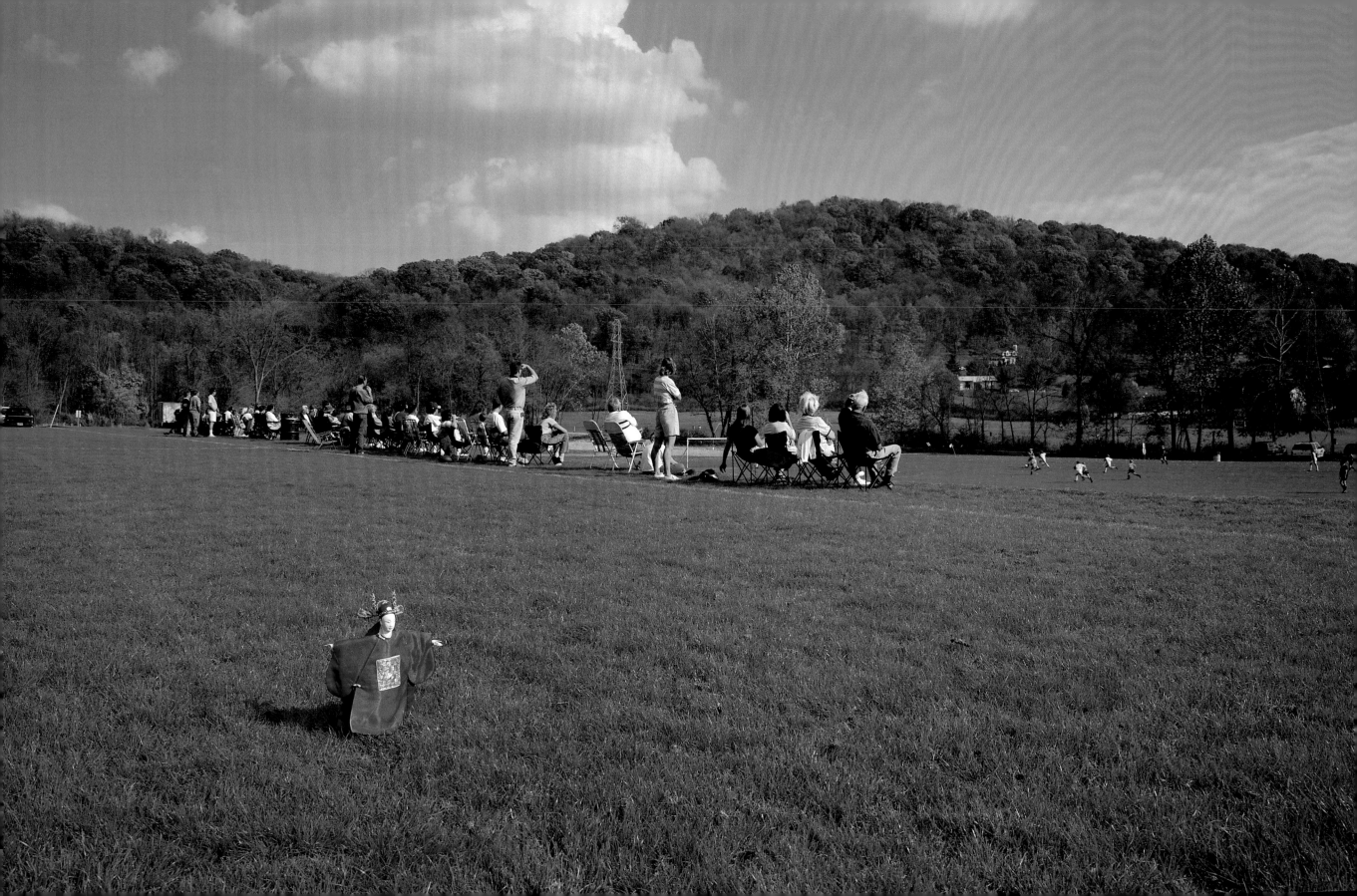

當「照像式影像」（photographic image）在當今已被認爲是一種類似於眞實的產物時[16]（柏杰，John Berger），人類已製造了一個 "虛擬的眞實" 來替代原始眞實。當我們藉由杜象「藝術非物質化」理念，把藝術從視網膜中解放出來時，的確促使藝術走向非物質化（dematerialize）和非概念化。然而，在這眞、假判讀紛亂的紀元中，隨著符號化、數位化趨勢，當代如還有所謂的 "眞實物體" 也都只是物體的代號而已。也因此，人類是否更應該冷靜地在現實中，把攝影或繪畫當作是一種平面物體，或者是一種平面概念？以免把人所製造出來的幻影當眞，或是把記號式的生活與實物混爲一談。[17]

總結照片在現今文化中的諸多功能，無論是對世界再現的方式、藝術操作媒材、商業的影像訊息、拍攝者對事物的評論等，實都不難看出人、自然和照片三者間，照片除了表現攝影者對光及時間掌控能力之外，也一再宣示人對自然的駕馭、重組的能力。由此可見，面對照片不只是美學、意識形態和影像文脈議題，還有社會、傳播學者所擔憂的影像文化（image culture）問題；也就是由媒體所造成的「文化形像」問題。換句話說，當照片從有形的圖象潛隱到無形意象時，就是人們得開始深思 "照片不是什麼？" 的時候了。下節是照片在明顯的社會及文化角色之外，藝術性特質的探究。

第二節

照片的藝術性爲何？

照片可以是某種科學眞理的代言、傳遞經驗、訊息的實用工具，但從上一節 "眞實幻象" 論述中來看，它更適合做爲藝術家幻象的源泉。科學語言中，每一個詞都有明白、清晰的界定，可以描述出不同概念間的客觀關係。當攝影語言作爲一種思想工具，一種非科學、邏輯的藝術語言時，照片不是用來描繪絕對實在，而是描繪物體自身的實在。

一、 話說藝術

藝術根源於自身特殊的力量，藉由適當媒介向外傳送，凸顯特定事物的同時，還延展其象徵創造另一種認同的結果。如果藝術不是純粹在模仿大自然形象，也不是複製觀察所得的現象，就會如同一種反射，對作者或觀衆激發出某種精神性的獲得。由此可見，藝術品中的寫實性表現不再是一種無庸置疑的優點，除非它是某種意念表現或帶有個人感情的寫實，否則就只是外貌造形或技巧練習。一幅畫是一個具有意義的空間，是畫家以圖象或形體對事物所做的描述或表現，其中涵蓋藝術的概念與技術。因此，即使是私人草圖、想像的筆記或觀察紀錄，這樣的繪畫都呈現個人特質。所以，藝術活動是一種有明確目的的創造行爲，就如同古德曼（Nelson Goodman）所說：「藝術品實踐了再現、描述、例舉與表現等功能。[18]」或如德國藝術史學家潘諾夫斯基（Erwin Panofsky）所言：「藝術品是印證藝術動機的成品。」因此，藝術品是一種需

要從特定美學來進行評量的東西，它是一種器具也是一種傳播工具[19]。 德木蘭（Michele Demoulin）覺得，只有當繪畫回到自身並且只爲自己而生產時，才算是自我的批評和詮釋；卡斯托里亞第（Constantin Castoriadis）認爲，眞正的藝術品是具有顛覆性的，它的強烈和偉大總是伴著動盪及搖晃[20]；更有人宣稱藝術是一種用來表達個人眞理的修辭學，藝術家的義務在於捍衛他的藝術理念（阿達米，Valerio Adami）。上述衆聲不同的論述都表現了藝術概念的豐富性。

艾倫·迪士那亞（Ellen Dissanayake）曾在《藝術爲什麼而生？》（What is Art For?）一書中對藝術做出許多定義，包括：一種如同白日夢般的知性放縱與沈溺；一種幻想的創造；一種對變化和多樣性的關懷；一種對熟悉、驚奇、意圖、解放美學的探索；一種對混亂所施加的秩序；一種能將類似事物統合的天份；一種對存在事物的加添；一種圖說；一種私人裝飾品；一種對自身有益的活動；一種襯托自我和他人的強化作用等。[21] 由此可以大致看出藝術有下列多項功能：描繪、表現、美化裝飾與調節、勸說、記錄、治療、對眞實的詮釋、對舊藝術的再定義、賦與生活意義、潛意識的表現、提供某種混亂或秩序的範例、對眞實感知能力的訓練等等。

由於對藝術的認定經常都掌控在特定的工作群，例如：藝評、策展人、藝術行政人員和學者手中，因此，任何過分簡化的定義都有可能是虛僞或偏見。長久以來，任何和技術操作、知性詮釋、公衆參與程度或個人情緒表現等，藝術定義都和 "人造物" 有關，而且一直要到「觀念藝術」，才開始接受另一種 "非物" 的抽象形貌。即使如此，既有的藝術類別仍無法涵蓋這些傾巢而出、日新月異的藝術成品或意念，也因此 "文化" 一詞反而比 "藝術" 更能描述人類這種創造活動，而從攝影的角度來看「影像文化」一詞時更是順理成章。

二、 照片中的藝術展現

藝術家在現實環境裏或意識中，依循個人特有的方式去發現題材，然後再藉由造形或素材，或抽離或創造，將精化後的意象逐一賦形。和大自然的物象之美不同，藝術無法自動地顯示其自身品質，唯有經由展現才能引起他人注意，進而產生意義。雖然藝術的價值在於演出（Bill Mitchell）[22]，但照片中的藝術性不是單純的媒材區隔，也不是一種愈抽象就愈藝術的消極理念；而是攝影家對世界的具體感知化。藝術照片不但反映作家即席的意念、感情及技巧，也在和專業素養密合之後，呈現出個人對藝術的評斷和品味[23]，甚至成了他人解釋作者藝術意圖的証據。

三、 照片之美從何而來？

潘諾夫斯基認爲構成藝術品的三大要素爲：形式、主題、和內容。米謝爾·帕桑（Michale J. Parsons）則從「認知發展」理論出發，認爲藝術之美來自：對象本身、媒材、形式、風格、感性表現、作品完成度，以及個人美感的判斷本質[24]。如果藝術照片意圖教導觀衆去了解某些作者認定值得關注的對象，或去驚嘆一些前所未見的事物，那麼所謂的 "照片之美" 就不僅止於直覺式的喜歡，而是個人文化價值的判定。

美還經常和道德有關，例如：暴力和醜陋間的距離就特別短。只是，誠如蘇珊·宋塔在《論攝影》（On Photography）中所言，世上沒有絕對的美、醜，因爲醜陋或詭異的題材之所以感人，是因爲作者的用心將其高貴化了。觀衆的美感事實上是一個模糊與無限的假設，對藝術美醜的判定往往來自其能和作者分享意義的特定部分。然而，這裡所謂的觀衆也不是窄指某一個特定族群，否則它便成了作者塑造出的藝術附加物。

「古典主義」藝術在提供完美訊息的同時，實質上也激起觀者很多的理解可能性。巴洛克藝術之所以強而有力，乃是因爲它所隱藏的跟表現的一樣多；是一種玩弄觀者情緒的藝術。（沃夫林）相對地，「裝飾藝術」則是一種虛無的空間裝飾，作品主要在追求娛樂性的官能滿足，一種能輕易引起一般性的狂喜、歡樂和些許的不安；訴諸於視覺的觸覺遠多於心靈騷動。藝術之美是如此的衆說紛紜，一般觀衆也難找到一個明確的切入點。對此，潘諾夫斯基認爲：「唯有當作品的理念（主題）和形式比重愈趨於平衡時，才愈能顯現文本（content）的論述」。以下是構成藝術照片之美的可能途徑。

1．主題、內容與對象之美

傳統藝術中的 "對象" 指物體、事件或藝術家對外的經驗[25]。但事實上，如果把它和形、色、紋理、質感等視覺形式整合成「表現內容」一詞，更能讓相同對象，經由不同形式產生不同結果，進而讓主題脫離呆板的理性認知朝向意義的思索（Joshua C. Taylor）[26]。如此一來，攝影創作中，不討好的對象不再被視爲不可能的選擇，相對地，漂亮、討喜者也不會是禁忌；只要它具有意義。人在幼年時對藝術回應的重心大多集中在主題，對它的了解也遠早於色彩、質感等其他表現形式。對一般 "年幼"、業餘的藝術愛好大衆而言，不懂得主題便無法進入作品之中，也無法了解其意義爲何。也因此，明星照片中的人物爲何，遠比影像本身其他的形式要件更重要。

攝影主題的力量源生於許多方面，例如：和個人視覺訓練與生理經驗有關；特定主題的認同或敵意；由經濟所造成的實質影響；宗教、道德、政治和法規的力量等。除此之外，和相關歷史事件前後比對的影像結果，也是攝影藝術中非常特別的主題力量。即使照片的「表現內容」可以來自於攝影家主觀的人格、思想、情感、或形式操作的理念，但影像意義的產生往往是築構在時代精神或社會現象之上，而時代精神更是由特定記號、象徵、寓言、信仰、觀念、文化等所產生的族群現象。簡而言之， "攝影對象" 就是照片中的「表現內容」，而主題和內容之間的關係是主題決定了內容。

2．形式與風格所建構的官能之美

創作者口中的藝術媒介常指的是繪畫，雕塑、電影及文學等，各種能引起官能刺激，進而產生心理、知識反應者。每一種藝術媒介雖都有其特質和生命，但還得經由藝術家技藝的轉化和感情投入後才能賦形。因此，攝影家對影像創作媒介及形式的選擇，顯示了自身對該藝術最表層的理念。攝影藝術的形式，包括任何有助於表現內容的大、小影像元素及媒介，例如：構成造形、顏色、質感的「鏡像」語言（景深、視角、粒子粗細等） "小形式" 元素。而 "大

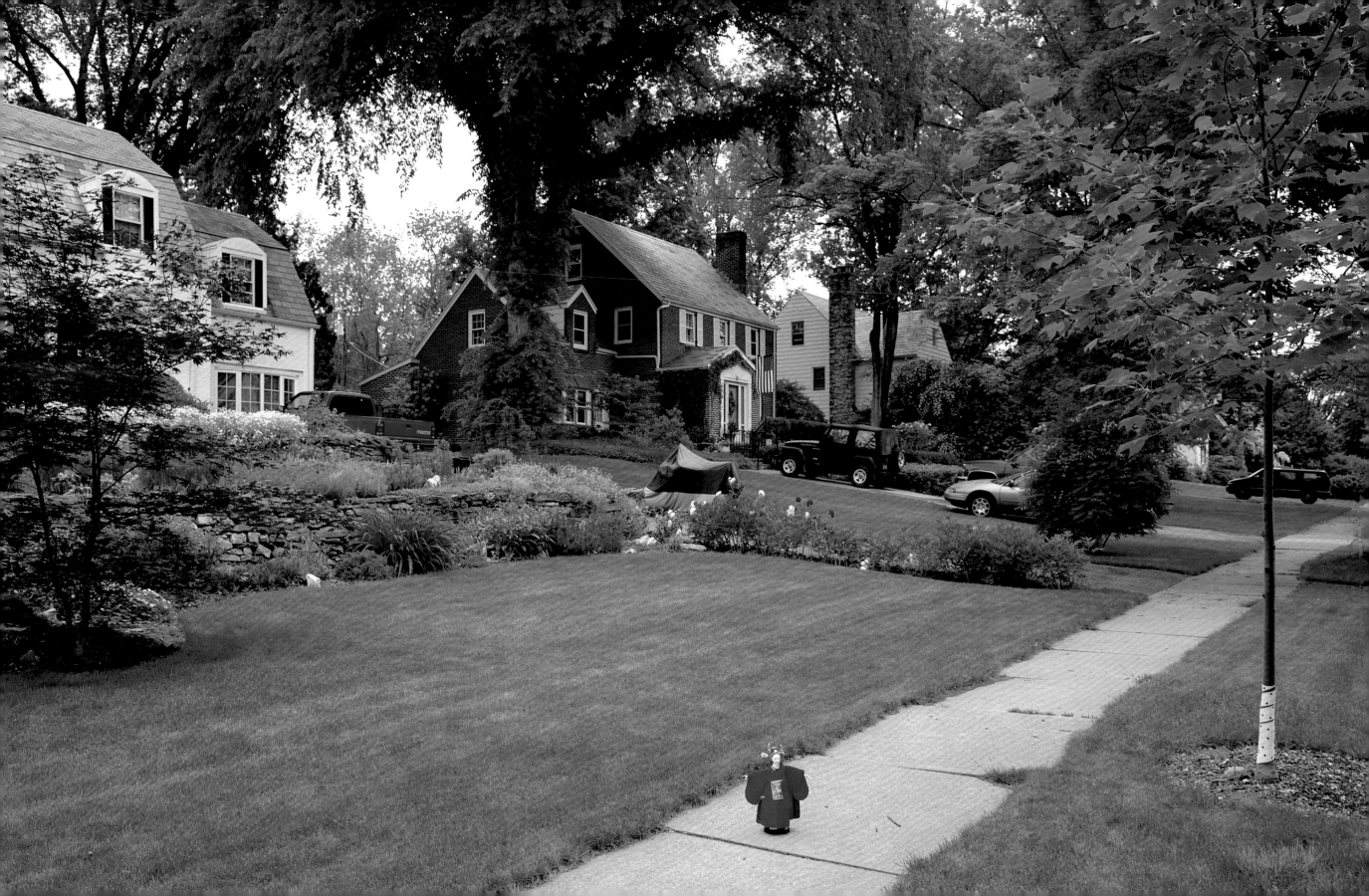

形式」是整合各個小形式相互關係的法則（例如：重疊、反覆、對比等）和其結果（例如構圖）。針對形式議題，康丁斯基甚至認為其中還有動力與張力，不但如此，藝術操作實務中，大的形式甚至包括藝術品和觀眾的互動情境。

本章結論

"藝術照片"如同作家在小說中所描述的幻象般，不再只是複製大自然的機械成果，而是攝影家感情、美學的紀錄，藝術哲理表述的起點、過程或小結。例子可見於黛安·阿勃絲（Diane Arbus）所言，「一幅攝影作品是關於一個秘密的另一個秘密，當照片說的越多時，觀眾對它就知道的越少。」「現代藝術家」將照片作為藝術媒材，質變、形變，轉移美術中的素養成為「美術攝影」。當代"藝術照片"的內容則遠超過傳統美術範疇，不但收納並呈現生物、科技、遺傳等"非美"的專業知識，甚至大談「應用藝術」的社會議題，此時，照片已緊扣著外在的真實世界。一旦當代"藝術照片"和本章內文中所描述的「個人的影像歷史與記憶」、「強調主題的記錄與描述方法」、「個人觀點與評述」、「特定族群的權力截記」、「國家意識的表彰」、「真實經驗的替代品」等現象相連時，都會再再地回應了普洛登（David Plowden）的觀點：「照片獨特的力量在於傳達一種存在的感覺，而不是保存既有的事物」。

第二章
早期「現代攝影」的純粹「鏡像」觀

本章摘要

二十世紀「現代藝術」最主要的成就是：各個藝術開始有其獨立的媒材來討論所要說的話。（Ad Reinhardt）[27] 攝影在二十世紀初期，以「純粹主義」為藍本，提出「純粹攝影」理念，極盡所能地摒除繪畫的框架：捨棄十九世紀「藝術攝影」（Art Photography）、「畫意攝影」（Pictorial Photography）美學而追求媒材獨立，完成了影像的現代化。本章藉回顧美國「現代攝影」在二十世紀前半段的「形式主義攝影」、「立體派」攝影，重新審視「純粹攝影」和繪畫性的關係，提出：攝影在現代化中不只是缺乏獨立的美學語言，並且後人在論述其特質時，亦不可否認任何照片都含有圖畫（pictorial）的因子，以及從未離開圖畫母體的事實。

第一節
「現代藝術」

十九世紀達爾文、馬克斯、佛洛伊德等新學說出爐後，為以往人類史上重要的既有認知造成顯著衝擊。西方受到工業革命與資本主義衝擊，很多農民被迫到都市的工廠工作。期間，工業的量產使得許多獨占事物消失，加上科技所賦予的純粹速度、新時空運作、世界重組、中心的迷失等特質（Scott McGuire）[28]，使得凡事皆有可能瞬間即逝的認知隨之昇揚。「現代主義」崛起重要原因之一是，新的生活型態裡講求效率，人變成機器的一部分，生活也顯現焦慮與苦悶。現代人厭倦了都市生活和被物化。

「現代主義」（Modernism）藝術運動發生於 1860 到 1970 年間，藝術史中的「現代藝術」（Modern Art）是指從印象派、後印象派、立體派、結構、表現、達達、超現實、抽象表現、普普到最低極限主義等。（Robert Atkins, 1990）「現代藝術」，一來由於藝術家離開以往依賴貴族、宗教的扶持，而在創作上有了自由身，加上工業革命後的社會結構改變，新中產階級價值觀的影響，於是，藝術家放棄早先學院美學的準則與方法，而朝向「前衛」（avant-garde）[29] 的實驗。

「現代藝術」和先前的藝術在內容上顯著的差異有：（一）對科技的稱頌：見於「未來派」的速度和運動表現；（二）應用科學模式：見於「結構主義」、「具體藝術」和「藝術與科技運動」；（三）抽象精神的探索：見

於「抽象藝術」；（四）對物質傾向的反動：見於「行動藝術」和「女性主義」；（五）對神祕、浪漫的渴望，以及主流文明枷鎖的摒棄：見於「後印象派」、「立體派」和「德國表現主義」。「現代藝術」的前衛特質同時也可見於素材方面，例如：使用現成物、科技設備（錄影、電腦），甚至大自然。除此之外，並在創作過程中，採拼貼、集合、抽象、挪用、裝置、表演或工藝即藝術等新嘗試（Robert Atkins,1990），強化「前衛」精神在「現代藝術」中的地位。

社會學者戴安娜·克萊恩（Diana Crane）認為：一個藝術運動要被認定為「前衛」的條件，除了要能重新界定藝術本質與傳統、使用新工具或技巧之外，內容上還要能賦予新的社會價值或政治思想、能有文化想像力重新界定高級與通俗文化、能對藝術機構提出批評等；並且在藝術品的製作與展現方面，前衛藝術也應能重新界定社會背景、展示機構的性質及藝術本質。在此眾多特質中，克萊恩認為尤以重新界定藝術內容最為重要[30]。本章以下引用這些取向，從影像表現形式和內容間，檢視攝影藝術在二十世紀初努力嘗試「前衛」、「現代化」的成果。

第二節
「現代攝影」的「純粹攝影」觀

「現代攝影」是攝影藝術繼十九世紀「藝術攝影」、「畫意攝影」以後的美學觀。二十世紀初，為配合機器規格化與量產，於是「造形追隨機能」（form follows function）的"純粹"理念，夾著追求原創的「前衛」美學，明顯地反應在藝術家對素材的選擇。例子可見於「現代繪畫」在新理念的簇擁下，相繼誕生了「立體派」和抽象藝術，而把寫實、再現的圖象工作交給了攝影[31]。攝影在此聲浪中積極地提出：讓照片看起來像照片的藝術獨立觀，意圖讓非繪畫般的"純攝影"（pure photography）得以進入現代化的理想。

1904年，以歐洲「畫意攝影」為主體的「攝影分離派」（Photo-Secession）在美國匹茲堡展出。藝評家賀特門（Sadakichi Hartmann）曾在〈一個為「純粹攝影」請願〉（A Plea for Straight Photography）文中披露：個人雖希望「畫意攝影」能被承認為美術中的一環，但反對以模仿繪畫筆觸來做為途徑。因此，他進一步提出，攝影如要能獨立為藝術，唯有靠相機、鏡頭、底片和相片等，不假手繪「純粹攝影」（straight photography）的成像手法才能達到。當時，賀特門並曾對此理念做如下的陳述：

依賴相機、眼睛，和好的構圖品味及知識，把顏色、光線、輪廓列為考慮，研讀線性、明度和空間區隔的問題。然後，再耐心的等待視野中，早已被圖象化的景緻顯露出完美的組構時，便啟動快門。

15

照相時，由於攝影者是完全依自己的意圖來構成畫面，所以，一張底片將是絕對的完美，而不需要（或只是輕微的）矯飾。我不反對修片或在暗房中的加、減曬（accentuation）處理，只要它們不和「拍照」（photographic）技術本質相衝突。[32]

攝影藝術的現代化主要在1915至20年間，是由美國攝影家：保羅・史川德，Charles Sheller、Morton Schamberg和歐洲的門・雷（Man Ray）及莫荷利・納迪（Laszlo Moholy-Nagy）等人開始。更早期的“非畫意”影像，還可零星見於史蒂格力茲精確掌握快門的＜車站＞（The Terminal, 1892）。至於德國藝術家夏卡（Christian Sachad）1918年在個人繪畫研習中，以印刷紙張來從事影像拼貼創作，則是將「現代攝影」朝向「超現實主義攝影」發展的前身。

「現代攝影」（Modern Photography）的發展歷程如同其他「現代藝術」，都在不斷求創新的前衛動力下呈多元化。1986年，舊金山現代美術館攝影部負責人溫・柯（Van Deren Cokel），在一個定名為《攝影：一個現代主義的截面》（Photography : A Facet of Modernism）展覽中，曾依影像意圖、內容及形式特質，把「現代攝影」區分為下列四大風格：

（一）由「立體派」和「結構主義」結成的「形式主義」（Formalism），表現對現代文明的樂觀與尊重。
（二）盛行於三〇年代歐洲和稍晚美國，表現人類夢幻、焦慮的「超現實主義」（Surrealism）。
（三）表現個人對周遭世界心理及情感的「表現主義」（Expressionism）。
（四）結合「身體藝術」（Body Art）、「觀念藝術」（Conceptual Art）以及語言為一體的「多元論」（Pluralism）。

上述分類事實上也如同許多「現代藝術」般，有些影像實質上並無明確的風格；風格間交互重疊的情形尤可見於形式、超現實和表現主義三者。本章下一節將先對影響「現代攝影」初期最顯著的「形式主義」影像作研討。

第三節
「形式主義」的攝影觀

「現代藝術」離開「浪漫主義」之後，便以「形式主義」精煉的外觀來讚頌滿佈新事物的現代生活，成了後人對「現代主義」初期最強的聯想。「形式主義」把繁奧的藝術哲理暫放一旁，著重結構、色彩及尺寸等形式要素，希望藉此創造出新的視覺直覺。

任何被形式化的藝術都來自人類刻意的構思，不同於粗陋的「原生藝術」[33]。以運用「圖象學分析」和「圖象學藝術批論」著稱的藝術社會史學者沃伯格，曾以「慣性規律」理論提出：對藝術品的分析，除了必須和社會功能並行考量之外，也應該關注，人之所以創造一個形式乃是為了要詮釋某種典型，以便往後能再加以應用[34]。對「形式主義」解讀的創始人沃夫林（Heinrich Wolfflin）而言，藝術史就是一部有關於藝術形式的歷史。早在1915年時，他就曾對十六世紀藝術如何走向十七世紀的新風格，在模倣和裝飾的意念間提出五個對立組：

（一）線性／繪畫性（linear / painterly）的形貌觀[35]。
（二）在主題、對象呈現中，採絕對清晰或相對模糊（clearness / unclearness）。
（三）平面／後退（plain / recession），不同的空間感知。
（四）閉鎖／開放（closed / open form）構圖形式的差異。
（五）分散的多元個體或整合的組構形式（multiplicity / unity）[36]。

沃夫林的分類使得「形式主義」的觀眾或作者對（平面）藝術品解讀有了初步的途徑。美國早期以「形式主義」美學為影像表現的重要代表人物包括：史川德、英蒙婷・卡拉漢（Imogen Cunningham）、安迪・分倪勁（Andreas Feininger）、強生・賀俊蒙（Johan Hegemeyer）、愛德華・威斯頓（Edward Weston）和渥克・艾文斯（Walker Evans）等人。以下本節從中挑選幾位代表再作深入探研。

一、 保羅・史川德的「現代攝影」觀

史川德啓喚於因戰爭流亡到美國的歐洲現代藝術家杜象、畢卡比亞（Francis Picabia）等人，自1916年起，遠離「畫意派攝影」大自然描述或柔焦、浪漫手繪的影像，將杯、碗和椅子等家居物以「純粹拍照」手法，著重對象的造形、階調及視覺動勢等「形式主義」美學。相同的概念，亦可見於史川德由至高點俯視，配合幾何性構圖的街景。自然景觀方面，即使他以細膩的影像呈現出清新、明朗的空間排序，但亦大不同於「畫意派攝影」濛霧的美學。此外，史川德戶外的「現代人像」特色是，精準地掌握被攝者內在瞬間的憤怒、悲傷及迷惘情緒，讓畫面中的力量來自於對象本身，而不見藝術家額外的美感添加或矯飾。至於室內肖像，史川德進一步採用簡潔大半身的框取，再配合純化背景的構圖，明顯地區隔十九世紀模仿畫作繁複的陳設、如塑像般“靜止”的「畫意人像」。

除了一般性內容之外，身為「現代藝術」一員的史川德對現代科技的讚譽，則可見於他銳利影像的電攝影機、汽車等機械的局部特寫。後人在恭頌史川德對「現代攝影」美學的成就之時，實也應該感謝現代科技在當時的即時相輔，改進了影像硬體方面的實質，也加速前衛、現代化「鏡像」的實踐。尤其是，以視覺要件為主的「形式主義攝影」中所彰顯的諸多特質，也正是大部分美術家對「現代攝影」的初步了解：影像是科技與藝術的結合。

二、 愛德華・威斯頓的「純粹攝影」觀

除了史川德之外，另一個足以代表美國早期「形式主義攝影家」的是愛德華・威斯頓。他早先以「畫意派」影像為主，二〇年代中期旅居墨西哥時，受到當地新文藝復興美術運動思潮的影響，改以近攝手法、單純背景處理，配合極細緻和連續階調，將＜青椒＞（Pepper, 1929）、＜貝殼＞（Shells, 1927）和高麗菜等對象的圖象元素精鍊。威斯頓以形式為主的「現代攝影」不但讓觀眾的視野撫觸物象表面的紋理，並領受影像如何表現“物象精髓和本質”的震撼。

靜物之外，威斯頓以女友為對象的“室內現代人體”照片，在局部、精簡及幾何的框取後，女體呈現如雕塑般的渾厚，完全擺除古典人體攝影中模仿繪畫的矯柔做作。在戶外風景攝影方面，威斯頓顯著地發揮個人專業拍照技藝，藉由大型觀景型相機的操作，以“絕對景深”的影像控制，讓照片上的景象由最前景到無限遠處，都清晰地落在同一焦點平面之上。威斯頓的照片於是產生繁複的焦點。然而，威斯頓這一類的影像，除了讓觀眾在多重焦點間，快速地替換注意力，進而呈現盛大的視覺震撼外，更為美國早期「形式主義攝影」做了相當程度的詮釋與示範。

三、 渥克・艾文斯早期的「形式主義」及影像

美國攝影家渥克・艾文斯出生於1903年，早期從Williams College畢業後曾到巴黎求學，1927年之後開始投入攝影工作。三〇年代美國經濟大恐慌時期，他為「農業安定局」工作的三年中，拍攝了最為大家所熟悉的作品，並於1938年開始個人在美術館的展覽。1945年起為時代雜誌工作了二十年，於退休後到耶魯大學從事教職工作，擔任拍照、編輯和撰文等多項工作。

渥克・艾文斯早在二〇年代，便已放棄「畫意攝影」的美學，依循史川德以現代生活中的對象為影像內容，並朝向大眾及商業主義的方向。艾文斯早期對「現代攝影」的追尋中，雖也曾應用強烈的線性安排，製造類似「立體派」多透視空間的影像，但他卻是在同時期美國攝影家當中，極少數率先採用歐洲「新視野」的「形式主義」美學者之一，例子可見於他從非常高的俯角來拍紐約街角或＜東河＞（East River）上的渡輪等作品。渥克・艾文斯一生的作品非常豐富，但無論他如何取像，影像在暗房中格放是很稀鬆平常之事，其照片風格是：結合拍照視點上的特殊美學和各種圖案性為一體，無論是街頭人像、建物、黑白或彩色照片，都是簡潔、清晰的「形式主義」影像。

四、 「立體派」的攝影觀

除了「形式主義」之外，「立體派」的觀念也對「現代攝影」有顯著的影響。「立體派」，不但排除早先印象派對事物細心觀察以及表象的尊重，甚至放棄了藝術的偶然性，重新為生活中的永恆性和物質性加以定

義。例如：在同時性方面，「立體派」便不經由傳統的透視或光線來表現三次元空間；而以嚴謹的分析手法，把形體中的量感及空間性切割成許多片段，然後再行重組。同時，爲了不把繪畫極度抽象化，而將生活裡眞實的材料添加在畫面上，使得藝術和日常經驗間有了根本性的突破。幾個典型例子是：畫家布拉克在＜葡萄牙人，1911＞作品中，使用印刷模版字體，以及將色紙融在＜有水果盤和杯子的靜物，1912＞作品中等，爲實體和虛無空間提出新的省思。

攝影雖然無法像「立體派」繪畫般自由地外添物象，但是，初期的「現代攝影家」仍可以應用照片中繁複、非單一透視的圖象展現"立體效果"。以史川德爲例，在系列的椅子作品中，便透過近攝和特殊角度的框取，讓畫面產生多重透視的"立體感"。視覺形式之外，椅子的影像更抽離原物件在生活中的功能記憶，使照片成爲一種獨立的圖象藝術。其他「立體派」的影像，還可見於史蒂格力茲在單張照片中同時擁有三個以上不同方向透視的作品＜三等艙客輪＞（The Steerage,1907）。這些例子都充份地顯示「現代攝影家」如何在「鏡像」有限條件下，展露個人在圖象的創作力。

第四節
史蒂格力茲和美國「現代攝影」

對攝影界而言，史蒂格力茲是歷史中的長青攝影家、「現代攝影之父」。美術界人士對他的印象可能是畫家喬吉雅‧歐基芙（Georgia O'Keefe）的丈夫。面對這些零星、片面的認識，於2000年三月座落於美國華盛頓州的「國家藝廊」，則《現代藝術與美國：阿弗‧史蒂格力茲和他紐約的藝廊》（Modern Art and American: Alfred Stieglitz and His New York Galleries）這個特展，首次將他美術攝影家、出版者及藝廊主持等多方身份加以整合。從藝術研究的角度來看，該展覽的創意在於以藝廊虛、實的時空爲對象，回溯、重現其中曾擁有過物件的內涵，深度探索策展人的專業知識、品味與藝術判斷；策展路徑大不同於以往單人、社群、斷代或區域的形式。

此次展出，不但使攝影藝術愛好者，能透過歐、美早期現代藝術家的美術品，尋思史蒂格力茲長期創作的脈絡，化解豐沛成就之謎；同時也提供對藝術史、美術方面關心者，在瀏覽近一百六十件代表性作品後，可以更深切地認識史蒂格利茲對美國「現代藝術」發展的重要性。形塑成該展覽的歷史因素還包括，喬治雅‧歐基芙於1949和1980年，先後捐贈給該藝廊一千六百多件史蒂格力茲的作品，範圍涵蓋了早期十九世紀末影像：＜紐約市＞（New York City，1927-37）、＜喬治湖＞（Lake George，1915-1937）、深具哲學與抽象意味的《同值》（Equivalent，1922-1932），以及《歐基芙》的肖像照（O'Keefe，1917-1937）系列等。兩次的私人捐贈，的確讓「國家藝廊」成爲全美或全世界，當今擁有史蒂格力茲作品最完整的地方。

史蒂格力茲於1864年出生在紐澤西州，是銀行家的後代，年輕時被送往德國求學並開始接觸攝影。生平見証過兩次世界大戰、「經濟大恐慌」，也目睹美國如何從農業進入工業化，再成爲文化超級強國。其豐富的生活歷練爲個人的創作歷程建構了重要基礎。1890年秋自德返美後，其對於美國「現代藝術」的貢獻，除了透過長期有形的藝廊展，發行當時最佳的藝術雜誌《攝影作品》（Camera Work, 1903-1917）之外，個人綿延不斷的影像創作，更爲攝影藝術的潛能提出多方証言；尤其在「現代主義」初期，當絕大多數攝影家正忙於不經手藝純粹拍照的手法，試圖劃清照片和繪畫間的臍帶關係時，史蒂格力茲卻從美術的角度尋找攝影和其他藝術的共通性。除了對單一媒材的熟悉之外，即使不很熟悉的藝術領域，他也以前瞻、開放的心態來接納；使攝影並不僅止於是單純的表現工具，也成爲評估其他藝術的試金石。這種寬宏的藝術態度解釋了史蒂格力茲一生影像風格的豐富變化：從早期歐洲「畫意派」，到現代「形式主義攝影」，而在晚期，更拓展抽象、表現式影像。也許就是這些超人的睿智，史蒂格力茲也比同時的人更早先預測到，攝影將對二十世紀的學習、溝通以及藝術的影響。

1908年，史蒂格力茲利用另外一位畫家兼攝影家愛德華‧史泰肯（Edward Steichen）座落在紐約曼哈頓第五大道291號的畫室，創立了「攝影分離派的小藝廊」（The Little Gallery of Photo-Secession），不久就簡稱爲「291藝廊」。從開幕到1917年結束期間，經由史泰肯在法國的社會關係，史蒂格利茲介紹了很多歐洲藝術品到美國，讓該藝廊扮演"教育"當地藝術家的特殊角色。雖然，這兩位人士都非常熱衷於攝影藝術，但爲了讓它也能和其他藝術家或藝評家有所對話，因此「291藝廊」展示多樣的美術品，例如：當時美國人所不熟悉的雕塑家羅丹晚期的人體素描，還有馬蒂斯在美國的首次繪畫與雕塑展。接著，塞尙的石版畫、水彩畫，畢卡索的素描、水彩，甚至非洲的雕刻藝術等也都先後在美國亮相。這些豐富、精彩的藝術品展出內容，使後人可以肯定史蒂格力茲對美國早期「現代藝術」發展的重要貢獻。

後期，「291藝廊」雖然在經濟考量下結束營運，但實體的影響是非常顯著。單以"人物"在歐洲繪畫與雕塑的表現，就爲當時美國藝術家開了眼界。以攝影爲例，保羅‧史川德著名的現代「形式主義」影像＜紐約華爾街＞（Wall Street, New York, 1915），便以細緻、簡潔「純粹攝影」的手法，直接擷取自都會環境，讓剪影般的小行人和碩大、塊狀建物在光影間，交匯出現代生活的寫照。而史蒂格力茲以出入「291畫廊」藝術家爲對象的肖像照，也是另一則現代美術中的人物對攝影影響的佳例。早期史蒂格力茲的"現代肖像照"完全相對於「畫意攝影家」茱麗亞‧卡夢兒（Julia Margaret Cameron）或納達（G.F.Touurnachon Nadra）擬畫、靜態的人物照，而強調臉部表情，緊握人物內在的精英氣質，以簡潔帶戲劇感的構圖來呼應現代性。1915年以後，他的室內肖像作品，不論是藝術家或自己家人，在服飾、姿體以及環境的細膩表現，更充分地顯示攝影家在拍照當時，生理與心理的高度投入，爲"好的肖像照來自攝影者絕佳的手、眼配合"一說，立下不朽典範。在女性肖像方面，史蒂格力茲當年雖是少數資助女性藝術家創作的代

表，但談到女藝術家的特質時則是和當時的輿論一致；相信她們重主觀、直覺，有別於激進重分析的男性，因而她們都被營塑得十分性感。

人像之外，＜第五大道的冬天＞（Winter, 5th Ave，1893）或＜驛車站＞（The Terminal，1915）這兩件作品，也是了解史蒂格力芝現代化影像創意的重要立點。相對於當時攝影主流所認定的「純粹攝影」程序，史蒂格力茲的＜第五大道＞是手持相機，站在風雪中長達數小時以等待決定時刻的出現。其結果，即使不加注任何底片矯飾，風雪的自然景觀也已在照片上呈現濛霧的畫面效果，爲「純粹攝影」的現代理念提出新詮釋。類似的影像理念亦再見於＜驛車站＞中急喘馬匹在寒冬裡所呼出的煙霧。除了拍照的純粹性之外，史蒂格力茲將＜第五大道＞在暗房中做局部格放，表現攝影藝術"再框取"的特質，同時又爲攝影的純粹性提出更寬廣的解釋。

「291藝廊」在完成引進歐洲藝術的階段性任務後，史蒂格力茲另一個重要的藝廊「一個美國人的地方」（An American Place，1929-1946）在幾年後開幕，指標是展現美國當代的現代藝術家（包括他自己），以現代生活爲主題，在形式及內容實驗後的新藝術。由此看來，史蒂格力茲意圖爲美國的「現代藝術」尋出自己的風格。

本章結論
平整「鏡像」的繪畫母體再出發

二十世紀初，賀特門已清楚地標示「純粹攝影」爲「現代攝影」應有的操作理念和藝術目標。只是，攝影家對「純粹攝影」中「鏡像」詮釋卻是非常個人化。例如：紐曼（Beaumont Newhall）在他的回憶錄《焦點》（Focus, 1993）中暢談保羅‧史川德在面對該議題時，是寫一整頁的抱怨長信去向雜誌社的編輯抗議對他照片所做的局部格放。可見，史川德深信唯有將原底片直接放大的攝影藝術才夠純粹。然而，「現代攝影之父」史蒂格力茲卻會在沖片及放大過程中，極盡所能的矯飾和修片。往後攝影家對「鏡像」一事所提出的各種詮釋雖也一再出現，但對「純粹攝影」"不在照片上留有顯現的手感痕跡"一事倒有共識。

早期攝影美學從相機發明前的繪圖輔助工具「暗箱」（camera obscura）或Camera Lucida等，學習如何將影像安置在感光材料之中，並分享「手工圖象」的美感、知識和語彙等，是一個不爭的事實。攝影藝術在「現代化」過程中，竭盡全力擺脫「畫意攝影」，雖得以「純粹攝影」的「形式主義」或「立體派」影像，在媒材特質上走出手繪的陰影，但仍無法在藝術價值上脫離繪畫的母體。顯見的例子是當「現代攝影家」渴望能進入藝術市場，被認定爲藝術成員之一時，竟也放棄攝影藝術複製的特質，模仿美術品中版畫家的簽名及版數限定等。

攝影是否為藝術的議題，Clement Greenberg 曾經從影像內容提出：「照片如果要成為藝術，就必須要能說出一個故事」，以及「攝影的偉大功績及標誌是：歷史性、逸事趣聞性和報導（報告）性」(1964)。但事實上，「現代攝影」從先驅史川德的影像起，無論在形式或內容上，就已深受「形式主義」、「立體派」繪畫影響。中期，在歐洲雖然有莫荷利‧納迪以無顯著空間、抽象的「光學影像」(optical image) 出現，奈何，觀者對這些「純照片」的賞析，仍築構在抽象繪畫的先驗知識上，可見，攝影現代化過程中，最缺乏的是完整的獨立美學語言。

「現代攝影」在「純粹攝影」觀念上的成就，標示了攝影的藝術企圖和野心，只是，此後的攝影家要把精力全集中於形式上，反而會走向工藝顯著的"拍照家"危機。因此，後人在檢視本章中諸多學者對攝影特質的論述時，實都不可忽視、否認任何照片都含有圖畫 (pictorial) 因子。當然攝影藝術也不宜輕言放棄材質表面"平整性"的特質，一旦照片不再平整時，就遠離了幻象魅力。而攝影藝術最吸引人的部分是：結合繪畫在視覺方面的修飾和自身影像的精確性為一體 (Mike Weaver)。「現代攝影」與其花太多精力求取形式的"小獨立"，以圖達到前衛與原創的純粹，倒不如正視即使再滿賦"鏡像修辭"的照片，事實上和繪畫間並沒有絕對差異的事實；進而坦承兩者雖有成像方式的相異，但都是平面的圖象藝術；都是藝術家用來表達理念的媒材。果真如此，攝影家便可以從繪畫中多吸取相關的創作靈感，再創更上層的影像藝術。

第三章
「鏡像式表現攝影」的心智視野

本章摘要

主導「現代攝影」前期的 "純粹" 與形式美學，從媒材操作態度和信念來看，是為照相機在成為一個理想紀錄工具方面，奠定了穩健基礎。二次世界大戰前後，美國另一股不以「紀錄攝影」為依歸，而以追求個人藝術表現的攝影家蓄勢待發。他們承續了早先「純粹攝影」的「鏡像」母體，將原本表徵寫實、紀錄的鏡頭，用所謂的「內在戲劇」(interior drama) [37] 效應，表現個人內在的抽象心理與情感。

前言

十九世紀中期，攝影術所製造出精細、逼真圖象，讓藝術家有機會重新省思一寫實的描繪技藝在藝術表現上的適宜性。於是，藝術家開始遠離再現外在事物的形貌，轉向對無明確主題或較主觀、內在真實與情感的訴求。二十世紀初，以抽象畫家康丁斯基、庫普卡 (Frantisek Kupka) 和德洛內 (Robert Delaunay) 等人為例，便對實物的形貌加以抽離，加入情緒、情感元素，專注於畫面色彩與肌理的本質 [38]。和寫實藝術不同，在展示空間裡，每當觀眾無法快速理解、判斷藝術品時，就常會疑它的本質，這是「抽象藝術」令人困惑的原因之一：藝術似乎與現實世界無關：即使它所涵蘊的精神是一個時代的寫實。但，這正是抽象藝術家的冒險，也是對觀眾的挑戰。相同的議題，對來自現實世界的「鏡像」而言，要達到影像抽象化境界的挑戰似乎遠大於繪畫。

第一節
「心智影像」(mental image) 的探索

猶如「表現主義畫家」般，第二次世界大戰前後，藝術攝影家視照片是一種個人對現實世界的轉換或蛻變。如此個人藝術取向的影像觀，和同時正處於高峰狀態的紀錄型「照片論文」(photo-essay) 成了強烈對比。美國這股以「鏡像」形式，不假攝影家在底片或照片上「做手藝」的「鏡像式表現主義攝影」，早先以史蒂格力茲為前導，後來在西斯肯、卡拉漢和麥諾‧懷特 (Minor White, 1908-1976) 等人加入後逐漸形塑成體。

「鏡像式表現主義攝影」和早先「形式主義攝影」同是以純粹拍照的方式和

現實世界對話；只是，前者更加強調影像不在記錄或陳述現實世界的偉大；相反的，希望能藉由影像來了解、整理個人的生活。這一種被稱之為《私人真實》(Private Realities) [39] 的攝影潮流來自：抽象表現主義繪畫、心理學、禪學和其他東方哲學精神。攝影家深入地挖掘照相機的潛能，將精神、心理和記號論結合，讓不可明視的內在景緻，經由神祕、夢幻途徑，向觀眾闡述「照片在訊息之後，還可以如何地觀閱」。如此表現式的影像對「現代攝影」在邁向「現代藝術」之林的重要性在於：

> 攝影藝術一旦顯示了如麥諾‧懷特所謂的「蛻變能力」[40]：
> 遠離對外在世界純記錄的功能，轉向強調內在精神時，
> 便自然地和其他表現藝術結合。

對上述這種複雜、抽象，表現內在的「心智影像」(mental image)，學者本‧李福生 (Ben Lifson) 不但統稱為「夢幻式」風格 (Visionary)，並歸納其影像操作的精髓是：

> 把視覺語彙中的訊息或動機精縮，
> 並誇大剩餘部分以提昇現實的視景 [41]。

攝影史學家喬那森‧格林 (Jonathan Green) 認為這一群開拓 "美國新視野" 攝影家的特色在於：用盡「純粹攝影」的技藝以暗示個人對材料的直接使用，並從現實世界裡擷取細部和片段來表現無止盡的聯想。除此之外，「鏡像式表現主義攝影家」即使是如同「形式主義攝影家」般，應用大型相機配置高解像力鏡頭、微粒底片和細緻的沖放過程，以達到最佳「鏡像」結果，但同時也在 "非常照像" 之中延伸使用紅外線底片、底片多重曝光，或在曝光、顯影間做最極限的操弄等，試圖尋得隱喻或象徵的藝術表現。

這些藝術家除了在影像上的前衛成就之外，創作背景方面的某些特質恐怕更是後人值得參閱之處。例如：西斯肯、卡拉漢和懷特等人，都沒有受過學院式藝術訓練在先；也未曾將攝影當成主要的生計，再加上都不活躍在藝術主流裡等不利的因素，反而讓他們更有空間來思考藝術性影像。以下本章再探討這幾個代表性作家的理念。

一、「同值」的抽象影像觀

表現內在抽象視野的「現代攝影」，能在美國誕生與成長，須歸功於「現代攝影之父」史蒂格力茲多方的影響。從二十世紀初開始，史蒂格力茲經由創辦畫廊、雜誌等管道，致力於引進歐洲「現代藝術」到美國藝壇，其中亦包括「畫意攝影」。當他看到年輕攝影家保羅‧史川德非畫意的現代影像時，便透過上述途徑廣為介紹，為美國攝影的現代化建立了基礎。史川德之後，諸多具影響力的美國攝影家也都曾受史蒂格力茲的啟喚與提拔，例如：門‧雷在旅居法國以前，便先受到他「現代攝影」理念的影響；相同的例子還可見於麥諾‧懷特等人。史蒂格力茲被後人尊稱為「現代攝影之父」，除了個人成功的藝術行

政能力之外，更來自於自身的影像創作力：從早期「畫意」到中期的「形式主義」，作品中持續的展現他廣涉藝術所匯出的新意。中年之後，史蒂格力茲更以豐富的生活歷練，百尺竿頭再提出抽象表現的「同值」（equivalent）影像觀，引導美國「現代攝影」再進入另一里程碑。

史蒂格力茲在二○年代中期，受德國抽象畫家康丁斯基在抽象繪畫中所提出的"藝術精神性"影響，開始以單純的造形元素來築構抽象意念，影像因而從「畫意」、「純粹」及「形式」美學轉該抽象境界。史蒂格力茲晚期的影像內容並不侷限在男女間的情愫表現，或對某些事物所殘留的印象等；而是藉由影像積極的提出生活主張與証言。相關的言論可見於他給友人的信箋：

「……我不是在『製造照片』；是對生活有一些願景，想從照片中發現出"同值"的東西」。

史蒂格力茲的意圖，到了四○年代結合「拍照形式」（photographic form）、「自然宇宙」(the natural universe）、和個人「生活願景」為一體，在照片中將象徵心境的雲朵給抽象化，並標上＜同值物＞（Equivalents）暗示影像、心境和憧憬三者間的對等與同值[42]。

史蒂格力茲的影像「同值」觀，應該是曾經流行於十九世紀「共感」（Synesthesia）藝術理念的延伸。這一個促使抽象藝術得以發展的觀點是：藝術家在音樂、視覺及文學上的感受，可以藉由另一種媒介"等同"的呈現。史蒂格力茲經由「純粹攝影」手法所得的抽象結果，和象徵個人生活經驗的「同值」內容，成了「鏡像式表現主義攝影」最顯著的特質：照片跨越物象表層紀錄，成為無法明視或不存在事物的替代品。將此理念表現至最極者應該就是麥諾‧懷特。

二、 如"禪"般的內在風景

麥諾‧懷特六○年代是「美國攝影教育學會」（S.P.E.）發起會員之一，曾在麻省理工學院建築系教授「創意攝影」，並於1970得到古根漢（Guggenheim）藝術大獎。這一位被札寇斯基（John Szarkowski）[43]認為是美國自二次大戰以後，最能發揮影像啟喚及象徵的攝影家，以極戲劇化的「純粹攝影」，將外在現實世界的物件，轉換成精神或心理層面的象徵。懷特在四○年代，先後受「現代主義」大師史蒂格力茲、史川德、威斯頓及安瑟‧亞當斯（Ansel Adams, 1902-1984）等人的影響，從威斯頓的身上習到如何喜愛自然，Meyer Schapiro 則引起了他對藝術心理學的的興趣，而史蒂格力茲更是讓他體會到：「人也許可以模仿藝術的每個部份，但卻不包括精神面」[44]。

懷特在參加第二次大戰以前，影像表現趨近於「形式主義」。參戰時，有感於和死亡相關主題的表現不易，退伍後便引用史蒂格力茲的「同值」概念，將舊金山灣的風景影像，經由象徵和隱喻手法完成了悼念亡友的＜無言之歌＞（Song without Words, 1947），也開始了個人在「表現攝影」上的旅程。和絕

大部份西方攝影家不同，懷特是以禪的精神來思索他的影像藝術，他認為：

透過鏡頭的"焦點平面"可以猶如詩句或祝禱詞般，
直入人的視覺及潛意識之中。

換句話說，攝影家如使用象徵手法來轉換、提昇來自現實世界的影像，其結果是足以超越事物的表面，深至潛意識層次。事實上，懷特在《S-4》(1949)、《S-8》(1968)等系列，影像中強烈的性暗示，甚至已跨入「超現實攝影」範疇。透過懷特第一本完整的作品集《鏡子、訊息和顯示》（Mirrors, Messages and Manifestation），讀者實不難看出其中大部分具禪意的影像來自：在對象間製造一個不熟悉的距離；改變各個被攝物間原有的比例關係，加強階調對比，製造大塊黑沈、無法知曉的影像。懷特抽象影像的特質還包括，以愛德華‧威斯頓的「形式主義攝影」精神為底：無論是大自然風景或人物照，都堅持完全尊重事實和尋找形式的精髓及本質，但更進一層的提升影像抽象性：讓鏡頭所呈現的「不是事物原有的樣子，而是它們另有的樣子」[45]。如此的藝術轉換如同文學家馬拉梅（Mallarme）所說的：詩人不應該描述事物本身，而是它所能產生的聯想。

懷特對「鏡像式表現攝影」的影響除來自於作品之外，還有教學、評論和出版等多方面。其中，有關影像的"抽象閱讀"是彎重要的理念之一。對他而言，由於觀者在面對照片時，勢必反映自身多方的"先驗"知識，影像雖有攝影者的原始意圖，但觀賞時也是觀眾全新想像的起點。也因此，懷特認為：觀眾是否完全了解藝術性影像的原意並不重要。最足以印証該論述的作品是：懷特滿溢隱喻、非故事性的系列（sequence）影像。在這些非單張的影像群裡，他以物象原有的形式要件為基點，夾雜象徵、指示的影像語法，並允許神祕、開放的解讀。懷特這一種結合超現實自動性的「表現主義攝影」，完全打破影像和原始意義之間的環扣關係，創作出另一種追求"隨意觀眾"的影像風格。

懷特個人獨特的藝術觀，也印証在他的教學理念─「我在教授觀看（seeing）而不是攝影」。其中，他解釋常被人稱為"催眠教學"一事，事實上是一種引導讓觀者解放個人的能量，全然接受來自影像的影響，進而發現「內在風景」（inner landscape）的照片閱讀技術，和催眠術無關。[46]懷特甚至注意到，一般人在觀看照片時，大都是"多用腦；少用心"，也就是以既有的知識來解讀影像。然而，如此知識性的觀閱心態是無法在瞬間以高張的情緒進入影像世界。他進一步認為，當人同時間作幾件事時，反而可以讓原本的情感鬆弛。為此，懷特無論在私人的攝影工作坊或學校裡，都經常請舞者來示範非舞蹈的"肢體動作"，引導學生進層的影像閱讀技術。從精神層面來看，懷特攝影課中的肢體運動是一種「鬆弛復原反應」（relaxation-rebound）技術，在教學實務上可能是空前的壯舉，它不但有助影像閱讀，應該也可應用在戶外的拍照行為。更重要的是，懷特的"攝影肢體"理念和同時期的「抽象表現」或「行動繪畫」間也有相當程度的共鳴，這個部分在下節細述。

三、 如同「抽象表現繪畫」的照片

亞倫‧西斯肯在接觸攝影以前是英文教師，三○年代，他為了多學些攝影知識，加入了以攝影為階級抗爭工具的「電影、攝影聯盟」（Film & Photo League）。隨後，因個人在Tabernacle City的作品發表，有聯盟成員責怪他的建築照片太具民俗特色，不帶社會性主體，因而離開了該組織，開始致力於抽象的影像模式。

西斯肯認為，攝影如同一個可以默察事物意義和美感的東西。他以城市中的殘剝壁面和字畫為對象，捨棄一般性以渾厚空間為主的表現，專注於如同書畫般淺薄浮雕的圖象表現。西斯肯和其他「表現攝影家」相似，無意識於照片和現實世界的關係，在影像本質方面的思考，甚至跟隨莫何利‧納迪之後，只看影像元素的圖象本質，而不去追溯其背後文化的立點。西斯肯以近攝、正面取象的方法，在最極致的黑白空間裡，讓各種線性元素流竄、奔躍或再合聚。觀眾單從印刷品來看西斯肯這些富強烈情感的圖象，和四○、五○年代的抽象表現畫家，法蘭茲‧克萊恩（ Franz Kline）或羅伯特‧馬勒威爾（Robert Motherwell）等人的作品幾乎無法辨視：都從巨大物件中攫取局部，留給觀眾隱藏在細節背後的最大想像。1947年，以展出抽象表現作品為主的Egan畫廊，為西斯肯舉辦攝影展，算是美術界對他抽象攝影藝術的具體認同。

談到藝術家如何轉換私人經驗成為抽象影像的過程，西斯肯認為，任何私人"內在的劇場"（interior drama）都代表作者對外在事件的意義，如果它能產生隱喻或象徵，應該是來自文學方面的修行[47]。西斯肯深入地觀察為一般人所忽視的物象，以細緻的照片形式，創造一種介於顯而易見，但又陌生、新鮮的曖昧氛圍。這樣的風格，他雖解釋出自個人對音樂的喜愛，但實際上應該是與同時期「抽象表現」畫家的熟識才是真的關聯。至於「抽象攝影」和抽象繪畫的關係，六○年代中，西斯肯在紐約現代美術館展出時，則更肯定的提出：「攝影和抽象藝術間的關係，不但靠近而且具有挑戰性，攝影和繪畫間的合作是可行的。[48]」

四、 再製「鏡像」中的象徵意涵

相較於前述幾位「表現攝影家」在影像中所彰顯的抽象、暗示及曖昧，亨利‧卡拉漢倒是以家居生活照的形式，將太太、小孩和海邊、城市、森林等生活環境做為主題。這些如同家庭相本的影像，雖沒有史蒂格力芝描繪喬吉雅‧歐基芙般的戲劇張力，但親切的「即興快拍」，卻讓觀者感染到攝影家真實、豐沛的情感。除了家庭式影像內容的特殊之外，「鏡像式表現攝影」到了卡拉漢時，也因為使用高反差影像及底片多重曝光等技法，形成了另一種抽象結果，為「純粹攝影」"不碰觸手藝"的精神再尋得操作面的新詮釋。

卡拉漢利用高反差影像轉換物象原始認知的例子，可見於極精簡的雪地小草，或如同中國蘭花圖象般的水草照片。除此之外，五○年代他還以多重曝手法，在底片上將帶有女性聯想的草叢、樹林或蛋形圖象，和太太Eleanor的裸身結合，造成另一種象徵意涵的結果。

小　結

　　細思威斯頓「形式主義」影像的經典作品＜貝殼＞之所以爲後人一再閱讀的重要原因之一是，作者以感性的手法，操弄「鏡像」視點與物距，讓貝殼外貌在官能刺激中產生性的幻想。而＜青椒＞則是將歪扭的蔬菜造形轉化爲如拱著背的男體。威斯頓其他具有性聯想的例子還可見於《沙漠》系列（Dunes, Oceano,1936），和在墨西哥拍的＜雲＞（Cloud,1926）等。

　　類似威斯頓將照片作爲情慾轉換的例子，還可見於懷特在岩壁、沙岸中尋找和性器極相似的圖案，以做爲個人同性戀傾向的隱匿。相較之下，卡拉漢將女性人體和大自然的相像，卻是個人對女性社會角色的認知，或一則是土地與女性間的寓言故事。無論如何，以上都是「鏡像式心智影像」在「抽象表現」和「超現實」藝術間自由跳躍的實情。

第二節
「表現攝影」和「抽象表現繪畫」的對話

　　二十世紀中期的「現代藝術」除抽象藝術之外，還有另一股以表現情感爲主的「表現主義」藝術。相對於「印象主義」強調生活間稍縱即逝現象的捕捉，「表現主義」藝術改藉由操弄各種媒材來表現情感，並希望其結果能引起觀衆的共鳴。二次大戰結束後，因戰事滯在美國的歐洲藝術家和當地藝術家合作，融合「表現」、「抽象」、「超現實」和有機造形等藝術理念，以高度內省精神爲源，強烈自我表達爲本，創造了「抽象表現主義」(Abstract Expressionism)藝術。該主義在美國經濟隆盛利點，及開國時西部冒險、拓荒精神的支助下，所謂的「新美國繪畫」(The New American Panting)[49]，便以「抽象表現主義」爲主，涵括了「行動繪畫」(Action Painting)、「色域繪畫」(Color-Field Painting)，和「人物表現主義」(Figurative Expression)，共同組成了「紐約畫派」(New York School)，其特色是：

　　崇尚形而上的藝術精神、即興創作過程，以及對巨大尺寸的形式偏好。

　　針對「表現攝影」和「抽象表現繪畫」之間的關係，以下本節再從兩個方面來進行探討。

一、　內心與外在抗爭的時代背景

　　夏皮洛（Meyer Schapiro）認爲藝術風格來自個人感情、思想，以及作者對群體、國家與世界的觀點。因此，藝術家的「視覺能力」由他所處的社會、宗教或商業活動共同產生；可見，風格亦是社會現象的寫照。（Michael Baxandall，Diana Crane，1987）[50]。五〇年代，「抽象表現主義」誕生時，

美國強盛經濟表面的背後，除正值美、蘇冷戰及核彈競賽之外，還有來自國內共產主義伸張的焦慮，詭異的環境現實和美國人對自己國家的完美認知相互衝突。動盪環境促成「抽象藝術」誕生的前例，可見於1917年，德·基里訶（Giorgio de Chirico）成立「形而上學派」(Scuola Metafisica) 的經驗。當時，他有感於工業革命的腳步太快，而「未來派」對新騷勢及現象的觀察，又顯得拘泥和瑣碎。於是，「形而上學派」在圖象方面的特色，不但使用堅實、清晰；看似客觀的結構關係，表現生活中各種令人不解的現象之外，而且還經常在安穩的氛圍中，隱藏一種即將有事件要發生般的「祥和式悲劇性」[51]。基里訶的用意，一來要激發觀者對客觀世界的質疑；再者，強迫他們去判斷幻象、謎樣經驗的眞義。「形而上藝術」理念在攝影的例子，可見証於史蒂格力茲三〇年代的《紐約》系列影像，白天外景的部分，顯示了大都會建物令人讚嘆的雄壯，相對的，夜景裡，那層層覆蓋，流竄在建築間的巨大黑影，卻帶給人極度不安與沈悶的氣氛。

二、　巨大形式中的肢體語言

　　面對一張一、二百公分牆面大小尺寸(wall-scale)的「抽象表現」大畫作，無論在視覺或心理的撞擊都是多層面。首先，從圖象組構的過程來看，抽象表現畫家身體介入的情況，大不同於古典大畫有嚴謹的規劃在先，細密、團隊的製作在後。抽象表現畫家諸如：傑克生·帕洛克（Jackson Pollock）、法蘭茲·克萊恩(Franz Kline)、威廉·德庫寧(Willem de Kooning)巴內特·紐曼(Barnett Newman) 等人的繪畫過程，猶如行動畫家（Action Painter）般，運用手腕以外的肢體運動，結合「超現實主義」的「自動性」，採直覺、潛意識的情緒節奏來揮灑顏料。因此，與其說觀衆試圖以自己的藝術知識、感覺在層層相疊，沒有特定形貌的點、線及色塊所組構出的畫面裡探索內容，倒不如說，畫家作畫時全力揮灑顏料所帶動的急促呼吸聲，及澎湃情緒宣洩在畫布上的痕跡，反而是更清晰地躍然於他們的面前。

　　上述幾個重要的「行動畫家」都曾談到身體和大畫繪製間的互動性，例如：以甩撒顏料作畫的帕洛克的經驗是：置身在畫作時，並無法自覺所有的行舉，因爲繪畫已有了自己的生命。馬克·羅斯科（Mark Rothko）甚至比較了大畫作和小繪畫間的差異性在於：繪製小畫，畫家如置之於自身的經驗之外；相反地，大畫往往使作者身在作品裡— 不是遠遠地眺望。因此，巨大的「行動繪畫」，所呈現的不再只是畫家個人對繪畫元素的組構能力，反而更像是長時間經營一個"藝術事件"過程的紀錄。可見「行動繪畫」的確影響到往後「過程藝術」(Process Art) 的誕生。

三、《攝影中的抽象》展

　　「新美國繪畫」的巨大形式，從另一個層面來看，還暗示了美國當年全力扮演超級強國、自由世界領導者的自信[52]。其中，巨大「色域繪畫」畫家的筆觸雖不像「行動畫家」般顯現運筆的力道，但亦以平滑、無筆觸和豐富的顏料語言，將個人內在的焦慮、憤怒、企圖等情感在畫面上展露無遺。1951年紐約現代美術館展出大型《攝影中的抽象》展，攬括了一百零三位攝影名家，諸如：

史蒂格力茲、威斯頓、史川德、安塞·亞當斯、亨利·卡拉漢、渥克·艾文斯等人作品。

　　和同時期「抽象表現繪畫」相較，該展覽在形式上並未見有巨大牆面尺寸的影像；而攝影藝術即使往後在爲大照片做詮釋時，也比較傾向影像在科技方面的成就，或意圖以等身逼眞影像來造成視覺震撼等，大不同於「行動繪畫」以顯著的筆觸與動勢，暗示作品中有人直接參與和即席的靈感與力氣。五〇年代，由於攝影科技對巨大照片的"不能"，倒使"小影像"得以加強個人式、內斂與自省的表現能力。同時，也似乎唯有在「抽象表現繪畫」中，"人"與"氣"的行動藝術思維下，那些經由極不尋常仰角、俯角所拍得的歐洲「新視野」影像，才讓觀者意識到強烈圖象之後，蘊含著攝影者在尋找"最有利的視點"時，如何將身體的可能性發揮到最極致。而此時，麥諾·懷特藉由肢體與攝影互動的理念，也開始能聲聲入耳。

小　結

　　省視亞諾·西斯肯在現實環境中所尋得的「抽象表現」照片，影像外貌上雖和「抽象表現」繪畫幾近一致性，但成像過程並不吻合畫家和媒材即興、自然互動的精髓，而是一種類似法國攝影家布拉塞（Brassai）以「照像拓印」手法[53]，從牆面直接探像的「影像式自動性」。倒是懷特開放解讀的「系列照片」，即使影像外貌是如此具象，卻頗能和抽象表現繪畫在即興精神上呼應，甚至更適宜詮釋：「抽象表現主義」的精義比較像是一種態度；而不是一種風格[54]。

本章結論

　　觀衆面對藝術品時，往往是直覺地在不同理論間做一個快速選擇，他們的態度可能下列三者之一：（一）「媒體報導型」跟隨在媒體報導的背誦與讚美；（二）拒絕回應任何閱讀意義的「憤怒型」；（三）「文藝派」，則會是明顯地將視覺元素做文藝方面的聯想，例如：黑色代表孤獨與死亡，白色則是隆盛、光明的象徵。

　　可見，「鏡像式表現主義」的作者或觀衆，都有明顯的「文藝派」傾向：對於影像訊息的製造、解讀都帶象徵性。「鏡像」的圖象能力，使得攝影術輕而易舉地成爲一種精確訊息的記錄工具，但來自現實環境影像的挑戰也在於，如何跨越景物再現的表層認知；投射更多的想像力及感知力，以達到麥諾·懷特所謂：拍攝物像本身以外世界的理想。「鏡像式表現影像」是作家心智世界的表述，其非純粹記錄工具的藝術照片成果，確實溫熱了冷酷的相機外殼，也使平整的底片更人性化。

第四章 拍照記錄

前 言

攝影和繪畫藝術間的差異在於：繪畫比較偏向一種曲變或改造；攝影則是擷取性的創造（Arnold Newman）[55]。「紀錄攝影」的哲學以「再現」為終極理想，然而「創造」常讓人誤以為是「非再現」的呈現。廣義的來看，攝影是一種「藉由光和感光材料之間互動的圖象」。其中，不藉由相機所產生的「無機身影像」和「鏡像」間，無論在影像哲理或操作方法上皆不同。單從成像過程來看，「無機身影像」比較類似傳統畫家在空白畫布上從無到有的圖象組構，因此，這類型的影像創作者（包括在攝影影棚內搭景）很能發揮「憑空捏造」的創造素養。相對地，「鏡像」是鏡頭、相機的機械操作，加上底片、相紙的化學作用等複雜組構的結果。拍照時，框取本身即使也以繪畫素養為構圖的基礎，但特殊的成像過程，事實上更仰賴攝影者對當下景物的觀察，以及如何在繁複現實中即時截取圖象的能力。針對「無機身」、「鏡像」兩種不同的成像方式，也有人從圖象結構的觀點，將類似畫畫過程者稱之為「加法攝影」，而把現實生活中拍得的形式稱為「減法攝影」。然而，上述的分類，更猶如是創造與記錄，重製與再現間的哲理對應。

第一節
「紀錄攝影」的操作定義

十九世紀法國攝影家尤金·阿傑（Eugene Atget,1857-1927）花數十年的時間記錄巴黎的大小景物，然後再將照片提供給各領域藝術家應用。當時，阿傑使用「紀錄照片」（documentary photo）這幾個字在自己的招牌時，所指的既是影像風格也是特定的商業形式。1926年，「紀錄」該字也被英國「紀錄電影學派」的主要領導人 John Grierson 使用[56]，以「紀錄攝影」（Documentary Photography）描述來自真實現實世界的影像，相對於好萊塢使用專業演員在攝影棚內所杜撰出的商業影像[57]。進層的「紀錄攝影」認知，除了涉及攝影者在不同時代的拍照意圖之外，實務上還有如何成像？如何展示？如何被閱讀？等操作定義的探討。

一、景物再現的認定

法國攝影家布烈松認為，攝影者所面對的是某種會持續消失的東西，它一旦消失就無法回復；人是無法將記憶中的影像給沖放出來。布烈松的論點似乎解釋了現代人在生活中不斷拍照的動機。只可惜，人只看自己有興趣的對象物，而相機卻是總括了一切。（Eugene Delacroix，1853）[58] 換句話說，生活照片中的「照像式真實」（photographic facts）和心裡真實間仍有一段差距。但

是，自古以來人們對表現真實的欲望，從未因科技、文明的進步而曾滿足過，顯而易見的例子是：當繪畫技術已足以對現實世界做細緻描繪時，攝影術、電影、電視，以及電腦虛擬實境仍接踵而生，各式「鏡像」的結果反而成了現代人溝通、表現與傳播「真實」最重要的媒介。

廣義的「紀錄攝影」涵括任何形式的照片，即使是刻意杜撰的照片也涵括在內，因為任何形式的照片都至少記錄了作者當下的美感抉擇。相對地，狹義的「紀錄攝影」則專指針對鏡頭前的事物，盡可能不做任何改變的拍照[57]。兩者雖對拍照紀錄的操作定義有別，但都是架構在圖象之上討論。換句話說，深究「紀錄攝影」的哲學面時，不能忽視其平面的本質。再者，狹義「紀錄攝影」的理想即使是簡單的人物紀念照有時都難以達成，尤其在攝影術初發明時，更會因感光材料遲鈍或鏡頭光學品質的不佳，導致拍攝者得為被攝者設計特定的姿勢來支撐身體，以避免在長時間曝光中造成模糊、晃動影像。鏡頭前的對象已被善意地「藝術化」了！可見，「紀錄攝影」如果不能避免也要碰觸藝術語言，其影像結果何有「紀實」存在的空間？紀錄照片事實上更趨近於一種「介於藝術和真實間的「鏡像」圖象」。

二、拍照前的意識議題

面對前述廣義、狹義僵硬的拍照操作信條，如果想要讓拍照記錄更人性化些，似乎必須回歸到史蒂格力芝所謂的：攝影家對其鏡頭前的對象須保持真實和敬意。即使如此，他的論點仍未碰觸到「紀錄攝影」的圖象本質與功能。紐霍爾（Beaumont Newhall）因而強調：並不是所有的照片都會自動呈現紀錄性；紀錄照片應該是指那些能確實呈現某個時期文化的影像[60]。換句話說，廣義的「紀錄攝影」如果只表現拍攝者對圖象的操作能力，而未顯現相關文化的跡象時，再漂亮的影像仍不能稱為紀錄照片。

在此，我們已看到「好的紀錄照片」前置雛型是：攝影者以崇敬的心態，盡可能地不去改變鏡頭前的景物，以期在照片中呈現出相關的文化訊息。

三、「鏡像」再現的操作迷思

如同手繪的圖象一樣，照片的組構仍少不了點、線、面、色、光、空間等圖象造形元素。不同的是：「鏡像」所得的「空間自動性」或影像細實感，往往優於手繪的寫實圖象。加上機械不易出現情緒化或倦怠感的不規則變數，以及持久的穩定性等特質，間接加乘了觀者對照片的信賴感，於是「鏡像」宛然成了一種全盤、客觀的「自然真實」，相對於手繪圖象的聚焦、主觀的人為表現。

德國畫家李希特（Ludwig Richter）曾以繪畫的角度談過，世上並無所謂客觀的觀看：人對形和色的理解往往會因性情而異，而眼睛所見的色彩是主觀的判定。（Principles of Art History，1950）。藝術史學者諾夫斯基也認為：視覺之所以能感知繪畫的形式，要歸功於精神性的積極參與；嚴格地說，視覺是一種知覺狀態。（1931）所以眼睛看到的事實上是一個殘破的世界；也就是說，人對現實世界的重現，還得經由觀者的知識才足以構成。再者，人的經驗除了

一方面來自外在世界的先前經驗之外，另一方面則是內在感覺的即時狀態。可想而知，眼睛所見並不是外在世界的對等平移，而是一種意識結構的感受模式。眼睛的生理結構雖然類似於光學鏡頭，但是它們不僅不透明，更是一副具選擇性的濾鏡。可見，透過眼睛的拍照行為，不但不是單純的機械紀錄，而是複雜的視、覺及意識的議題。

藝術史中對透視法的論述可遠溯至十五、六世紀達文西等人，經由消透點、中心點及視點的設計，在平面圖上「精準地」展現物件。透視法所建構出的圖象，高度顯現了景物的形態大小和它所處環境的關係，大大滿足了人們對空間幻象的轉化。因此，透視法是人對真實再現理想的知識性解決途徑，特定的描繪方式可視為一種真實性的科學。這種技法對寫實性繪畫最直接的影響是：從此，圖象中的空間次序、大小比例等，有了「對與錯」的客觀準則。但是，無論如何精準的透視圖，由於本身靜態及「單眼」的觀看形式，終究和真實的物象間築有一道半透明的屏障；再精準、科學的透視表現都是人工操作的結果，是圖象媒介的真實再現。

畫家在畫面上的各種技藝表現，是美學判定和不同寫實精神考量的實踐。透視表現的歷史中，繪畫與素描的演變過程雖然繁複，但不失為一種對藝術的冒險與實驗，例如：從引導式的透視安排，到比顯著，甚至是具有視覺阻礙的前景設計等。「鏡像」中的消透結果是「光學自動性」，換句話說，攝影家不必學透視圖也會得到圖象式的空間結果。而當他刻意、小心地改變拍照視點，選用不同視角的鏡頭，或調整和被攝景物之間的距離時，照片上卻也可如同畫家般產生不一樣的空間效應。了解「鏡像」和透視學的關係後，也不難透過照片的非客觀性，進而接受任何表現真實的媒介：文字、聲音、實物，包括「鏡像」，都無法提供觀者一個原始、未經碰觸的真實。因此，如有所謂的「鏡像真實」，也不過是利用鏡頭超強的表現力，將現實世界擬真地呈現在照片上。只可惜，「鏡像」所提供的並不是一個真實，而是拍照者所創現實世界看起來如何的「世界之窗」。神奇窗戶上的透明玻璃，使照片產生高度逼真的圖象，讓觀者有身歷其境的幻想；然而，玻璃本身卻也映現了觀者自身的影子，象徵著：觀看照片是一種個人意識的投射。

總結「鏡像」虛擬、不完美的真實再現，人類要到數位世紀到臨前才逐漸接受「紀錄照片」並不等於「紀實」的結果；紀錄照片和其他藝術圖象並無兩樣。但也如同沙爾夫（Aaron Scharf）所說，透視法最偉大之處，並不是它和光學真理的一致，而是在於它是某種更深入、更根本道理的化身，因為人終究需要以某種方式來看他的世界[61]。現實生活中，拍照便是很多人的選擇。

第二節
「紀錄攝影」的社會角色

照片中的圖象快門既可以是非肉眼經驗的超現實，也可能是攝影者感性時　27

刻的心理痕跡。現實世界中的時間是流動的，照片中的時間卻是靜止的。可見一旦照片把生活中的時間給靜止時，一個既抽離又平行的「鏡像式」意義或描述就產生了。影像記錄的實體在過去一個半世紀以來，對近代文明史有下列幾個顯著的影響。

一、歷史感的圖象

現實生活中，時間既是歷史的改朝換代，也是宗教性的無常存在。紐約「現代美術館」攝影部策展人彼得‧葛拉斯（Peter Galassi）說：「人類對歷史的記憶建構在靜態影像之上，它們不是報導而是製造象徵」[62]。另一方面，紀錄照片中的歷史時刻，是社會運動與圖象記憶的結合[63]。六〇年代，新聞照片主導美國大眾文化，越戰中和尚當街引火自焚；被燃燒彈波及的小女生赤裸奔馳在馬路上，以及刺殺甘迺迪總統的嫌疑犯在解送中被槍擊等怵目驚心的照片，它們即使沒有文案的相輔，影像中所清晰描述的死亡時刻遠超越任何文字。這些深具新聞價值的影像，即使已過半世紀，但對後人的震撼仍不減當年；它就是歷史。

二、背負社會責任的圖象內容

早期的紀錄照片大多以地景、建物為主的情形，和遲鈍的感光材料以及笨重的機械間有密切關係。一旦輕便相機上市和感光材料改進之後，記錄的鏡頭更貼近對象，社會寫實，甚至戰事等內容便因應而生。此時，紀錄照片對人性的精確表露，簇擁它站上該類型圖象的頂端。一張有關生、老、病、死的照片的確遠比繪畫更能打動人心，但「紀錄攝影」的影像內容上也無形地被圈限了。

社會紀錄（Social Documentary）是指經由適宜的紀錄形式，一來表述某個事、物對當時社會的直接影響，二來也反應當下人的生活狀況。Document，紀錄一詞可溯至其拉丁文的原意「教」時（Gisele Freund），是讓攝影家手中的「誠實照片」等同教育媒介；照片在取悅、感動觀眾視覺時，還被賦予有正面鼓舞的社會使命。以「唯一世界，攝影和紀錄生產工作室」（One World Photography and Documentary Production Studious）為例，主持人攝影家喬‧傑克森（John Jacobson）便明確地指出他們的主要目標：持續深入地探尋、報導全世界受人權侵犯地區的勞工及童工，以及因軍事政權或宗教所引起的戰爭。藉由記錄影像，該組織要進而勸說聯合國和西方國家對有需要的對象做出明確地回應。

面對類似上述「唯一世界工作室」神裡的照片使命，觀看的默契得建構在：視拍攝者如同影像證人，及對照片形式的完全信賴。此時「紀錄攝影」不只是「世界之窗」，而是真實的世界；是"紀實的攝影"。有名的報導攝影雜誌《你》（Du）認為它的首要義務是人們；即：人第一、藝術第二，影像是記錄居住在這個行星上的人類命運。照片展現出快樂與悲傷、偉大和平凡，也為那些沉默的人提供了聲音，套一句美國攝影家羅伯‧法蘭克1962年在《你》雜誌所說的話：「攝影必須包含一件事：瞬間的人性。」只是，如果所有的紀錄、紀實攝影盡是圍繞在社會邊緣的人、事；強調鮮為人知的現況悲慘；刻意地標榜人道，照片中的社會關懷與影像見證，便會使「紀錄攝影家」如同藝術型的宗教般，藉由手中的"影像

聖經"不斷地向信徒闡述個人的哲理，並建議他們如何去面對照片中的對象。雖說攝影家刻意強調機械式客觀及個人情感的抽離，會使影像如流水帳般的無趣；但是，讓戲劇、煽情成為「紀錄攝影」的唯一核心，也不是一種健康的觀影態度。

第三節
「紀錄攝影」的閱讀場域

「紀錄攝影」因為太寫實，不具繪畫的藝術性，因此當照片完成後不會像絕大部分的繪畫作品般，一旦作品完成裝上框後，就要進入藝術品的展示場所，且其在不同展示場域中，所可能產生的閱讀干擾可見於以下幾個方面。

一、當紀錄照片進入美術館時

長久以來美術館甚少將紀錄照片（尤其是媒體照片）視為正統藝術。回顧西方美術館中的攝影大展，可以讓後人津津樂道者居然還停留在五〇年代《人類一家》的盛況。紀錄照片的悲殘命運在美國「九一一事件」之後有了新改變。當今，紐約觀光紀念品的新寵，居然是一般小尺寸的九一一災難紀念照，以及二十世紀初「社會紀錄攝影家」路易斯‧海恩（Lewis Hone）所拍的紐約工人圖。除此之外，大災難更使全美許多美術館，例如：「休斯頓現代美術館」（Museum of Fine Art, Houston），紐約的「國際攝影中心」（ICP），匹茲堡的「卡內基美術館」（Carnegie Museum of Art）等，不但先後舉辦「紀錄攝影」展覽，甚至開始購買過去、當代的「紀錄攝影」，包括新聞照片。從此而後，這些強烈暗示對象真實的照片藝術，將和傳統藝術品並置在同一殿堂裡。這是否意味著「紀錄攝影」真實、客觀的社會理想被藝術的虛擬、主觀給收編了嗎？

紀錄照片，尤其是新聞、報導影像，在法國的攝影家阿傑之後逐漸成了影像訊息傳遞的途徑，或特定議題的研討方式，甚至為一種事實或歷史的暗示。更具體的說，照片是個人對真實結構的影像詮釋，應用者以此來分析事物、說服觀眾，甚至意圖改變社會現象。看似單純的拍照記錄實質包括了：攝影者對特定事件的主觀意識、拍照時身體的姿態[64]、攝影者和對象的互動情境，以及紀錄材料本身的藝術特性等複雜關係。相較於主觀的「美術攝影」，紀錄照片是如此的不單純。但只要生活中仍充斥著以照片為証的刻板態度，它不但還會是人對不在場事物認知的絕佳基準，也是影像舉証的實體。

生活中的紀錄照片和寫實繪畫在賞析方面的差異在於，影像是類比圖象，沒有象徵或符號的轉換。好處是：無須轉譯，圖象直接和眼或心智對話，但也強迫觀者不斷地和真實環境作比對。操作實務上，「紀錄攝影」要滿足觀者再現現場的好奇心還得有文字、標題來相輔。精確地文本倒述效應，區隔了「紀錄攝影」和其他寫實圖象，讓紀錄照片不僅僅是圖象的外貌操作，也是一種圖象家親臨現場見証的重要表述。即使如此，「紀錄攝影」仍抵擋不了自身被不

同媒體所承載的影響。生活中，相同的影像出現在報上和在消遣性雜誌中的認定是截然不同，更何況是「進入美術館」！

傳統的美術館即使有社教任務，但主要仍是藝術成就表彰的場域。也因此，「紀錄攝影」進入其展示空間時，特殊的閱讀氣圍無形地誘導觀眾要多去體會拍照者如同藝術家般的主觀意識，而把影像的客觀、見証特質暫置一旁。「紀錄攝影」此時似乎已和影像記實的使命無關，取而代之的是攝影者在圖象或藝術上的表現。美術館、畫廊裡的紀錄照片，尤其是曾出現在新聞媒體中的影像，對觀眾而言是額外的美學分裂。傳統美學的觀眾花了幾個世紀的學習，才又逐漸了解藝術家是如何將生活中真實，透過睿智的媒材操作轉換成非翻印、複製的藝術品。然而，美術館裏的"紀錄藝術品"卻意圖帶給觀眾原原本本、未經過轉化的生活真實。同棟建物內一牆之隔，觀眾卻須忙著切換他的美學認知。相同的影像內容若搬到社教館、文化中心時，觀眾的負擔是否會輕鬆些？

二、媒體中的「鏡像」紀錄及紀實

生活中，「鏡像」的優質並被應用在大眾媒體作為廣告、新聞、報導攝影是必然之事。其中，扮演類似插圖，以輔助文字敘事或增加閱讀興趣者不計其數。觀看照片對二十世紀的現代人而言，已經是一種生活中不可或缺的經驗。三〇年代可以算是美國的攝影黃金時期，當時閱讀報紙，對美國人而言，仍是獲得新聞最重要的方式。1935年一月，報界成功的透過電線來傳送照片。從此也好像把全世界都變成一個社區般。以當年海登堡飛艇在空中爆炸的照片為例，在爆炸的四十六秒過程中，攝影家拍得了三張靜態照片，並且很快的將影像傳播全世界。從此之後"沒有照片的新聞幾乎便不能稱為新聞了"。單張新聞照片所擷取的時空當然不能對人、事、物做完整的交代，因此無論是攝影者或觀眾，都會較滿意於「報導攝影」所呈現的非單張、多元性訊息，只是，無限量、無厘頭的的影像也不等於訊息。因此，有所謂的全景、中景、近景、特寫等「拍照公式」以改善了內容被橫切與縱斷的單一危險，但其結果仍不是完整現實的全部。新聞照片在大眾傳播中經常被賦予「引起注目、共鳴」、「提供最大量非文字性的視訊陳述」和「評論」的使命，但其內容的集中性，也使它難為真實的再現。

對布烈松而言，攝影語言所代表的思想縮影，是一種極大的力量。由於攝影者常常根據眼睛所見的來判斷事物，因此就有責任的問題。理論上，影像完成時攝影家的影像責任隨之賦型。但是，在公眾和影像之間還有承載媒體的問題，而只要是傳播介質，總脫離不了組織文化價值的行規與教條。加上操作者對工具的熟練度，或圖象所借用的標記、符號，是否足以呈現原意等技藝問題，讀者實應多思慮媒體中的「紀實攝影」所記錄、反映的是什麼真實？1994年6月24日，《時代》雜誌將陷入兇殺疑案的足球明星A.T.傑生的封面照片處理得比原來的皮膚更黑，使他的形像顯得十分狼狽，結果引來了不少的反彈。因此，媒體中的照片即使在現場忠實記錄了拍攝者的觀察與圖象美感，但並不保証相同的意念可以貫徹到底。

進一步來看，觀眾意圖對媒體中的「鏡像」解碼的挑戰是：要如何把拍攝者個人文化特質、專業訓練，和照片的媒介特性、敘事結構方法、符號語徵，和個人對影像媒介的接受經驗，放置在社會脈動上。上述如此繁瑣的因素交集即使可行，觀眾仍必須警覺解碼中的共識是慣例與協議的結果。可想而知，媒體觀眾想要多讀一點其中的影像訊息時，除了是必須對文本所涉及的部份有所瞭解之外，心中還要有對「真實」一事的自我衡量標準，以作為有形、無形的緩衝空間。

三、精裝的受災紀念冊

台灣在「九二一大地震」災後，坊間所出版，一本本精裝、厚重的相關影集也是「紀錄攝影」特殊的呈現場域。但影像的精神何在？後人閱讀這些"精緻"災難影像的意義為何？是一種個人經驗的珍藏與回味？還是某種經驗情緒的收集？眾多的冊集裡的影像不外乎災難初期的受害程度，或宗教關懷，以及人與人之間的憐憫之心等。大量的視覺震撼中，影像也暗示人力、物力過度集中，愛心全都集中在鎂光燈對焦處，而對「九二一大地震」後續有關人的貪婪面，卻少有披露。災難照片集仍只是一種政宣影像而已。

對非災民，也就是媒體生活中的中產階級而言，看多了災難專集中的影像，也許反而產生某種程度的安定效應：提醒了個人的社會優勢。相反地，對受災戶而言，每次的翻閱都是另一次悲痛的回憶。書架上精裝的災難攝影集、藝廊裡由無酸卡紙、進口相框所圍繞的高品質現場照片，也讓人深思：再現災難現場的目的為何？厚實的書背是否保障了更多的真實？無酸的影像處理是否只是另一種國家機器、社會學寫實主義的轉換？無論如何，只希望翻閱災難影像冊子，不要成為另一種集體偷窺的樂趣。

本章結論
美麗的死亡影像

攝影術的方便及經濟性，使現代人都可以民主、自由的建構自己的影像歷史。美國「九一一事件」中，從民間各管道所提供的照片來看，往後人類文化、歷史的圖象責任，不再全落於專業的紀錄攝影家身上，而是社會中的各個成員。雖然人人都有機會、有責任為自己所處的文化盡一份影像責任，但什麼是該拍的？什麼對象最好不要輕言碰觸？職場上的專業人士難免碰到對象本身正處於生死交媾的臨介點，此時，影像工作者應該拯救性命？抑或把握一張"寫實圖象"？近期不少案例都是社會撻伐影像工作者未能即時對岌岌可危的對象提出適時援助。然而，在生死相關時刻中，如此對這些非專業救生員的要求是否又過於苛刻？但「紀錄攝影家」如果既不能及時為人類多留一張寶貴的影像，也沒能即時參與救援，其結果便如同棒球場上的"雙殺"。

戰爭照片是「新聞攝影」的旁支，內容以描述戰事現場及其相關現象為主。最早的戰爭照片於1855年出自美國攝影家羅格‧芬同（Roger Fenton），

接著，六〇年代布拉迪（Mathew Brady）和他的隊員，在感光度很低的濕版底片條件下，仍對美國內戰記下寶貴影像。戰地攝影家，由於被適時、盛大新聞性所期望，便常像擅長使用圖案式語彙來描敘軍人的勇氣或恐懼的羅伯‧卡帕（Robert Capa）一般，為了印証自己所言：「照片拍得不好，是因為和對象靠得不夠近」，而慘死戰場上戰事紀錄照片的命運是如此的悲壯，但是，二十一世紀初中東、阿富汗戰地對剛出道的年輕攝影記者而言，仍是個專業生涯麻雀變鳳凰的大賭局。戰事照片的本質也許是「紀錄攝影家」對人道關懷的表現極致，但對從未上過戰場的現代人而言，不僅難以體會現場中槍林彈雨或面對死亡的恐懼，甚至取而代之的是，以娛樂經驗中的絢麗、刺激，又好玩的虛擬場景，冀望戰地攝影家們多製造些"美麗的死亡照片"，形成真實照片必須向虛擬影像學習的世代悲劇。

藝術中的美學真實（aesthetic reality）除包括形體真實，由感性、知性及潛意識結合的精神真實，更需要作者睿智的參與。記錄、報導的「鏡像真實」是美學真實圖象的一種，觀者潛意識裏同意拍攝者對其物象進行必要的選擇，以做為傳遞"更真實"的操作權宜。可見，拍照記錄是一種位於神入和發現的卓越技藝，同時更說明了，攝影家和對象間不但要有某種真實的元素存在，相互的信賴更是讓私密時空得以開放的要鍵。換句話說，攝影家如果可以做到即使手上有沒有相機也是朋友時（Beth Reynolds）[65]，那麼美術館中的"真實照片"，才能確切地反映人與靈魂的真實。

第五章
個私「鏡像」的記錄藝術

本章摘要

由於眼睛所見是殘破的世界；是觀者知識的重現，是主觀的。因此，「鏡像寫實」式的影像再現也只是一種海市蜃樓的幻象，追根究底還是一種製碼者的真實。上述這些無法抗拒的客觀現象，加速了傳統「紀錄攝影」朝向藝術表現之路的步伐。本章延續「紀錄攝影」"寫實的幻象"論述，深入探討「鏡像」紀實與藝術創造間的拉拒：從「普普藝術」的立點，觀測六〇年代和有個別、私人觀點的紀錄影像觀，與「新地誌型攝影」的圖象意念。

第一節
「鏡像」紀實與藝術創造間的拉拒

思辨記錄照是一種眼睛"道德式"的見証？還是一種藝術的圖象形式時，有人提出：紀錄照片是一種介於眼睛和物象間的產物。（William Carlos Williams）二十世紀重要的攝影家渥克‧艾文斯則曾以紀錄風格（documentary style）和超卓紀錄（transcendent documentary）兩項特質將紀錄照片稱之為：「一種經由藝術家眼睛的處理，將影像提昇到藝術層次的結果」。羅傑‧金石（Rodger Kingston）則是在《渥克‧艾文斯的出版品》（Walker Evans In Print）一書中，結合了前述兩者的觀點，提出：「紀錄攝影」的超卓特質是介於藝術家的眼光和藝術之間[66]。換句話說，好的「紀錄攝影家」不但要有好眼光，還得懂藝術。上述的論述大不同於極力撇清「鏡像」和藝術關係的傳統紀錄攝影觀：深怕虛幻莫測的藝術性降低了「紀實攝影」的客觀與公正特質，甚至阻礙其成為獨特的表現媒材。但是，為什麼仍有人認為「紀錄攝影」是藝術？它又是何種藝術？以下本節進層的探討。

一、 即席爆發的觀看藝術

回溯攝影家的"特殊眼光論"：「對象」選擇；「細節」觀察；「時間」掌握；「有利的視點」及「框取」。（札寇斯基，1966）加上艾文斯的"好眼光論"，實足已勾勒出傳統"古典紀錄攝影"如何強調被攝對象、現實情境、攝影者、和相機所共組的影像契機。顯而易見的是，好眼光的「紀錄攝影家」除了如同任何領域的藝術家一樣，在啟動快門之前得有繁複的相關知識準備或心理醞釀之外，還得承受在有形的時空下，精確掌握"決定性瞬間"的專注與壓力。這些也許為其他藝術家所不甚了解的特質，造就了「紀錄攝影」獨特的"即

席藝術"動力。換句話說，「即興快拍」（snapshot）爲快速流動時空的定影，與其說是攝影者絕佳的運氣所致，事實上是個人對眼前景物所作出的即時判斷與反應，而其中攝影快速成像的特質，更是使得記錄的機械活動得以提昇爲卓越"爆發性觀看藝術"的重要因素。

再者，從「觀念藝術」來看「即興快拍」，攝影家在相機觀景窗之後的"預視"更是結合行動與即興的藝術，在可遇不可求的瞬間，讓知識、情感與技藝渾然一體。這也是爲什麼許多攝影大師都會將戶外（尤其是在大街上）拍照比喻成如同狩獵般的專注和緊張。可見，這種"爆發性的觀看藝術"在按下快門當時便已完成，照片反而像是作者爲自身概念所存留的紀念品。

二、 紀錄照片的組構藝術

攝影家藉由的透視、視角、焦點、景深、清晰度、階調、色彩及光暈效果等衆多「鏡像」語彙，搭配藝術的方法來建構照片。紀錄照片除承續早先平面圖象藝術的共通性之外，「即興快拍」的"即席爆發的觀看藝術"特質甚至延展出"出血"般的結構美學，讓無意識的圖象進入或遠離畫面。鬆散的圖象結構，爲傳統凝聚式的圖象開啓新頁的例子顯見於「印象派」繪畫。

藝術中，對「寫實主義」的認定常來自表現手法，而「紀錄攝影」中所謂的寫實，卻往往是成像的手法和內容暗示的綜合。早期寫實主義攝影者的困境是：有意識，但缺乏有效的攝影語言，直到約翰·柏格（John Berger）將保羅·史川德爲營造記錄的正式感，特意安排照片中的景物和觀衆正面相迎，和在有限的畫面中塞滿大量訊息的風格稱之爲「新寫實主義」[67]（About Looking，1980）。然而，史川德傳記式、歷史性的拍照時刻，更應是「新寫實主義」影像在圖象討論外的重點。

美國「農業保護部」（F.S.A.）對「紀錄攝影」的政治化應用，對參與的某些攝影家而言可能是模糊的，因此，幾萬張的影像中介於個人藝術表現和客觀訊息間者不在少數。這些"高級的政治照片"側面表現了拍攝者深厚的圖象素養。以伯格·懷特（Bourke-White）爲例，經常將女性從稍低的視點配合精簡造形，在照片中造成女英雄般的效果。這樣的影像設計，無論從政治或藝術的觀點來看，作者壓抑環境窮困的眞情，意圖讓圖象的力量來鼓舞觀衆情緒的用心十分顯著。另一位女性攝影家（Dorothea Lange），則經常在人物照片中呈現個人和對象的密切關係；強調攝影者如何先去感受對象的困境，使得攝影家早已不是冷靜的旁觀者，而是熱情的關懷人士。和傳達「經濟大恐慌」訊息沒有那麼直接的影像，還可見於艾文斯的建物照片。

小 結

「紀錄攝影家」要客觀？要冷酷？都得先將實體對象或心中的意象圖象化才能實踐。其中，如果緊依著"美麗繪畫"的理念，便會不自主的如同畫家

般，應用拍照過程或暗房操作等機會來矯飾原有的影像，其結果往往使原始影像中的眞情反而成了煽情。自認爲掙扎於藝術和純紀錄間的攝影家尤金·史密斯是這類「完美暗房語言」的代言人。由此看來，"繪畫式紀錄攝影家"對「紀錄攝影」的操作定義是：拍照時，保持最大誠意的底片眞實，但放大成像過程則要全力展現個人的圖象藝術。只是，當影像美學的賞析遠勝過資訊傳播時，「紀錄攝影」便等同於「美術攝影」，影像和物象實質的"眞實平移"無關。

第二節
「普普藝術」與個私的「紀錄攝影」觀

如何使傳統的「紀錄攝影」能避開歷史感、淨化社會等影像教化的工具，或不讓過份特殊的文本，導至原本單純的影像成了另一種專業知識和個人智慧的代言，六〇年代有一群「紀錄攝影家」提出了新觀念。他們以類似插圖的態度來看待「鏡像」，於是在拍照就比較講究技藝；意圖讓新的圖象可以對傳統的「紀錄攝影」提出不同的思維。爲了更進一步討論已有「藝術傾向」的「紀錄攝影」，本節將論述的背景依附在同時期最重要的美術運動「普普藝術」之上，希望在比對下能更進一步闡述新的紀錄攝影觀。

一、「普普藝術」的特質概論

「普普藝術」五〇年代末首先發生在英國，然後是美國。其特質是：遠離早先「抽象表現主義」應用絢麗色彩、顯著的筆勢與觸感、壯碩的巨大形式，以及平坦空間的表現等形式，而將圖象轉成以平實的厚塗爲主。1954年，當英國藝評家勞倫斯·艾洛威（Lawrence Alloway）首次使用「普普藝術」一詞時[68]，最早的「普普藝術」代表作品[69] 卻早於二年前便已出現在倫敦「獨立群」（Independents Group）《這就是明天》（This is Tomorrow），這個以通俗藝術爲主的展覽中。對於「普普藝術」原型的出處，學者雖有不同的見解[70]，但所列舉的作品大都是指：有再製過程的藝術品，尤其是在傳統繪畫中結合照片元素者。這個認知也成了後人對早期「普普藝術」在形式上的界定通則。以下是「普普藝術」的幾個重要特質。

1．來自通俗文化的藝術內容

五〇年代，英、美、法的藝術家開始在通俗文化間尋找新的藝術創作關係，其間，紐約 Sindney Janis Gallery 的《新寫實主義者》展（The New Realists,1962）可能是最重要的起點。從此「普普藝術」以更顯著的語彙盛行於紐約及洛杉磯兩地。

「普普藝術」從最早期的傑斯巴·瓊斯（Jasper Johns）、羅伯特·羅森伯格（Robert Rauschenberg）或其他「組合藝術家」的作品來看，基本上是延續「立體派」在繪畫上添加物件的理念。以羅森伯格爲例，他在畫布上拼貼物件

（包括日常照片），最原始的意圖是希望能在藝術和生活經驗間，築建起一種親密關係，但實質上是在藝術中的通俗文化播下了種子。針對藝術品的製作，普普藝術家並不贊同完全地融入物質主義：反而是小心地從大衆媒體及人工產物之中，例如：廣告、戶外看板、汽車、速食產品、電視、電影、卡通或漫畫中，擷取通俗文化的元素，然後重塑出一種新的低俗藝術（low art），以相對於「現代藝術」中的精緻藝術（high art）。除此之外，「普普藝術」無論在英國或美國，尤其是紐約一帶，在內容上還有樂觀的傾向。

2．具有商業藝術家特質的藝術品

「現代藝術」中，雖然理念上一直認爲藝術源自於生活經驗，但一直到「普普藝術」時，才讓藝術品、藝術家和現實生活三者間有較實質的互動。這個現象和從許多普普藝術家先前是商業藝術家的背景有關，例如安迪·沃荷（Andy Warhol）曾經是一位成功的插畫家；詹姆士·羅森奎斯特（James Rosenquist）從事廣告看板的繪製；羅伊·李奇登斯坦（Roy Lichtenstein）是櫥窗設計師等。也正因爲這些「普普藝術家」熟悉商業藝術的操作技術，加上洞悉產品展示對觀衆的重要性，於是便能在商業和純美術之間保持一種特殊關係：讓「普普藝術」猶如是一種"消費性景觀的產品"[71]。除此之外，許多普普藝術家更知道和大衆媒體合作，主動安排媒體專訪，並直接面對大衆來解釋自己的藝術理念。普普藝術家積極、主動入世的作法，大不同於以往仰賴藝評來詮釋意念的情形。有效藝術宣傳的實質，不但讓普普藝術家生前便享有成功巨星的光環，同時也調整了自身和社會大衆的關係：一改以往出世、旁觀的前衛態度，轉成積極入世的社會份子。「普普藝術家」標新立異，以引起媒體的注意和加強觀衆記憶的例子，更可見於安迪·沃荷自塑一個蒼白、性感的外貌：讓自身也成爲一件令人印象深刻的藝術品。在六〇年代的經濟盛世下，「普普藝術」甚至改變了傳統藝術的經濟結構，讓藝術品買賣成爲一門大生意的情形，這也是前所未有的生態。

3．單純、知性、直率、冷漠、機械與巨大的外貌形式

藝術賞析中，如果觀衆認爲，藝術品如能精省的東西愈多，則所剩下的部分就愈能呈現藝術家的意圖，如此的信念可以在很多的普普藝術品中尋得例證。「普普藝術家」大量應用生活中的家電，像收音機、電視、電冰箱等作爲主題，將其原有的造形放大、色彩平滑化、階調變硬或加上硬邊的圖象處理等，讓一般人熟悉的對象，在視覺上變得緊縮、畫面呈現高度靜止或帶有清冷的機械味。「普普藝術」如此看似複雜的藝術操作，簡單地說，是結合單純的形式外貌與知性的內容，來作爲一種直率的表現。而「普普藝術」之能吸引六〇年代注重個人聲望、風格的年輕族群的原因之一，應該就是這種藝術的外貌特質，讓他們覺得有某種眞實生活寫照的聯想。

4．"低個人詮釋"的藝術

歷史學家寶黎·阿斯坦（Dore Ashton）認爲：「普普藝術家」並不渴望詮釋或"再呈現"（re-present）現成的物象：只是直接的呈現對象原有的樣貌[72]。「普普藝術家」克雷斯·歐登伯格（Claes Oldenburg）也認爲：客觀不帶個性的風格，賦予了「普普藝術」一個明確的藝術特質。的確，在很多方面「普普藝

術」是和日常生活中的廣告並沒有顯著差異，最典型的例子就是安迪‧沃荷應用瑪麗蓮‧夢露、約翰‧偉恩等明星影像的作品，以及傑斯巴‧瓊斯親手繪製的兩罐 Bronze 啤酒，這些藝術品的呈現就如同是真實生活的複製般。

5. 政治議題與幽默化的表現

六○年代的美國正處於內部文化的轉承期，當時許多重要的社會運動例如：黑人爭取平等權、或民眾反對越戰等，都曾引觸了普普藝術家對社會、政治議題的關切。以適時社會議題為內容的作品可見於安迪‧沃荷的＜黑與白的災難＞（Black and White Disaster,1962）、＜紅色人種暴動＞（Read Race Riot, 1963）、＜十六張賈姬＞（16 Jackies,1964）等。而反戰內容的作品有羅伊‧李奇登斯坦以戰機、戰車為主的漫畫圖像。其中，詹姆士‧羅森奎斯特（James Rosequist,）以戰機命名的＜F-III＞（1964-65）巨作，是由五十一個別體合併而成，作者原意將它們分別的賣出，因為他幽默地認為，要是該作品完整賣出所要付的稅，幾近於一部真正飛機。因此，刻意要讓作品呈現殘破形式。但是這個作品最後還是被整套的收購了。即使有上述的部分例子，整體而言，「普普藝術」家對社會政治的相關議題不算高。[73]

6. 對「現代主義」的“原創”與“真實”議題質疑

六○年代中期，安迪‧沃荷和羅森伯格從雜誌廣告、新聞照片或風景明信片等，這些沒有特權、二手、再製過的現成影像中，任意擷取並加以改造重塑出新的藝術形式。這些來自大眾媒體，並經由機械大量再製過的圖片，往往都是“影像中的影像”。然而，在經過複印又複印的結果，不但如同將原作者匿名般，同時也顯現了“何謂媒體真實？”的議題。

7. 照片中的符號應用

視覺藝術中，圖象符號的應用是很重要的形式之一，例如在李奇登斯坦漫畫的圖象中，在強調漫畫對聲音的圖象轉化，便是將畫面中來自機器、坦克或“轟轟”的爆炸聲，以圖象符號的方式來替代。對此「普普藝術」更特別的是使用有顯著符號內容的照片在作品中。以早期「普普藝術」代表作《什麼讓今日的家顯得如此不同，如此吸引人？》來看，包羅萬象的文化清單中包括：雜誌中表徵兩性性感的健美男子及大胸部裸女，而他們所處的室內是，天花板上貼著月球圖象的美麗壁紙，地板上擺有磁帶錄音機及新型的吸塵器等，象徵當代科技成就的家電。一旁超大的醃肉罐頭，則讓人聯想到食品的標準化與國際化。

對照片中符號應用的例子，羅森伯格是在1955年“結合繪畫”系列中，使用媒誌照片，展示無所不在的大眾文化美學。而1962年，當羅森伯格再把一些非自己拍攝的“發現式影像”，以絹印方式轉印在畫布上面時，更是實際地將早先“結合”的製作動作，轉變成絹印的“再製”意念。同時期，安迪‧沃荷也使用絹印方式將報紙上的影像絹印在＜災難繪畫＞（Disaster Painting 1963）中。靜觀媒體照片之所以如此吸引這些藝術家的原因，並非單純的影像表現力，而是那靜默和無須懷疑的客觀暗示。媒體影像為狹義的藝術世界和廣大現實生活間，找到一個適切的表徵。照片成了六○年代文化生活最激進的表現工具。[74]

8. 重複並置中的「照像機械式再現」美學

上述安迪‧沃荷的絹印畫，在使用相同的影像複印時，還是小心的控制，讓各個影像間呈現某種程度的「手工」差異，保留了些許現代藝術的跡軌。但是，安迪‧沃荷對「鏡像」作品的呈現卻使用四個或六個完全相同的影像從事並置。特殊的呈現形式，在強調攝影藝術的複製特性中，也展露了藝術家對媒材創意的詮釋，一種機械照像式再現（photomechanical reproduction）美學的顯現。安迪‧沃荷在名人肖像所使用複製形式，從某個程度來看是將這些名人的風格凝止住，讓明星成為一種照像式的形象表徵。因此，如果風格是構成名人的重要元素，那麼這些由企業包裝出來的明星風格，實際上只是不斷地重複一個既定的機械模式：一種存在印刷術裡的風格。也難怪安迪‧沃荷會認為，他想做的就是成為機器，這其中並不只是他喜歡用機器複製的方法來取代單一人工的操作，而是攝影機式的再現更蘊涵著對歷史和人文概念的稀釋。

第三節
個人、私有化的記錄影像觀

美國六○年代有一群新興的紀錄攝影家，雖然仍是以「鏡像」為最主要的記錄工具，但是往往在內容方面更強調個人、私有化的主觀判斷或偏好，大不同於早先追求客觀觀察的理念。這一批可以簡稱為「個私鏡像」紀錄攝影家，在照片形式上，也提出之前所沒有的圖象概念，主要代表是：「社會景觀」攝影以及「個人新聞」攝影。西方學者對這一個新族群的稱謂也許有所差異，但相互重疊、有共識的代表攝影家卻非常地多。以下是本節的再探討。

一、 社會景觀影像

「社會景觀」（Social Landscape）一詞來自1966年蘭西‧呂昂（Nathan Lyons）所策展的《朝向一個社會的景觀》〈Toward A Social Landscape〉，展出丹尼‧呂昂（Danny Lyon）、布魯斯‧戴文笙（Bruce Davidson）、葛瑞‧溫絡葛蘭（Garry Winogrand）、李‧佛瑞蘭德（Lee Friedlander）、杜安‧麥克斯（Duane Michals）等新一代紀錄攝影家的作品。《朝向一個社會的景觀》和一般傳統大自然的風景不同：前者所謂的景觀其實是鎖定在現代日常生活，不但強調現代人和人工環境的關係，也比早先的「社會寫實攝影」更關注「現代物件」的存在，以及它對人及環境的影響。

參展者中，以丹尼‧呂昂的社會寫實性最強。他早先的影像主題有學生運動、紐約曼哈頓的勞工階級，甚至到哥倫比亞去拍當地的妓女戶等。丹尼鏡頭下的社會景緻有其獨特性，例如：以中下階層青少年抽煙的肢體語言，顯示他們瞬間的心理狀態或潛在的社會問題。經常為後人討論的作品還包括“飛車黨系列”，一個常被人視為異類，甚至具危險性，騎乘重型機車的族群。丹尼透過一系列影像，記錄了一般人所不熟悉的生活面，例如：在特定俱樂部或酒吧的聚會情形、特殊的衣著、髮型或標誌等。

丹尼‧呂昂的拍照技藝非常的靈活；平穩之中帶有高度的機動性特質。所以，觀眾常可以從各個不同的視點來了解他所拍攝的對象。以「飛車黨」族群為例，＜威斯康辛，1962＞（Wisconsin, 1962）的拍攝過程就是他同坐在機車上，然後以和騎士相同眼高的視點拍攝幾個騎士在高速公路上的騎士背影。混厚的塊狀圖案在畫面中的確將對象的諸多特質表現得淋漓盡緻。

“社會景觀”的攝影家中，布魯斯‧戴文笙是少數既能在影像中掌握瞬息萬變的環境之外，還能在照片展現像保羅‧史川德等「形式主義攝影家」精緻的材質美感；讓紀錄照片的圖象觀閱性更上一層。戴文笙所關心的內容亦非常特殊，例如：在紐澤西州或 Coney Island 幾張人像中，人物就不是照片中唯一的重點，反而是一旁的座椅、鷹架、橋樑、甚至於人所遺棄的東西更能引人注目，照片讓觀眾意識到：這是一個由物與人共組的世界。除此之外，戴文笙對日常生活的細膩觀察還可見於風景秀麗的優勝美地（Yosemite）國家公園裡的照片，它們不但呈現六○年代遊客的髮型、穿著及飾品，並在人、景、物（包括人所留下的垃圾）關係上強烈地顯示了個人的人文觀。

杜安‧麥克斯所展出的中上階層社會人士肖像，和個人從事商業攝影有關。除此之外，他和戴維生類同之處是，對生活環境和器皿造形或室內擺置景緻的關注。影像內容從小旅館內的壁紙、床罩花樣、汽車內部設計、地鐵的座椅造形，或小酒吧的室內裝潢等，物像的層面，為六○年代美國人的生活美學留下珍貴的紀錄。

李‧佛瑞蘭德對人、和人所作的事比較有興趣。對他而言，照片訊息的精確與否不是絕對重要，因此，紀錄照片在圖象上實驗性極高，經常以材質反光、玻璃倒影等，表現照片中的曖昧空間，或幽默地將櫥窗的冰箱，表現得猶如歪眼看人的面具。圖象方面，尤其擅長於使用自由、散射狀構圖的“即興快拍”美學。佛瑞蘭德的鏡頭除了生活物件之外，露天汽車電影院螢幕上的甘迺迪影像則是當代少有的政治內容。李‧佛瑞蘭繁複的時空「鏡像」來自於與非傳統的視點選擇：有意的切割物象的完整性，然後再隨意地交疊成新空間。錯綜複雜的時空照片中，所有和人的生活相關的物件，從電話亭、汽車的反射鏡到電線桿等，全都如現代生活中忙碌步調般，給拼貼在一起。和「心智影像」攝影家卡拉漢使用多重曝光所得的影像相照，佛瑞蘭德的照片中有更多的現代物質氛圍。

同樣是記錄日常生活，葛瑞‧溫絡葛蘭和拍攝物象的距離，比起上述幾個攝影家都貼近些。對他而言，拍照的動機是「只想看看東西被拍成照片後的樣子」[75]；所以用底片抓住生活中的“咬痕”，至於照片往後是否能產生意義並不那麼在意。因此，照片內容包括平凡的割草活動，人和動物一起游泳，急駛而過的汽車，甚至日常用品中的造形及花樣設計等。在「鏡像」語言方面，持續以空間壓縮，搭配絕妙的快門是個人最大特質。其中尤引人矚目的是，在顯著的光影圖象中，讓圖、地關係呈現神祕和迷茫的特殊感。

概觀《朝向一個社會的景觀》影像內容方面，將紀錄照片更務實的朝向生活真實面，強調現代人和人造物之間共榮關係是重點之一。除此之外，為了表現六○年代人和物以及其環境所產生的多面互動，尋找更多影像表現的可能性，也是另一個特質。對策展人蘭西·呂昂而言，一般人所謂的業餘「即興快拍」影像形式，例如：無意識的底片多重曝光、鏡頭變形、歪斜的水平線構圖，或畫面不平衡等，反而是最佳「社會寫實」的拍照技術；因為攝影者愈不刻意地控制「鏡像」，其結果愈能顯示拍照時的客觀。蘭西·李昂「即興拍照式的「紀錄攝影」觀」，明顯區隔了早先如同繪畫般小心營造畫面的「紀錄攝影」，將紀錄照片和藝術表現間的關係大大拉近。

二、「個人新聞」影像

傳統的「社會紀錄」（Social Documentary）是指：記錄社會事件對人的影響，包生活狀況或反應等。上述以「社會景觀」為主的攝影家，丹尼·呂昂、布魯斯·戴文筮、李·佛瑞蘭德、葛瑞·溫絡葛蘭、杜安·麥克斯，加上黛安·阿勃絲、Larry Clark 等人的紀錄影像亦被稱之為「個人新聞」（Personal Journalism）的因素是：他們影像內容中令人激動，甚至帶有聳動性的特質，雖然和新聞照片極為相似，卻不具新聞的客觀、公正與即時的負擔。而且，又由於偏重文化的內省與對特殊族群的關懷，所以又被稱之為「關懷攝影家」（The Concerned Photographer）。無論學者如何歸納這一批新影像的記錄者，其對特定人、事、物的主觀描述，刻意模糊政治事件或反文化運動的影像，的確為「何謂影像真實？」再提出深層的挑戰。

「個人新聞」攝影家中，阿勃絲是唯一曾經於1972年被「威尼斯雙年展」邀展，也是第一位美國攝影家出席於這個以美術為主的國際盛會。如果有人批評五○年代原籍瑞典的羅伯·法蘭克（Robert Frank）以外國人的觀點，在照片上清晰的呈現許多美國人都不願面對的社會現象，讓日常的情景顯得"很不正常"。那麼，阿勃絲的鏡頭則是將數不盡的古怪之事，巨人、侏儒、男扮女裝的舞郎，或穿著特殊、行為怪異的對象，以正常的眼光去追逐。特殊的影像內容，阿勃絲挑選「方正比例」的影像形式，壓縮了照片觀看的視角，暗示她如何從現實中，主觀、意識的擷取了居中的部分，強迫觀者進入畫面事物的核心。

Walker Evens
"Gas Station, Reedsville, WV", 1936
Library of Congress, LC-USF342-000848-A

如果照片中被攝影者正視著相機，都猶如蘇珊·宋塔所言：顯示了自身的莊嚴和坦然的存在，那麼，阿勃絲的影像裡，一個個正視鏡頭的特殊對象，卻讓他們看起來更古怪：只因為他們從未冀望能在拍照活動中如此的合作，導致為人群所疏離與孤立的眼神更為顯露。

「個人新聞」攝影家將新聞照片架構藝術化的例子，還可見於萊力·克拉克（Larry Clark）以處於社會黑暗處的吸毒族群題材。萊力的影像張力除了來自對象本身，例如：自行施打毒品的孕婦，也如同阿勃絲一般，在眾多的「鏡像」特質中尋得了最足以彰顯內容的語言；成功地將較粗影像粒子所顯示的視覺不安，和社會片黑暗面的內容作呼應。

小 結

《朝向一個社會的景觀》和「個人新聞」"紀錄攝影史"的重要成就是：延展攝影家關懷的層面，改變紀錄照片的內容，由大眾性縮精至個人細節，這樣變化，無形中也顯示「紀錄攝影」在藝術上的傾向。新觀念在邁向藝術創作途中，雖然和「普普藝術」相互平行，但只有在"來自通俗文化的藝術"理念上有共鳴。至於圖象方面，雖也有少數攝影家作了不少實驗性的改變，但和「普普藝術」的大躍進相較，仍遺有相當的差距。討論個人、私有化「紀錄攝影」在六○年代的藝術化過程與成果，資深紀錄攝影家渥克·艾文斯雖從未被列屬在其中，但其成就及影響，卻值得在下一節更深入的探討。

第四節
渥克·艾文斯的「普普」紀錄影像觀

渥克·艾文斯早在二○年代，便已放棄「畫意」的美學，而致力於簡潔、清晰的「形式主義」影像。這樣的風格，實質上也有助於他和社會的互動。因此，艾文斯1937年起就從事商業性攝影，接受「農業安定局」及相關組織的委託進行專案拍照。到了四○年代再為《時代》和《財富》雜誌（Fortune）擔任照片編輯，期間不但拍攝並撰寫了近四十套的彩色「攝影論文」。至於影像發表的管道方面，有美術館、雜誌，以及個人攝影集等。除此之外，三○年代當他集中拍攝美國南部的建物和人文景觀時，也將影像以明信片形式呈現，算是積極地讓影像藝術走進大眾的一種實踐。有關艾文斯影像藝術的其他「普普」特質如下：

一、 放眼大眾日常的作息

艾文斯個人漫長的創作生涯中，雖經歷美國多次社會、政治的大變，但他並未像同時期的紀錄攝影家，在街頭上和民眾「併肩作戰」，反而比較堅持從「靜態」的民生主題來顯現現實生活的一切。在重複出現的公共建物，加油站、地標、消防柱、路障、商店外觀和文字標語中，艾文斯的鏡頭蒐集了好幾個世代美國人的真實生活。

圖象標誌讓「普普藝術」在意象的表達上，往往更具直接性。標誌與記號這方面，在艾文斯的紀錄照片中佔有相當高的比例，幾乎涵蓋了美國在二十世紀中，各個年代的商業招牌與看板。這些寶貴的影像資訊，不但讓後人對美國的商業廣告設計發展有一個不錯的輪廓之外，圖象中更顯溢著各時代、區域的人文特質。其中，尤令人注目與長思的是那些經由"凡人"製造的率直招牌，例如：<許願的燭光>（Votive Candles, N.Y.C.,1929）便是店東直接地將假的心臟、義手和柺杖等貨品，樸素組成義肢店的"自然招牌"。除此之外，在含有文字與圖象的海報照片中，艾文斯也比起五○年代「表現主義攝影家」亞倫·西斯肯的影像，有更顯著的圖象空間感與人文的內容。

艾文斯對於標誌在圖象中的角色觀點，和許多「普普藝術家」不同：視文字是為圖象的一種重要元素。例子早見於他在三○年各行各業的商店外觀影像，從加油站、三明治店、修車廠、鞋店、理髮店、乾洗店、甚至於潛水衣專賣店等，都直接採用現實生活的文辭，清楚地標示訊息並讓其融入在整體構圖之中。照片中特殊的"文字影像"風格，的確讓艾文斯無論在「紀錄攝影」或圖象藝術史中，都佔有一席地位。除此之外，在這些含有文字的影像中，還隱約地顯示艾文斯對本土的熱愛情操，例如在威斯及尼亞州所拍的<廠房>（Company Houses.,1935）和<高速公路一角>（Highway Corner, Westwirgina, 1935）畫面中，都同時出現"美國"的字句。

艾文斯在《財富》雜誌期間，特別值得一提的系列是《平凡工具之美》（Beauty of the Common Tool,1955）。該系列，以生活中的小工具，老虎鉗、扳手、水泥刮刀、披薩刀、錐子等為對象，在攝影棚內，用8×10的大型觀景相機，採俯視、正面、直接的鏡頭語彙，用一比一實際物件大小的黑白印樣照片，表現出個別物件在造形方面的巧思和材質特色。艾文斯這些猶如商品型錄中的"去背影像"，那種正視物件本質的態度，雖和愛德華·威斯頓拍照時關注於對象本質的理念有其相似之處，但艾文斯挑選對象時的平凡與大眾化生活，顯然是「普普藝術」的共鳴箱，而非稀有「現代藝術」的山谷回音。

另一組和生活密貼的彩色《街頭傢俱》（Street Furniture,1952-54）系列的影像，則大部分來自城市街道，各式各樣的路障、消防柱、信箱、路燈、標誌、路障、欄柵，和特殊的標誌，像理髮店外旋轉的條狀燈柱，或深具美國特色的擦鞋專用高腳座椅：<紅色的擦鞋子座椅>（Read Shoe Shine Chair,1953）等。有趣的是，在艾文斯的街道影像中，無論是消防柱或大門口前的階梯，往往在其正常功能之外，也猶如像具般，成為過路行人休憩代用的座椅。除此之外，各種道路、花圃欄柵，無論先是否用於界分私人或內、外空間，在照片裡它們都猶如一片屏風般，裝飾了街道。艾文斯定眼於日常用具的影像，是對藝術不再是前衛或孤立於社會的實踐。

艾文斯平凡對象的內容還可見於拍攝1938年到1965年間，深沈、晃動的紐約地下鐵乘客《被召喚的眾生》（Many Are Called）系列影像。照片中，地鐵的乘客大多是身著冬季的外套，或閱讀或沈思，顯現大都會市民特有的深沈與個人性的專注之外，同時也暗示不敢左瞄右看陌生人的自衛。延續早先文字在照片中的地位認知，艾文斯在<男人和題銘>（Man and Inscription）或乘客和身後標示列車起訖地點的照片，文句雖十分平述，但在整體構成中卻強烈

顯示出都會的訊息。因此，如果「普普藝術」的「美國風格」是來自具有漫畫般的倉促、疾馳要素，艾文斯帶文字的地鐵乘客影像，則不禁讓人要和奇登斯坦的漫畫圖象做聯想。再者，近二十五年之後，艾文斯爲《被召喚的眾生》系列影像的出版，所補拍的一些影像，讓觀眾驚訝的發現，成千上萬的紐約地鐵乘客，在事隔幾個世代之後其中的差異竟是如此地微小。全書至此，完整地詮釋了作者拍攝地鐵中，無名眾生似機器般，無特殊個性的「普普」意圖。相類同的理念亦可見於艾文斯在底特律工業城中所見，神情凝重的工人，或街上行舉倉促無特殊表情的行人。

二、 量化的蒐集藝術

安迪·沃荷一生中，總計拍了約十萬張的「即興快拍」與拍立得照片，以瑪麗蓮夢露的絹版畫作爲例，便拍了150多張照片。有名的＜時間容器＞是由六百多個大紙盒組成，裡面塞滿了他的相片、未拆開的單據、和畫廊打官司的法律文件、巧克力棒或剪報等。這些龐大的個人「現成物」蒐集，大多數在1970年初已被密封，目前僅留下其中的部份現成物及一百個箱子，收藏在匹茲堡「安迪·沃荷博物館」的庫房中。

和安迪·沃荷的收集嗜好相類似，1965年當渥克·艾文斯結束《財富》雜誌的工作，到耶魯大學任教時，便開始將自己多年來在民間所蒐集的商業標誌和風景明信片，以公共藝術的理念，透過展示和演講來介紹他所熱愛的美國文化。觀看渥克·艾文斯畢生收集的實物或照片的快感魅力來自：群體物件在瞬間所提供的同時性比較，讓眼球在快速轉動中，得以劃破時、空，並來回地參照大量的訊息。此時，有形的物件、照片早已化爲無形的興奮情緒。

三、 照片中的「鏡像符號」

六〇年代的紀錄攝影家和「普普藝術」間，還值得探討的議題是：這些藝術家如何對已經被機械化的影像，再次呈現的問題。換句話說，「普普藝術」如何處理「再製又再製」的藝術內容。以羅伯特·法蘭克和艾文斯爲例，照片中間同時都含括顯著的符號：艾文斯主要是以招牌、商品標誌等日用品式的生活符號爲主，而法蘭克則是照片中常出現美國國旗。只是，相照於傑斯巴·瓊斯的國旗作品，無論法蘭克如何應用拍攝角度來取像，照片中的國旗仍然保有特定的意義，換句話說，照片中的象徵物對攝影家而言，事實上並不容易有太大的矯飾空間。

相關的例子還可以從艾文斯＜一個礦工的家＞（A Miner's Home, West Virginia,1935）影像中有延伸討論。照片裡，起居室一角有兩幅廣告海報，一幅是關於購買畢業禮物，另外一幅則是有聖誕老人的可口可樂廣告。影像，除了是一個寫實的社會情況之外，也呈現一個曖昧的空間。圖象之外，更大議題應該在於：早先已被媒體大量翻製的影像，在經由拍照的形式後，將複製的影像符號又再製一遍。

小 結

從本小節的個案研究中，不免讓人再質疑艾文斯的"普普攝影"在《朝向一個社會的景觀》或「個人新聞」成員中缺席的原因，是來自於他強烈的「形式主義」外貌。工整的照片形式和其他"快拍型"的「社會景觀攝影家」有強烈的區別。若相較於絕大部分「社會景觀」及「個人新聞」攝影家的影像表述，是講究強而有力的視覺張力，則艾文斯的影像論述特質在於：冷靜中深蘊著個人的文化素養，讓照片和觀眾間的對話是：平實中有眞藝術的深度。除了普普的內容之外，艾文斯形式影像特質又影響了下一個世代「新地誌型攝影」的紀錄觀。

第五節
「新地誌型攝影」的記錄美學

自古，美國少有攝影家擁有藝術相關學位，但到了七〇年代中期很多攝影家卻都來自學院，「新地誌型攝影家」就是明顯的例子。「新地誌型攝影」（New Topographic Photography）的理念和「低限主義」藝術運動有緊密關係。「低限主義」不強調藝術的內容，以「包浩斯」的幾何結構及機械概念來讚頌機械的紀元，簡化繪畫與雕塑成幾何、抽象的極致本質。以繪畫爲例，便排除任何具象的圖象：不強調在畫面中營構虛幻的空間，改以統合的外貌或格狀形式的畫面，使其呈現猶如數學般的規則性：一種類似照片表層的機械感。

七〇年代，美國攝影家路易·博志（Lewis Balitz）、羅勃·亞當斯（Robert Adams）、尼克拉斯·尼克森（Nicholas Nixon）、裘·迪歐（Joe Deal）以及德國的貝克斯夫婦（The Bachers）等人，延續「極限藝術」中「新地誌」一詞，以冷酷、精簡的影像形式，意圖讓攝影者從影像的掌控中退出：照片只傳達鏡頭前物象的表層訊息。

「新地誌型攝影」一詞始於七〇年代美國「伊士曼攝影博物館」所舉辦的《新地誌型攝影，一種人工改變過的風景》（New Topographics，A Man Altered Landscape）。當時，藝評家威廉·捷克斯（William Jenkins）曾在展覽的專文中指出，地誌學的原意就是要精準地描述一個地方。換句話說，藝術家以類似科學的態度來繪製地圖，並期望其結果能再現地景表面的特質。雖然捷克斯表示，使用「新地誌型攝影」一詞，是因爲參展的影像都具有高度描寫景物表面細節的特質，但事實上，他所對應的更是美國西部拓荒時期，以地質考察爲主的攝影者，像湯姆·歐沙文（Timothy O'Sullivan）、蘭迪克·沙門（Frederick Sommer）等人，借用相機精細的描繪能力，呈現出文字所不能涵蓋的地誌細節。

面對威廉·捷克斯所謂的"早期地誌影像"後人值得注意的是：即使某些作品含有相當程度的藝術感，但是在當時，照片全然只是一種圖象訊息。以佛蘭迪克·沙門的幾張作品爲例，當他無意識地將深遠的景緻透過鏡頭透視壓縮，使照片呈現如同壁紙般的平坦感，並讓後人抱以藝術創作般的眼光。但追

根究底，早期地誌用途的照片，拍攝者並沒有任何藝術考量：沒有任何"反單點透視"的圖象意念；影像不是爲藝術而製造；照片只是一種圖像訊息罷了。「新地誌型攝影」致力於再探客觀影像記錄的可能，但在圖象實質上卻有更顯著的貢獻。以下是它的幾個特殊觀點。

一、 "普普攝影"觀的再現

首先，「新地誌型攝影家」的影像內容，遠離「表現攝影」的個人表意或抒情，放棄「形式主義攝影」雄壯、明媚的風景，轉向和生活息息相關的眞實場景，例如：停車場、廢土堆等各種人工地景。「新地誌型攝影」以生活相關內容爲創作的概念，雖然是「社會景觀」和「個人寫實」"普普攝影"的延續，但它更進一步展現中下階層民房設計的呆板、單調的社區規劃特質，也算是爲七〇年代"冷酷美學"提出了相當重要的觀點。這一方面的探討，我們還可以從它們特殊的「鏡像」語彙中看出端倪。

二、 「鏡像」式光學客觀的再思

學院的藝術教育，雖然使「新地誌型攝影家」有機會從攝影史中參考了早期「地誌攝影」的某些特色，例如：平化的空間處理，或強調照相機的機械性，讓照片中的影像訊息極爲豐富，但他們都沒有依照「現代攝影」美學在圖象空間上極盡地操作。「新地誌型攝影」近期的影響更來自早先渥克·艾文斯以大型觀景相機結合"泛焦"的影像風格，使照片中的前景、中景及遠景都在清晰的焦距內。新地誌型照片中的每一個訊息都是主角。

除了長景深、泛焦的圖象特質外，「新地誌型攝影家」更充分的應用精密拍照器材的特質，刻意選擇直射、硬質的光線來彰顯景物的表層質感。至於光源方向的選擇上，正面順光是很多人的偏好。新地誌型影像正面、高反差的「鏡像」修辭，不但非早先地誌攝影所能比擬，後期的影像也更強化了原已十分乾澀的內容。觀者面對如此鮮銳、冷酷的新地誌型照片時，雖然眼膜所見幾乎只有鏡頭的光學語彙，但觀閱的情緒則和「極限藝術」追求表層機械的美感一致。

三、 樸實照片之美

「新地誌型攝影」在圖象美學上提出幾個新觀點包括：不刻意的選擇具戲劇性的光源、放棄包浩斯新視野的特異視點追尋、也不應用「形式主義」以階調的層次差異來營造圖象張力，相反的，在元素組構時採非傳統的法則，讓訊息自然地構成應有的畫面，而不是在「完形」美感的框架中填塞內容，可見，從圖象的實驗性來看，「新地誌型攝影」反而是「現代藝術」中相當前衛的理念。

早期「新地誌型攝影」全是黑白影像，一直到八〇年代路易·博志時，才開始有少數的彩色照片。他的彩色「新地誌型攝影」，延續了威廉·艾格斯頓（William Eggleston）的概念：色彩是"自然"溶入在景物之中，而不是浮現在

造形之上。因此，爲數不多的彩色新地誌型照片，不但有意地避開鮮艷顏色的對象、特殊的光線語彙，也同樣秉持樸實照片的美學，讓彩色照片猶如無色、黑白般的平靜。

四、"曾在此"的象徵語彙

「新地誌型攝影」更細緻的影像形式還包括：在人工的環境影像中，刻意地將人像從中去除，讓照片有人活動的痕跡卻不見人影。類似的影像表現可以追溯至艾文斯「經濟大恐慌」時期的某些紀錄照片，例如：〈農夫的廚房〉（Farmer's Kitchen, Hale County, Albama,1936）、〈廚房一角〉（Kitchen Corner, Tenant Farmhouse, Hale County, Alabama, 1936）等靜物照之中，以器皿顯著的使用痕跡，顯示人在場的過去式。「新地誌型攝影」中"人味"的表現雖然不像艾文斯般的溫馨，但從工地中的腳印或一旁雜亂無序的建材堆，都充分象徵有人"曾在此"的特質。

五、"非機械式"的影像複製觀

「新地誌型攝影」另一個影像形式特色是，攝影家在論述單一對象時，例如：路易‧博志的《公園鎮》（Park City），使用的影像量都非常龐大，涵蓋興建中城鎮和環境的外觀，到室內小細節等，整組照片猶如報導攝影的「照片論文」。但是，由於每張照片對於光線以及構圖的處理方法都非常相似：都具有強烈的"冷"、"靜"風格。也因此，當這一大系列的作品被集結成冊時，觀閱的過程經驗就如同是一張又一張的「重複影像」；一種猶如「非機械式」的影像複製，大不同於對同一張底片作不斷複製機性化。如此特殊的影像論述方式，在早先「社會景觀攝影家」溫格蘭的影像藝術中也曾出現過。當時他千篇一律的「即興快拍」風格，加上照片中階調非統一的特質，形成了"每一張照片看起來都一樣"的前衛理念。

小 結
眞與美的「鏡像」哲思

如果美麗是紀錄的重要致命傷之一（Paul Rotha），一旦影像中眞的絲毫沒有傳統的美麗時，它還會是藝術嗎？「新地誌型」影像，乍看之下和工地工作人員的工程進度照片沒有兩樣，但是，這些"工地照片"在精緻裝裱之後，仍是懸掛在正統的藝術展場裡，而不是黏貼在工程進度手冊內。面對如此異類的影像內容與形式語言，可以想像的情形是：與其寄望觀眾可以從完整的攝影史觀來賞析它的新圖象革命，事實上，攝影家恐怕得花更多的時間來和觀眾爭辯"醜陋"是甚麼？

「紀錄攝影家」從"紀實"的理想出發，努力地尋找適當的表現語言，以傳達有形、無形眞實的過程中，圖象美學上的掙扎是其中重要的關鍵。在紀錄哲理的對話之外，攝影家想要自我表現的是何種類型的圖象家？追求照片中訊息完整？還是美感一流？歷經了"繪畫式的紀錄攝影"高潮之後，「新地誌型攝影家」放棄傳統圖象之美，不讓繁複的美感干擾觀眾的訊息接受；把鏡頭的任務全然地集中在記錄之上，意圖讓自己（或照片）成爲一位公正、中性的訊息記載者，而不是有展現個人意識的創作者。但是，「新地誌型攝影家」刻意的逆向操作美感，其結果仍顯示出"前衛"獨特的風格。由此可見，"沒有美感"的「紀錄攝影家」仍是成功的藝術家；一種類似本書後頭將再多加論述的「觀念藝術家」

本章結論

生活中的經驗表態除來自潛在的「先驗」，也是一種個人內在感覺狀態。視覺經驗當然不全是事物外貌再現的認知，還有個人對主、客體的知識投射。這些超出視網膜訊息，當下"眞實現象"的全貌，包括了事實、中立或意見等幾種不同的主觀層次。意象傳播技術上，即使從最具生活應用經驗的語言來看，「眞實」在話語中仍蘊含著前題假設；意味著聽眾和作者間達成理性共識的承諾。可見，口語中所謂的再現當然不是"重現"；而是"共現"或共識。更何況現實裡，客觀的眞實、眞理與經由社會共識所產生的「社會眞實」是有差距，即使是由多數人所共識的事實，仍有可能是多數的暴力。

理想的紀錄照片由「拍攝者的專業知識」、「眞實情境」和「寫實性的技術圖象」三者所組成。但是，當「古典紀錄攝影」熱烈地探討影像眞實或機械眞實的時候，操作機械者的人性眞實位置又在哪？攝影史學家喬那森‧柏林（Jonathan Green）曾經對美國三○年代和六○年代新、舊「紀錄攝影」提出相當精闢的比較。他認爲：三○年代美國「經濟大恐慌」時期，紀錄影像的震撼來自於它和大眾生活息息相關的主題，相對地，影像主流中也漠視私人的悲慘。到了六○年代，個私「紀錄攝影」的內容是貼近生活底層，暴現黑暗面的凶暴、悲痛、疏離、醜陋、畸形、色情和猥褻。比較這兩者，如果三○年代要求觀眾對照片的窮困大環境有所認同，六○年代卻提醒影像中的對象和觀眾如何的相異。因此，與其說「經濟大恐慌」的紀錄攝影家自許爲社會學者，站在歷史觀點，以兄弟般的情懷來表現公眾議題，事實上，他們的影像更像是一種當時大眾可以接納的影像政治工具。相對地，六○年代攝影家以個私的論點，表現社會脫序與凶暴的眞象時，對絕大多數的大眾而言，卻也是難以接受的"事實"。

從上面的比對，不難看出大眾對「紀錄攝影」的眞實定義仍是有選擇的。「純粹」與「直接」的記錄形式雖然往往是照片感動觀眾的起源，然而影像所散射出的影響更來自拍攝者所賦予對象的眞誠與關懷。可見，「社會景觀」或「個人新聞」攝影的意念和「美術攝影」間並沒有明顯的界線：冷靜的社會觀察者同時也可以是顯現個人情感的藝術家；個私主觀的"藝術"影像，正逐步的取代了歷史眞實。話雖如此，個私的紀錄攝影觀非但沒有拱手讓出「鏡像」的"光學眞實"精神，相反地，當攝影者重新強調自己也是藝術家的身份時，反而讓拍照的內容及形式更富有創意。

第六章
拍照邁向「觀念藝術」

本章摘要

理論上「觀念攝影」不是攝影史中影像風格的名詞；它所指的是觀念藝術家以攝影爲主要工具，尤其是經由拍照來表現或記錄個人觀念的特殊方式。但那些自許爲「觀念攝影家」（Conceptualist-based photographer）的作品又有何種特質？本章從近三、四十年來「觀念藝術」中對攝影術應用的三大類型：拍照記錄的工具、照片爲作品中的實際元素、及「鏡像」的觀念化中，歸納出諸多不同於其他「觀念藝術」品的特質，建構出「觀念攝影」爲攝影藝術的專業術語。

第一節
「鏡像」在「觀念藝術」中的角色

二十世紀中期，「現代藝術」將創作環繞在下面幾個革命性的議題：（一）以戶外大地爲創作的場域，取代傳統個人的室內工作室；（二）以各式人工或自然的「現成物」來頂替以往藝術家親自所結構出的成品；（三）以機械量產的結果，相對於單件、限量及作家簽名的美學。延續此三大議題的討論結果，就逐漸形成了兩大對立陣營：機械、理性及可複製的「鏡像」式藝術 和強調顯著手感、感性的繪畫式藝術。

在本書第二章中，溫氏（Van Deren Coke）曾將「現代攝影」風格分爲：「形式主義」、「超現實主義」、「表現主義」，以及結合「身體藝術」（Body Art）、「觀念藝術」（Conceptual Art）和語言爲一體的「多元論」綜合方向。由於「現代藝術」之在「表現主義」之後，最重要的風格便是「觀念藝術」，因此，溫氏論述中並沒有明確細說的「多元論」是否就是指「鏡像」在「觀念藝術」中的角色？果眞如此，後人是否可以使用「觀念攝影」一詞來稱之，以下是本章的討論。

「觀念藝術」的理念簡介

六○年代，首先出現在德國的「佛拉瑟斯」（Flux us）藝術活動，由前衛的音樂家、藝術家和詩人共同引導，主旨在重組藝術和生活規律，與激進地呈現當年社會價值觀的混亂。「佛拉瑟斯」藝術家視創造與破壞爲一種循環的共生體，作品大都結合了視覺、聽覺及表演，其中怪異、不連貫的形式成了往後「觀念藝

術」、「表演藝術」和「極限藝術」的先驅。二十世紀初林林總總的藝術理念，雖都有革新的意圖，但可惜藝術家終究難以擺脫藝術市場操作的機制，使得許多"好的藝術品"很快地被重覆套用而形成另一種商品。對此困境，「觀念藝術」最精粹的成就是在反資本主義的熱潮中，為逐漸向商業靠攏的藝術理念，提出了釜底抽薪的"無市場"對策，讓藝術品的販賣或收藏成為不可能。

「觀念藝術」一詞自富萊思特（Henry Flynt），於 1961 初建以來，已為純粹創作理想立出諸多新標竿，例如：藝術的非物質化便是強調作品中理念的重要性甚於材料；藝術從具體物象美感提昇至內涵、概念等。這其中，杜象視藝術的功能為一種質疑途徑；觀念是製造藝術機器理念的重要因素。換句話說，「觀念藝術家」認定藝術不一定要有華麗的形式，藝術觀念就是挑戰訊息系統及認知的理論 [76]。可見「觀念藝術」最純粹的定義是喬塞夫·科舒（Joseph Kosuth）所言：追究藝術這個觀念的基礎 [77]，對藝術家而言，沒有什麼比創造藝術新觀念更具創意了 [78]。也因此，藝術家得以在報紙、雜誌中買下版面來作為作品發表的場所，還任由觀者保存或撕毀他的藝術，以此切斷藝術、文化及價值間的傳統關聯 [79]。藝術真的是"無市場"了。

六○年代「觀念藝術」活動不是特定形式的發表，實質上包括繪畫、雕塑以外的"非圖象藝術"（no pictorial art form），例如：「即興藝術」（Happening）、「地景藝術」（Earth Art）、「系統藝術」（System Art）等。由於其中的改變太大，也不難理解「觀念藝術」如有受到指責，往往都不是作品的品質有問題，而是觀者對藝術認知上的差異。但這也一直都是歷代藝術的特質之一。

歷代學者對「觀念藝術」雖曾有諸多的定義 [80]，但其中美國觀念藝術家羅倫斯·韋納（Lawrence Weiner）1968 年秋的條例式陳述，反而對其藝術操作性有明確地表彰：

> 1.作品不一定要被建塑出來；
> 2.藝術家如願意的話也可以建構作品；
> 3.作品可以是捏造、杜撰。

羅倫斯接著補充說明，「觀念藝術」中，每個元素都是藝術家的意圖，觀眾對抽象概念的領悟不但取決於接收的場所和時機，也是和藝術家之間的創作承諾。

撇開藝術品是否一定得由於藝術家親手完成的生產問題，「觀念藝術」虛無的理念可以從下面幾個簡例中略探一二。如「不呈現成品，只有文字或計畫」的案例，可見〈為盲人所拍的電影〉（Movie for the Blind, 1969）是一個看不到任何影像的「電影」；另外，大衛·拉明拉斯（David Lamellas）也以電影和照片結合，對著白牆投映一個"空白"的空間，藉以論述現實時間和攝影機投射時的空檔。除了視覺藝術之外，「不存在藝術品」的理念，亦可見於約翰·卡吉（John Cage）的音樂名作〈四分三十三秒〉，在演奏廳以猶如「發現物」般的現場聲音替代了實質的音樂演奏，因而成了觀念性音樂表現最重要的代表。至於「觀念藝術」杜撰的理念部分，則有藝術家在媒體上發佈個展相關的新聞稿、訪

談內容、創作自述和展出評論等，但實際上卻是一個從未舉行過的展覽。

由於「觀念藝術」有這麼多憑空架構、無具體形式的活動，因此，它經常被討論的問題是：「觀念藝術」是否只是一種哲學式形而上的存在？對此，喬塞夫提出了個人的經驗與觀點。他認為個人早期的哲學研習的確對開拓藝術觀有影響，但他仍堅信「觀念藝術」是在討論藝術的問題，而不是哲學。也因此，觀念藝術家無論如何的追求形而上的理念，但終究仍得借用某種素材（那怕只是口語或純文字的描繪）來完成作品。可見「觀念藝術」是哲學的具體化。[81]

小結

「觀念藝術」中應用攝影術的情形，在中文的藝術用詞裡常簡稱為「觀念攝影」，但使用該詞時實際上所碰觸到的議題，首先是：攝影史中「觀念攝影」還未是一個通用的風格論述名詞；它所指的是觀念藝術家以攝影為主要工具，尤其是經由拍照來表現或記錄個人觀念的特殊方式。再者，即使在「觀念藝術」成員中有人自許為「觀念攝影家」（Conceptualist-based photographer），但事實上他們是一群以專業的拍照技藝和形式，延伸「觀念藝術」的創作信念，探索影像在傳統敘事、記錄之外的影像藝術家。

實務上，早期「觀念藝術」對「鏡像」的應用在於：拍照記錄的工具、照片融入觀念作品之中、以及「鏡像」觀念化 [82] 等三大方向，交疊呈現。下節將逐一探究這些子題，首先是攝影在其中最大的角色--拍照紀錄。

第二節

拍照記錄個人的藝術觀

靜態攝影，對現實場域中連續的時間或即席互動情境的記錄效能，雖比不上具聲賦劇的動態影像來得動人，但它操作簡易、成本低廉及成像快速的特質，卻吸引了大量觀念藝術家的青睞。尤其是以往專屬於新聞記錄的黑白照片。在當時，即使已有彩色影像的條件，但觀念藝術家仍鍾愛黑白影像的重要因素是：他們相信人們對黑、白、灰三者的反應比較能跨越文化界限；相對地，個人及文化方面對顏色的差異比較顯著。[83] 以下是「觀念藝術」中三大應用「鏡像」記錄的一些實例。

一、「表演藝術」的紀錄照片

六○年代末的「表演藝術」包括「身體藝術」、「偶發藝術」和「行動藝術」等。和一般傳統音樂、舞蹈或戲劇在正式演藝廳的演出不同，表演藝術家

選擇了畫廊或其他替代空間為一群小眾演出。更特殊的是，活動現場有時只有表演者和記錄人員，甚至每次演出的內容都未盡相同。

早期「表演藝術」的代表作品〈跳躍1960〉（The Leap of 1960），照片上是法國藝術家亞文·柯萊（Yves Klein）描述自己在巷道裡，以高空跳水般的姿勢，從兩層樓高的圍牆躍身而下，身體不但如飛鳥般飄浮在空中，臉部還洋溢著喜悅。亞文逼真的自殘場景，在〈將自己投入空中的畫家〉（The Painter of Space Throws Himself Into the Void）題名輔助下，觀者無不為拍攝者瞬間捕捉的能力嘖嘖稱奇。然而，到頭來〈跳躍1960〉卻是一張不折不扣在暗房所合成的照片。即使如此，〈跳躍1960〉在視覺或心理所產生的效應，不但開啓了攝影術在「觀念藝術」中虛構故事的重要地位，並且對早期的「超現實攝影」或「編導式攝影」都有相當程度的啓喚。

身體藝術家以自身血肉之軀為材料，精神上之所以可以被視為是對極度冷漠「低пари派主義」反動的主要原因，是因為表演時須有驚人的勇氣投入，以造成戲劇性，甚至威脅感及被虐待狂式的張力。《身體遊戲》（Body Play）這本在美國發行多年的雜誌，其中所謂的「遊戲」和藝術，事實上是紛雜著「觀念藝術」的概念和身體相關的流行時尚為一體。[84] 檢視該雜誌過去幾年來的內容，偶而也有相當觀念性的藝術作品，例如：＜為緊身衣所纏繞的達絲町＞（Dustin In Coil Corsets，2001），是藝術家以婆羅洲在少女身上穿著無法脫除緊身衣的習俗，用非常粗大的麻繩將自己緊緊綁住。達絲町意圖以此象徵外在現實環境對女性的俘虜，或女性自我的侷限。另外，二十八歲的潘（Pan），以美國德州 Ogallala Sioux 印第安人的太陽舞祭儀（Sun Dance）為版本，在身上多處用掛鉤穿過，然後將自己懸掛在半空中，利用身體的重力逐漸將掛鉤自身體給撕開落地。潘的表演照片所勾勒出的肌膚刺痛絕不亞於〈跳躍1960〉。

除此之外，絕大部分《身體遊戲》所謂的藝術，都如馬戲雜耍或特技般挑戰人體的極限。倒是在耳朵上的各種怪異穿刺物很有視覺震撼，但將它們稱之為「身體藝術」又似嫌草率了些，充其量只是一種時尚。但如果在身體比較隱密部位（像私處）穿戴時，其結果就和「表演藝術」有某種程度的呼應；都是為小眾在非公開場所的展示。

六○年代末期和其他觀念藝術家大量使用黑白影像的態度不同，布魯斯·諾曼（Bruce Neumann）以十來張彩色照片記錄個人的「身體藝術」。布魯斯演出的內容是非常一般性的舉止，例如：＜自扮噴泉＞（Self-portrait As A Fountain）便是他如何從口中把水吐出來的情形。但照片裡，布魯斯微張雙手的姿勢和口中弧狀水注造形的精巧和諧，卻讓平凡的動作變成神祕、崇高的藝術表演。影像上只強調局部肢體動作是布魯斯「身體藝術」的另一個特質，也正是現場表演所不易掌控的部分。也因此，即使同樣是象徵性的將自己用粗繩子給捆綁起來的表演，從布魯斯背面、近攝的結果，照片就是可以引導觀眾想得更多。可見布魯斯的表演紀錄，已不再只是現場的代言者，也是獨立的影像藝術品。相關的例子與論述將在後面章節再深加研討。

二、「過程藝術」的紀錄照片

如果將「行動繪畫」畫家傑克生・帕洛克在大畫布上潑灑顏料的行為視為一種「作畫過程的紀錄」，觀眾似乎更容易了解，為什麼會有藝術家關心藝術製造過程遠勝於結果。對表演或文學藝術而言，時間所扮演的要角顯而易見，而創作者或觀眾的領受也來自一個完整的過程而不是片段。但「觀念藝術」中以視覺為主的藝術家又如何詮釋"過程"呢？以下有幾個參考實例。

道格斯・休伯（Douglas Huebler）在地圖上六個不同點，從高角度記錄海浪沖刷沙灘的痕跡，讓該組照片表現大自然在特時、特點的力量。而〈持續作品六號〉（Duration Piece No 6,1969），則是在紐約 Seth Siege Lab 畫廊外面設置了一個方形的沙堆，讓行人自由的踐踏。期間他再用拍立得相機，每隔半小時記錄沙堆所殘留下的痕跡。整個過程達十三個小時之久。在此，沙堆並不是一般「機會性雕塑」的素材，而是特定對象（過程藝廊的行人）路過特定場域（畫廊外的沙堆）的過程。從哲學的角度來看道格斯這兩件和沙粒相關作品的共性是：參與者在作品所留下的遺跡，就如同光在照片上的成像般。更重要的是，照片在這些"小地景藝術"中都扮演非常重要的角色，因此都可被視為某種照片式的藝術文本。

同樣是論述藝術產生的過程，楊・博迪（Jan Dibbets）是以十九張照片記錄光線在畫廊窗戶邊所造成的圖象變化。以光線為內容的攝影作品無以數計，但博迪的概念類似〈持續作品六號〉，特意選在傳統展現藝術品的畫廊內發生。博迪這一件類似「過程藝術」的作品，不但提出了「藝術場域中的任何物質都比較有意義嗎？」的哲學議題，也讓人深思，與其展現有形的光影照片，畫廊內的"自然光作品"反而有其特質：它在天氣不好或畫廊打烊後就從展場中消逝。可見，展場中的照片和光線圖象的本質並沒有絕對的關係。

三、「地景藝術」的紀錄照片

「地景藝術」設置在大自然中，既無法運送、再製，更難被視為一件藝術單位加以販售，而觀眾（不管是當代或後人）大都得透過地圖、圖表、計畫案等文件式紀錄來賞析，這其中照片紀錄的重要性無須贅言。尤其是，當原作在長期曝曬後產生變化，甚至消逝，屆時早先的紀錄影像反而成了作品原創的正本，變化後的實質又成了另一種「過程藝術」。

面對如此特殊藝術形式的「紀錄攝影」，觀者值得思慮的是：誰拍的紀錄照片？是作者本人？還是委託他人？換句話說，照片本身是訊息？抑或是另一件獨立的影像作品。由於大多數的「地景藝術」紀錄照片都在絕佳視點下拍照，其結果難免遠勝過現場的樣貌。換句話說，拍照在記錄過程中滲入了「鏡像」自身的藝術語言，尤其是特殊視點（例如：高空），更讓人猜測是否這是一件為拍照而製作的「鏡頭式地景藝術」？或者根本是結合兩種藝術語言為一體的作品？無論如何，六○年代許多的「地景藝術家」如：邁可・海札（Michael Hazier）、丹尼斯・歐本漢（Dennis Oppenheim）、羅伯特・史密森

（Robert Smithson）等人的作品之所以動人，仰賴攝影術的透視特質是一個不爭的事實。

小 結

從上述三大「觀念藝術」應用攝影的例子中，不難了解「鏡像」在早期的記錄角色。只是，世上並沒有純粹中性的紀錄照片；即使是藝術家用來記錄自己的藝術理念。只因為：照像行為是由對象、器材及攝影行為，在特定時空、文脈下所共組，任何結果都只會是事實的部分與片段。正視「觀念藝術」的紀錄照片結果，終究是「鏡像」媒介的藝術詮釋將勝於光學直譯的結果。這現象應該也是觸引「觀念藝術家」直接使用「鏡像」來創作的主要原因之一，其結果在下面兩節中繼續探討。

第三節
照片作為藝術中的實際元素

雖然絕大部分的視覺藝術在圖象之外一旦有文字介入，常會將原作的意念轉移到另一層次，但「觀念藝術」也是一種以語文為材料的藝術。只是它的語言角色似乎只作基本的表意，而非複雜的群體現象指示。"冷"是「觀念藝術」中的重要形式特質之一，其中的文字、圖象，也經常迫使觀者得靠近細察才能解讀其中一二。針對「觀念藝術」中的文字議題，多年來為紐約「村聲」（The Village Voice）執筆的藝評家約翰・波里奧特多（John Perreault）的觀點是較負面的，他認為「觀念藝術」大多以非物質為材料，作品要存在自然得靠文字。這種看似去蕪存菁的藝術粹練，在藝術史上卻是常有的現象，而純化的文字結果也不是甚麼新理念。波里奧特多甚至譏諷地說，觀念藝術家所借重的文字，只是刻意地玩弄罷了。[85]

即使有波里奧特多如此尖銳的批評，觀念藝術家道格拉斯・胡比勒（Douglas Huebler）仍明確地指出，在個人作品中文件並沒有必要獨立的去吸引觀者；因為它們不是藝術。他想製造的是意象和語言絕對共存的藝術。[86] 類似的例子可以從科舒的身上得到印證，他認為單獨使用文本、照片或字典定義所完成的「觀念藝術」都不盡理想。因此，在他早期一件有關於水的作品中，便是影印一系列字典裡和水相關的定義，然後經由轉換最後呈現得如同照片般。直覺上，科舒只回應了「達達主義」將文字視同視覺造形元素般的操作，但實際上卻是將文字進一步概念化：刻意的讓文字在「印刷品」中與一種「文化實質」一起攪拌。

和科舒同時期的另一個觀念藝術家羅伯・白利（Robert Barry）的文字作品，則是將個展邀請卡上的標題、時間、地點、地址以及作者等資訊剪開，然

後再隨意重組一張"另類邀請卡"。不難想像，羅伯的觀眾在未到展場之前，都已被要求在文字和訊息間做出高度的想像，展覽的實體反而不是那麼重要。了解文字在「觀念藝術」之中的地位之後，以下便可以進一步探究影像和文字的觀念性對話。

「照像式觀念主義」

對「觀念藝術」中照片的特殊角色，喬塞夫稱之為「照像式觀念主義」（photographic conceptualism），並且以好幾件作品來詮釋這個理念。早期喬塞夫一些外貌無趣的作品：<一張和三張照片>（One and Three Photographs，1965）和<一把和三把雨傘>（One and Three Umbrellas,1965）等，都是以照片和文字關係來對藝術製造過程提出質疑與批判。

以<一張和三張照片>的組成為例，其中有兩張是乍看完全一樣的照片，另一張則是直接轉印字典中有關於照片定義的"文字圖象"。細看時，兩張照片在放大時都使用不適當的放大鏡頭，因而造成影像四個邊角有「影像圈」涵蓋不足的泛白現象，粗劣的品質如同暗房初學者的作品一般。喬塞夫的兩張照片四周不但各留有四條表徵「現代攝影」美學的細黑邊[87]，並且再以當時盛行於美國的「西岸學派」（West Cost School）攝影風格，將照片框裱在白色紙框上。在傳統攝影的盛大形式之下，喬塞夫粗陋的影像的確質疑、反諷了講究高度品質的「現代攝影」美學。除此之外，他還將兩張濃度不同的影像刻意地左右並置，意圖以此宣示兩個個體的完整性；強調其中無一是同一底片的複製。顯然地，照片在此中是組構「觀念藝術」作品的實質元素，而不是觀念的紀錄。

再者，喬塞夫在<一張和三張照片>中，唯一由文字直接構成的"文字影像"，雖是延續個人早期的形式，直接影印字典中的定義。不同的是，此次他將文字的內容集中在構成傳統藝術的三個要素：材料、藝術家和作品評估之中，以文字的實質內涵彰顯作家對藝術本質的質疑。<一張和三張照片>文字圖象的精妙處是：刻意挑選了"壞"字來在一旁的"壞照片"呼應。

小 結

總結照片在創作"觀念藝術化"初期，也就是侯瓦金元（G ． H ． Hovagimyan）所謂「古典觀念藝術」（Classic Conceptual Art）[88] 的結果是：攝影家逐漸撇開圖象証物的服務，以影像創作者的身份重新思索攝影藝術的真諦，因此，其成就就不但打破照片為「世界之窗」的觀看理念，更讓照片的新形式成為「觀念藝術」的重要特徵之一。這些改變事實上也預言了另一個新觀念藝術理念的來臨。

第四節
近代「觀念藝術」中的「鏡像」觀念化

「古典觀念藝術家」，以粗陋的黑白照片來排除作品中的個人經驗，意圖藉此減低形式愉悅對藝術理念的威脅。只是，純照片或文字到底能傳達多少理念？藝術解讀的複雜實質，是否在採用精簡、樸素的形式之後就得以簡化？這些都是「觀念藝術」長久以來的挑戰。札寇斯基對「觀念藝術」中特殊的影像形式反應是：深信攝影在其中是一種視覺探索與發現的絕佳工具。但接著，他在〈一種不一樣的藝術〉（A Different Kind of Art, 1975）一文中，卻仍以寫實繪畫，夾雜「現代主義」精緻美術的態度低調表示：

> 由於攝影術特別適用於記錄人類無限與多彩的經驗，
> 因此，照片也成爲能快速欣賞創意及觀念的媒材。

即使札寇斯基無法全然地接納攝影在「觀念藝術」中的獨特角色，但他仍進一步分析出這些源自於歐美，不在意照片本身是否完美的"純影像"（pure image）特有：虛構故事性、自創式劇場、藉由文字來延伸攝影的意義，以及探測媒體紀錄能力瑕疵等[89]。可見，「觀念藝術」對「鏡像」的應用，對札寇斯基而言，的確有它獨特的樣貌；不同於早先「畫意攝影」、「形式主義攝影」、「超現實攝影」及「表現主義攝影」。

「鏡像」觀念化的結果

除了札寇斯基的論述之外，新一代觀念藝術家面對「鏡像」的態度，還有幾個方面亦大大不同於「古典觀念藝術家」只聚神於純觀念，以無市場的形式策略挑戰傳統的藝術環境機制。新一代觀念藝術家不迷信形式會混淆觀念，反而是借力使力，從形式的角度來審視攝影藝術的本質，應用新攝影科技是其中的特質之一。當代絕佳的拍照器材不但突破人類視網膜的極限，並挑戰大腦對影像的記憶力。而新科技也讓亮麗、巨大的彩色照片變得可行。除此之外，在「鏡像」寫實哲理方面，新觀念藝術家也從成像過程及商業應用的機制中提出當代影像的新議題。從上面的論述我們隱約看到傳統攝影家在「觀念藝術」的提攜下，逐步走出影像紀錄的服務，而被納入觀念藝術家之中；以拍照的技藝爲基礎，積極地以"影像創作者"的身份進入當代藝術。新的世代裏，藝術創作者的身份改變固然重要，但更重要的是，這些影像藝術家是否有進一步刺探傳統攝影藝術的本質？以下是他們如何將照片更"觀念藝術化"的幾個顯著走向。

1. 通俗、業餘影像基模的應用

「前衛藝術」和高級文化間往往有密切關係，而所謂的"高級"通常是指那些以傳統美術爲基礎，強調能解決相關技術的藝術（Herbert Gans,1974）。相對地，大眾文化的通俗美學特徵則是藉由"程式"重覆地再製美感。「觀念藝術」之前的「現代攝影」藝術，無論是形式、表現或超現實主義風格，都是依附在美術的評析之下。也因此，所謂好的「美術攝影」，影像形式的完整與成熟的技藝是必然要件。

相對於「美術攝影」，一般的家庭照片大都不講究藝術靈氣；只是知識性的陳述某種事實，也不會引起太多藝術性爭論。家庭照片的學術討論空間雖可擴展至個人影像與社會的意義，甚至從中再反思集體影像中的文化內涵等，但家庭影像中所展露的個人私密歷史與空間觀，卻往往是藝術家較有興趣的部分。新一代影像藝術家洞悉家庭照片中原屬於個人的影像札記，事實上也表徵了藝術和生活的交會點本質，進而結合「即興快拍」美學，例如：以簡易的全自動相機取像、不事先小心營構畫面，讓鏡頭自由地"發現"應有的影像等，重新思考新的影像藝術。以下是一個實例：

加拿大籍的藝術家肯‧倫（Ken Lum）過去的作品，集中在影像和語言的探討，近期在〈鏡中的照片〉（Photo-Mirror,1997）裡，則是在佈滿各型化妝鏡的展場中，隨意地在鏡框四周插上家庭生活照，樸實的表現出起居室聯想的愉悅。雖然在當代藝術中，用鏡子來作爲創作媒材的例子不少，但肯‧倫的鏡子作品，卻猶如一般人出門前整裝扮容的生活再現。除此之外，經由亮麗鏡面的映射，鏡中反呈現的觀眾影像和木框邊的小照片，猶若熟識朋友般，在不時的互動間編造著無盡的故事。〈鏡中的照片〉溫馨滿溢的氛圍，和眞眞假假的影像映現倒讓人聯想到早期的「達蓋爾攝影術」。展覽期間，現場鏡框邊的照片，作者不但隨時更換，也允許觀眾任意的重組原屬的位置。因此，原本是件靜態的作品，在和觀眾互動後亦蘊含相當程度的動感，爲較少被人視爲藝術可能的家庭照像做了最精闢的應用。

2. 非單一、定格的「鏡像」形式

當代的藝術觀眾與其定位艾迪‧羅斯卡（Ed Ruscha）爲攝影家，事實上，稱他是位「懂得如何應用相機的觀念藝術家」會更貼切些（the Conceptualist-based photography），因爲他的取像時刻、地點並非是一般性的藝術性決定。從〈二十六個加油站〉（Twenty-six Gasoline Stations,1962）、〈多變的小火〉（Various Small Fires,1964）、〈洛杉磯的部分公寓〉（Some Los Angeles Apartments,1965）及〈夕陽小徑上的每一棟建築〉（Every Building on the Sunset Strip,1965）的題材中，可以感覺出艾迪對建物和環境關係的偏好。在上述的幾個系列中，艾迪的相機如同一部斷斷續續的動態攝影機；總是以某種恆數頻率來決定快門啓動的時刻，完全相抗於「現代攝影」中以作家爲主軸，在現實環境中精挑細選的鏡頭美學。艾迪的照相機成了一部中性的圖象記錄工具。換句話說，拍照時所路過的建物對他而言都是一樣的：拍攝與否和個人的美學喜好並沒有直接關係。如此讓照片呈現幾近於影像資訊的觀點，對隨後七○年代「新地誌型攝影」的展現，在精神上是有其宣示效應。

特殊的拍攝過程後，艾迪又將成堆的照片視爲圖象元素，緊密相連成如同中國長軸畫般的「書本形式」（picture book），如此另類的照片形式不但是對「世界之窗」單一影像的再思，同時也對人類透過鏡頭觀看世界的方式提出更深層的探索。除此之外，觀看長條型照片更有趣的經驗在於，當觀眾左、右移動時，事實上又和攝影家拍照走動的經驗產生共鳴。顯而易見的是：移動視點的照片經驗，也是對早先單張"決定性瞬間"此一攝影金科律銘的質疑。加上艾迪的立體影像書是雙面設計，因此，無論美術館是平躺或站立的展現該作品，都會各有其特殊的解讀可能。如此多變的影像新思維，不同於精緻的「現代攝影」或爲「觀念藝術」做影像記錄的照片。

除艾迪‧羅斯卡書本形式之外，觀念性導向的"影像家"也延用「低限藝術」並置格狀的形式。並置、組合的新影像和「現代攝影」多張的系列照片不同：一來，從四面八方而來的影像，不但瓦解、重構了單一「鏡像」中的原始造形，二來也改變其原有文脈的意義。相較之下，絕大部分「系列照片」中的線性敘事仍十分地顯著。

3. 「杜塞多夫學派」（School of Dusseldorf）

來自德國的幾位當代「觀念藝術家」，以執教於「杜塞多夫藝術學院」（Dusseldorf Art Academy）的貝克夫婦（Bernd Becher & Hilla Becher）和他們的學生，例如：湯馬斯‧羅夫（Thomas Ruff），及湯馬斯‧史得斯 (Thomas Struth) 等人爲核心，從影像的形式特質出發，爲「觀念藝術」創出新思惟。貝克夫婦長期以來在德國及歐洲以戶外大型的人造物（例如：水塔）爲對象。他們經由大型「觀景相機」的機械特質，不但將原本「鏡像」在透視所產生的變形逐一地加以修飾，讓建築在照片上呈現高大、挺直的壯觀，並彰顯了對象絕佳的造形與紋理特質。貝克夫婦一張張白色天空背景、正面順光的照片，全影像細緻地猶如地誌考察一般。單一圖象的結構美學方面，照片除顯示畫面中央的主被攝物之外，也爲旁側肉眼所忽視的部分提供大量訊息。特殊的「鏡像」語彙讓人聯想到「現代攝影家」愛德華‧威斯頓或麥諾‧懷特等人，同時也讓人深思什麼才是肉眼所見的眞實？

貝克夫婦的單一照片影像是非常"現代式"的純粹與精緻，但一旦被三張、九張，甚至十二張格狀並置時，觀眾的注意力馬上從單一的個體退後，並延展成群組間超時空的同時比對。影像群組讓人驚奇地認知到：來自不同年代、地域的無名氏水塔或半毀的熔爐造形竟是如此的類似。透過貝克夫婦的「紀錄照片」顯現了歐洲人對造形的高度共識，展示了無法明視的社會美學與文化秩序。

同樣是以「鏡像」來創作「觀念藝術」的湯瑪斯‧羅夫和他老師走向截然不同。絕大部分的"藝術照片"是竭盡所能要與常人所見有所區隔，因此藉由光線、視點或時間的操弄，意圖在現實中找出不眞實的影像結果。1986年，湯瑪斯‧羅夫卻以樸實的影像觀，將親朋如同拍証件照般，端正、滿框的擺進畫面裡。這些人像雖個個表情木訥，但樸實裝扮下的神情卻都露出自我認同的自信。除此之外，湯瑪斯還採用一般廣告明星專屬的巨幅彩照（1.6 × 2.1 公尺），所不同的是，明星換成平凡的小市民。相較於過度矯飾的商業肖像，這些大照片的確保有最多人的眞實原貌。其中冷與靜的機械性特質，似乎也暗示影像眞實的不可碰觸；眞實並不來自拍攝者個人的美學專制，而是觀眾認知的問題。

4. 虛構、自創式劇場的「編導式攝影」

不同於新聞報導攝影家，或是藝術紀錄攝影家竭盡所能的要保持鏡頭前事物真實的創作態度，“新觀念藝術攝影家”，雖保持了「鏡像」的成像過程，卻不再是純粹的觀察者，而是虛構了鏡頭前的事物。正因為「鏡像」不再來自相機前既有的現實景觀，而是攝影藝評家愛迪‧柯門（A.D.Coleman）所謂的以指導模式（directorial mode）出現時，攝影師就不再只是世界的觀察者，也是影像內容的導演，甚至本身就是演員。新的影像觀迫使傳統照片中的媒材、觀眾、創作者，以及藝術品記錄者的關係產生極複雜的重組，也讓拍照成為一種影像想像；而非真實的再現。針對此特殊的影像概念，將在下一章中再詳細論述。

5. 探測媒體紀錄能力的瑕疵

面對現實生活中的商業及廣告影像，當代觀念藝術家除應用其特殊的「鏡像」形式與語彙，諸如：圖象對比、造形顯著、色彩單純、鮮豔、飽和以及構圖簡潔之外，也從文化的角度提出犀利的藝術批判。以下是幾個例子。

丹尼爾‧布堤（Danielle Buetti）<超級巨星回家了>（Superstar Come Home，1988）是一件以照片為主的裝置作品。他先將俊美男女模特兒的肖像從時裝、美容、瘦身等廣告影像中給擷取出來，再經由塗抹或電腦繪圖處理，把帶阿拉伯風味的點狀圖案分別加在他（她）們的臉龐、唇邊及頸部。照片中被修整過的人物，個個猶如藥物中毒般，黑點散佈並結疤成塊，醜陋的外貌近似恐怖，完全改變了這些名模原先在流行世界中的亮麗形象。由於大眾對他（她）們原始的形像是如此地熟悉，因此，被整形過的漂亮寶貝，還是被引回到現實的世界裡，接受更殘酷的美、醜比照。丹尼爾再製的時尚影像，不但質疑了世俗對美麗的標準，也彰顯了現代人在商業體制下自我認同的困境。

另一位溫莎‧貝卡芙（Vnessa Beecroft）的影像作品和丹尼爾‧布堤類似，也是探討大眾媒體中形象議題。溫莎以時裝雜誌中的照片為基模，延請專業模特兒穿著名服裝設計師的作品，然後在美術館內進行如同要拍攝廣告般的“表演活動”。該表演的特殊性在於，模特兒的臉部大多沒有表情，身體也極少移動，她們一如大眾在平面媒體中所熟悉的職業形象，冷豔、亮麗。所不同的是，在美術館裏，模特兒被從平面媒體的影像中給“重塑”回真實的世界裡。溫莎‧貝卡芙的作品融和了影像和表演為一體，向觀眾提出了真人？假人？真實與虛構的嚴肅議題。

比起絕大多數「觀念藝術家」，弗利斯‧龔薩列茲-托利思（Felix Gonzalez-Torres）是個非常多產的藝術家，1997年去逝前的作品高達兩百八十多件，除了傳統裝裱照片之外，也使用傳真、拼圖、大海報、印刷品等多樣的媒材來討論「應用攝影」的影像應用議題。弗利斯對生活中的照片有高度的興趣，常年分析觀眾如何接納這種「再製真實」的現象。然而，更令人注目的是，對如此賦哲理的議題，他卻會從天空、小鳥、沙灘、腳印等平易的主題切入。例如：1993年，弗利斯將一大疊孤鳥飛翔在灰色天空的印刷品放置在地板上，砌成一件<無題>（203×813×122cm）的作品。從象徵的觀點來看該影像的內容，

是一件有關於自由、理想與希望的感性作品。但是，再從海報的文化觀點來細想，它呈現作者對大眾媒體影像的批判意圖，諷刺了成堆“自由幻象”的虛擬不實。

弗利斯藉廣告攝影形式來反諷資本主義的例子，還可見於對戶外廣告看板應用的作品。1994年，他在紐約Coney Island的巨型看板上，張貼了一大張孤鳥飛翔的影像，只是未見任何的詞句來引導閱讀。但由於該廣告看板懸掛在一個貧窮、雜亂的環境之中，因此，飛鳥的影像就猶如是當地居民孤寂與希望的影像心聲。在此，藝術家成功的藉由盛大的戶外商業形式，將潛在的訊息與感覺給公開出來。同系列的作品還可見於弗利斯在看板上張貼猶如臥室商品的型錄照片，潔白、舒適的床俱影像，讓寒冬中的上班族、流浪漢或情侶自由的解讀。這些都是弗利斯如何走出傳統藝廊和美術館的固定空間，將生活中的影像藝術化，然後再回到生活裡的創作表現。除此之外，調侃的語調也是其個人品味的特質。

小 結

「觀念藝術」除了在各藝術領域如龍捲風般的攪拌之外，亦明顯地加速了攝影藝術從畫意、現代或超現實等分類中解放。六○年代才逐漸進入畫廊、美術館的「現代攝影」，由於尚未被認定為高價值的藝術品，因而有利於「觀念藝術」的藝術策略。但這也對攝影形成很大的挑戰：如何背向自己早先的美學？刻意地限制影像的表現力，改以一種中性、純視訊式的影像態度，讓照片成為觀念的呈現或紀錄？本節中所列舉的五大特質，可以算是近代「鏡像」在觀念化中挑戰就舊美學成功的具體成果，使得照片既不再是一張圖象勝過千言萬語，也不是人類共同語言的舊美學。

本章結論
建構「觀念攝影」一辭

「觀念藝術」的精神不是以探究媒介和形式區異的活動，而是藝術家藉由不同的藝術媒介質問什麼是藝術本質？其中在藝術認知方面，如果早先的藝術是讓觀眾在模糊意象中延伸無限的想像空間，那麼「觀念藝術」則是要求觀眾從科學中尋找資料，試探明確、清晰的意義[90]。資深的藝廊策劃人安渚‧柯拉（Andrea Miller-Keller）曾歸納出某些觀念藝術家在藝術的操作方面的共同興趣是：使用重複法則；使用真實時、地、比例和過程；認知本質的探索；自我描述；不完整或疏漏，和以非常極限的動作來看藝術（the very act of looking at art）[91]。安渚的論述，尤其是“不完整或疏漏的特質”，難免引人再思，「觀念藝術」放棄形式本身完整的概念，是否只是一種刻意的藝術史策略？而以非常極限的動作來看藝術，是否只是一種標新立異的操作手法？姑且先不去過問

這些議題的結果為何，深究的焦點應該放置在：觀念本身是否真的具有藝術價值？

「觀念藝術」從藝術生態觀點來看，在傳統藝術系統外給予藝術新的意義，成了後現代藝術當中重要的指標。回顧過去三、四十年來，攝影術在「觀念藝術」中扮演質疑藝術本質的角色，形式方面從「極限藝術」的格狀脫穎而出，結合為身體、地景「觀念藝術」的影像紀錄，其中，當代的“新觀念藝術”攝影大都不是用來對鏡頭前原有物象的特質或內涵的再修飾。相對地，照片如同語言扮演訊息的傳遞者，只是一種記號或形體的標示。然而，對觀念藝術中的「鏡像」角色被稱為為“影像訊息”一事，即使《時代》雜誌的藝術編輯羅伯特‧曉斯很不以為然，[92] 但是，當觀念藝術家愛伶納‧安町（Eleanor Antin）的作品<陷落：一件傳統的雕塑>（Caving: A Traditional Scuplture,1972）是在特定期間內，每天早上拍攝自己身體前、後、左、右的四個面向，然後再猶如醫學研究般的順序展現148張照片。整組影像中，藝術家的身體非但不具專業模特兒的吸引力，胸部或臀部反而得在標題〈陷落〉指引下，才讓觀者會特別去比較。（只可惜，其結果也沒有任何明顯的差異）在此可見的事實是：愛伶納如此直接、純粹的影像形式，完全挑戰了早先「現代攝影」的美學。照片的確如同訊息般的冷漠，或純標誌性的表象。總括拍照在邁向觀念化的過程中，至少有下列幾個顯著的特質：

1. 以照片來記錄「表演藝術」、「過程藝術」、「地景藝術」等；
2. 成功地應用通俗、業餘影像基模於藝術創作之中；
3. 另類非單一、定格式的照片呈現觀；
4. 以新影像科技挑戰視網膜、大腦對影像記憶力的極限；
5. 在鏡頭前虛構故事、自創劇場，讓拍照為一種影像創造與想像；
6. 在「應用影像」的範疇中，藉由影像來刺探媒體記錄能力方面的瑕疵；
7. 打破傳統圖、文間的旨微關係，藉由文字延伸影像的旨意；
8. 「標誌性」影像訊息

格雷哥利‧白特考克（Gregory Battcock）認為「觀念藝術」不是一種大眾藝術，而上述諸多特殊的照片內容或形式，乍看之下都不是藝術，對大眾而言甚至是醜陋、無聊的。正也因為有這些顯著的特質，從「觀念藝術」中精化出的「觀念攝影」才得以相異於前期的「畫意攝影」、「形式主義攝影」、「超現實攝影」及「表現主義攝影」。雖然「只聽到有更多的攝影家希望能變成藝術家；卻不見得有藝術家要變成攝影家」（John Baldessan），加上攝影術和生活的緊密性有點類似工藝的範疇，但二十世紀中期之後，「觀念攝影家」卻應用了很多的拍照專業知識及美學，使單純的藝術紀錄或喬瑟夫‧科舒的「攝影式觀念主義」得以再獨立為另一個藝術的專業語彙—「觀念攝影」，進而牽引其他藝術運動的動向。

第七章
再論「編導式攝影」中的影像議題

本章摘要

「編導式攝影」本質上是「矯飾攝影」的一種特殊形式，能在「後現代藝術」中扮演重要議題的主要原因之一是：解構了早先「現代攝影」中的"純粹"信念，將「鏡像」的理想和矯飾影像的操作實務融合；讓透過相機、鏡頭的"觀察"與圖象的"自由創造"匯集，產生了虛構與自創式劇場的新影像。為了能更進一步地論述當代「編導式攝影」的創作精髓，本書在前面幾章已先行討論和「鏡像」紀錄相關的議題，本章從「矯飾攝影」的圖象創作觀，補充解析編導影像的創造特質。在對當代「編導式攝影」內容與形式特質進層探究的同時，也從觀看哲理、藝術認知等幾個方向提出未來的省思。

第一節
「矯飾攝影」的創造觀

二十世紀初「現代攝影」最主要的成就之一是：純粹攝影觀。到了七○年代，純粹媒材的理念不再是「現代藝術」的最高準則，前衛藝術家也把語言、表演、繪畫、錄影等，以往被視為各個獨立的領域結合，縮短了生活和藝術、純粹和應用、高和低藝術間的傳統認知，創造了一個「多元論」的藝術年代。新理念對傳統藝術領域的首先影響是繪畫，進而帶動攝影史上另一波的「矯飾攝影」（manipulated photography）[93] 風潮。新一代的影像家，遠離了早先六○年代「紀錄攝影」專注於政治、社會與個人關係的探討，在藝術創作方面的顯象有：應用照片的比率急速增加、棚內拍照漸成風氣，以及混合媒材成為另類影像創作的焦點。

七○年代中期，美國藝術界興起一股對流行已久「極限藝術」的反動，尤以「新表現主義」（Neo-Expressionism）和「新意象」（New Image）最具代表。前者重拾「觀念藝術」所摒棄的圖象，回到傳統畫布與雕塑形式，除了著重表現作者的情感之外，應用圖象來源更廣自大眾媒體、古典神話到小說封面等，試圖讓早先冷酷、理性的藝術品回歸有人與情感的面向。「新意象」藝術家則在畫布上，也以較具體的圖象來研討繪畫性及抽象本身的議題。大美術環境的改變，造就了攝影藝術另一批新的"造像"族群。

一、"新造像族群"的興起

歷代「矯飾攝影家」的影像態度比較類似繪畫；視「鏡像」結果為一種原始圖象材料、一種"底圖"，因此，在照片上繼續再創作。換句話說，這類型作品花在如何能混合其他媒材的構思，遠勝於對影像真實的探討。十九世紀最早期的造像族以「畫意攝影」為主，應用「結合放大」（Combination Printing）或在底片、相紙上刮、刷等外力，以摹擬繪畫的筆觸效果；意圖使照片成為物理性的單一，遠離複製藝術的外貌。之後，還有超現實攝影家也曾將「實物投影」、「暗房蒙太奇」等技法應用在「矯飾影像」創作。七○年代藝術家表現影像矯飾技藝的傾向，是攝影史上再次"想讓照片看起來更像繪畫"的意圖，而主導此次運動者大多是非傳統的攝影家。他們在回應「新表現主義」方面，以顯現"人參與過"的痕跡為主軸；讓照片不是平整如一，而是類似浮雕般的有厚度、有表面紋理與質感，甚至是立體作品。新的影像形式，直接豐飾了照片在視覺官能上的刺激，也助長非寫實影像的實驗。以安森·基弗（Anselm Kiefer）為例，便融合「表現」、「超現實」意念在他巨大的書本形式裏，黑白照片上粗獷筆觸所交疊出的結果，實和「抽象表現主義繪畫」並無兩樣。

相較於以往的矯飾美學，"新造像族群"結合版畫中影像交疊的概念最為顯著，若以應用材料的不同來區分，則大致有"銀鹽"與"非銀鹽（nor-silver）"兩大類型，以下是其個別特質的概述。

1. "銀鹽"版畫型造像家

這是一群以保持黑白銀鹽照片中的「鏡像」特質（例如：細緻、豐富階調等）為基礎，然後，努力地創造新影像可能的造像家。代表攝影家在六○年代有傑利·尤斯曼（Jerry Uelsman），七○年代則是杜安·麥克斯（Duance Michals），亞瑟·崔斯（Arthur Tress），芭芭拉史·客蘭（Barbara Crane），湯姆·貝羅斯，約翰·狄佛拉（John Divola），約翰·弗爾（John Phalf）等。其中杜安·麥克斯多張、連續的影像形式便如同「紙上電影」般，而亞瑟·崔斯在鏡頭前扮裝他的對象，則是七○年早期「編導式攝影」的代表。"銀鹽版畫型造像"的結果，除了讓觀者遊走於再現與創造間之外，絢麗的材質也是令人印象深刻的部分。

2. "非銀鹽"版畫型造像家

對某些影像家而言，攝影藝術無須親自去拍攝，而是從生活中去收集相關照片來應用。以既是畫家、版畫家、實驗舞蹈家，也是科技藝術家的羅森伯格為例，早期的"結合繪畫"便開始把媒體照片加在作品之上。後期則進一步地將影像絹印在畫面上。羅森伯格將舉手可得，又具高度複製性的"發現式影像"絹印在畫布上的"藝術行為"，哲理上是延伸探討了影像"再製又再製"的意念。無獨有偶，安迪·渥侯也同時在〈災難繪畫〉（Disaster Painting，1963）中，將報紙中的照片，藉由絹印手法重複地呈現在同一畫面上。由此看來，媒體中的「鏡像」對這兩位藝術家而言，只是某種圖象，並不特別在意它們原始的意圖何為；在他們眼裏，生活中的照片都一樣。因此，藝術家只要掌握圖象來源的多元性，便可以如同版畫製作般的操弄影像。

七○年代女性「矯飾攝影家」的作品也有相當份量，例如：貝蒂·漢（Betty Hahn），曾使用多種「另類的攝影顯像術」（alterative photographic process）從事影像創作，其中令人印象深刻的是：以「膠質重鉻酸鹽顯像術」（gum bichromate）將影像呈現在布料上，並藉由"純手工"的成像過程，表現個人高度熟練的畫意修為。值得一提的還有，貝蒂·漢持續地使用植物及家庭照片為影像內容，而這些作品所顯露的抒情風韻，事實上和「新表現主義」或「新意象」的人物畫極為相似。同時期另一位代表性的女性攝影家畢·內荼（Bea Nettles），則是以自身從女兒、妻子到母親的角色轉換為內容，應用「快速印刷」（Kwik Print）、「重鉻酸鹽顯像術」和針孔影像等方式，將私密的影像以限量出版的書或撲克牌等特殊形式發表。

上述兩大類型"攝影如同版畫"影像觀，重新強調「鏡像」的圖象本質，讓影像創作者有更大的揮灑空間，而其效應是明顯地帶動六○年代末、七○年代初，美國藝術學院中的影像實驗高潮，如「新包浩斯」就是最佳例證之一。

二、「新包浩斯」影像與攝影藝術的新環境

二次大戰後到六○年代中期，美國國內政治平靜、消費主義擴張，在藝術方面促使「形式主義」和「表現主義」結合為一。攝影在這波主流中，發展出表現內在情境的「表現主義攝影」，及另一個以美國「新包浩斯」為主，結合繪畫、設計和其他材料為一體的"攝影式影像實驗"[94]。 七○年代高度實驗性的「矯飾攝影」能進入藝術圈的原因之一便是：攝影從商業應用的範疇進入學院，使得影像創作成了學術探討的議題。攝影進入美國高等學院起始於莫荷利·那迪、亨利·史密斯（Henry Homes Smith）、西斯肯及亨利·卡拉漢等攝影家為主體的「新包浩斯設計學院」，培育了許多新一代「美術攝影家」（fine art photographer）像：湯姆·貝羅斯，芭芭拉史·客蘭等人[95]。往後，這些攝影家不但在影像創作方面顯現了七○年代"新造像族群"混合媒材的特質之外，同時像湯姆·貝羅斯等人更成為攝影教師，繼續傳承「矯飾攝影」的創作觀。

七○年代矯飾影像在攝影藝術中的具體貢獻和大環境也有關係，例如：1969年 Lee Witkin 在紐約開了第一家展售照片的商業畫廊。隔年，著名的攝影藝廊「光藝廊」（Light Gallery）接著開幕，並在1971年開始展出具實驗性的作品，成為藝術界"前衛影像觀"的先驅。接著，1975年「喬治伊士曼攝影館」舉辦《記錄延伸》（The Extended Document）主題展，邀請了約翰·波迪沙里等「觀念藝術家」展出，開拓了攝影和當代藝術結合的先例。此後，攝影藝術專業市場急速地在全美各大城市散佈，作品價格雖低，但攝影能進入以往只展售美術品的傳統藝廊，已是美術界承認其藝術性的最大宣示。其他攝影界的重要現象還包括：攝影家自費出版高品質攝影集；著名的藝術雜誌 Artforum 於 1976年九月號開始介紹攝影相關資訊；「紐約時報」也闢了影展評論的專欄等。

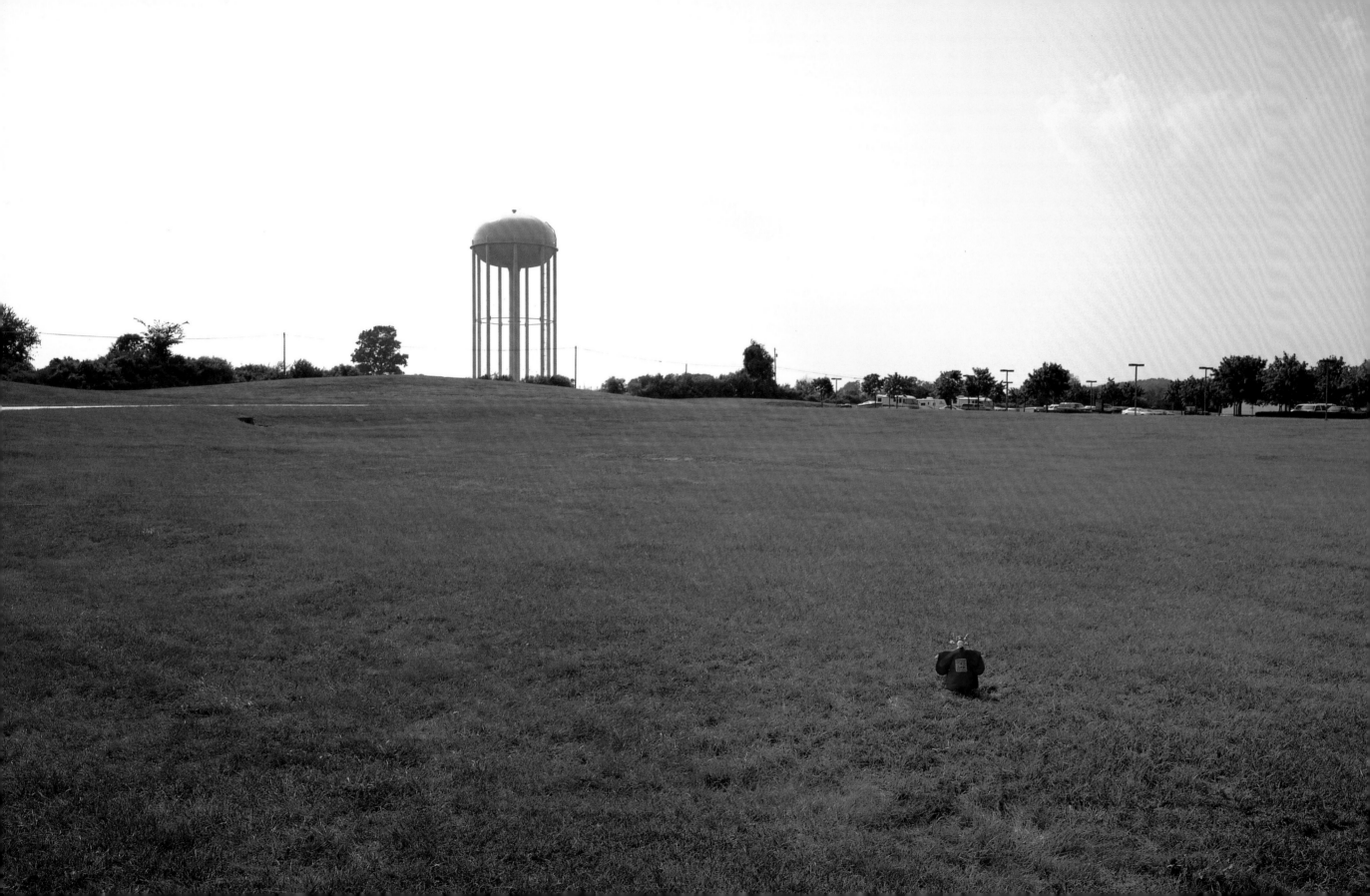

小 結

　　整體而言，七○年代的「矯飾攝影」，尤其是 "非銀鹽版畫型造像"，形式上的複雜與絢麗，往往壓過內容本身；原本平坦照片往往成為某種綜合的視覺藝術。雖然這些高度實驗性的影像少有能超越五○年羅森柏格的"結合繪畫"，但圖象與呈現形式方面的高度創意，的確影響到傳統攝影家再省思「鏡像」之外的美學，甚至誘導他們走向紀錄與矯飾摻半的「編導式攝影」。

第二節
「編導式攝影」的特質分析

　　當攝影者變更、杜撰鏡頭前的對象時，無論是使用真實人物或沒有活動力的物件，影像創作理念都和「鏡像真實」的理想無關，相對強調攝影的圖象本質。歷代非紀錄攝影者在鏡頭前的操作大約可分為：如同靜物繪畫般，自行安排、裝置景物的攝影（set-up photography），以及較複雜如同舞台、劇場般的佈局（staged photography）。

　　安排、裝置攝影方面，攝影家無論在室內、戶外，如同靜物畫家般的安排、裝置特定對象，然後再透過相機將其結果記錄的歷史，打從攝影術初發明以來便有眾多的例子。雖然，隨著時代改變，靜物的內容也大不相同，但是，攝影家意圖表現平面藝術中的圖象能力卻未曾改變過。由於"靜物攝影家"和"靜物畫家"最大的不同在於：對機械媒介物的依賴性更大，因此，與其說靜物照片是攝影家安置靜物的成果紀錄，更精確地說，是他（她）"透過鏡頭"所看到的最後佈景結果。近代靜物攝影家，楊·格文（Jon Groover），歐利瓦·帕可（Olivia Parker），以及日本攝影家今道子等，都是創造這類型影像的個中高手。

　　至於如同舞台、戲劇般的攝影，最早期的例子可見於十九世紀雷俊連德（Oscar G. Rejlander）、羅賓森（Henry Peach Robinson）等人，使用多重底片和「結合放大」手法，在一張照片做成故事性或寓言式的結果。[96] 相同的矯飾成果，繼續出現在「超現實攝影」、「觀念藝術」和「表演藝術」，並盛行至今。只是，早期攝影師在相機前「指導」被攝者的行為，主要是著眼於光學條件不佳下的專業變通，藉由特殊的肢體支架或場景計設，以使被攝者能在長時間曝光過程中"靜止不動"，整體成像過程甚少涉及意識性的藝術理念。倒是"無意識"的「編導式攝影」例子，偶爾可見於商業攝影師，匠心地在棚內佈置各種罕見、華麗的背景，以滿足民眾對外域旅遊的欲望。細思被攝者這種付錢後，以便在特殊時空中享受"被編導"的氛圍，實際上更像是一種對舞台與表演欲望的轉換。商業攝影棚內特殊的供需互求情勢，一直延續到台灣時下的少女寫真集和婚紗照。

一、「編導式攝影」一詞再思

　　藝術史學家羅伯特·艾得金認為，「編導式攝影」（Fabricated Photography）是上述"安排、裝置的攝影"和"如同舞台、戲劇攝影"的分支，其影像特質不但暗示虛假與偽裝，更是攝影家為特定目的而組構和拍攝的結果。「編導攝影家」除了使用人或動物為故事的主角之外，還揚棄傳統的風景、靜物、肖像等內容，改以"高度戲劇性和顯見是虛假的題材"為主。[97]

　　Fabricated 的原意是杜撰、虛構和偽造的，但如果將 Fabricated Photography 直譯為「杜撰式攝影」，其結果從「紀錄攝影」的觀點來看實無太大新意：因為任何「鏡像」結果都無法確認是現實的再現。也因此，Fabricated Photography 在強調它如同舞台、戲劇的"指導"特質之後，中文的翻譯如再將它演譯成「編導式攝影」，反而更能使它吻合當代藝術創作的精神，甚至含括了羅伯特·艾得金所謂"高度戲劇性"為主的要點。

二、「編導式攝影」的內容特質

　　「編導式攝影」中帶故事情節，並應用現實環境為拍攝背景時，影像創作者往往猶如地方小報的新聞攝影記者般，不但從現實中擷取部分事實，也會為了強化影像的視覺張力，而將物象刻意地擺置，以達到戲劇般的效應。歷代「舞台、戲劇攝影」內容眾多，藝評家安迪·渥巫克來（Andreas Vowinckel）曾對它們有以下的分類：（一）攝影者自身在鏡頭前改變原來社會角色、性別等，以達到「自拍照式的扮裝」（Stage self-portraits）；（二）攝影者指導真人或塑膠人型模特兒，扮裝神話故事或社會生活中的角色，以再現「故事性場景」（Narrative tableaux）；（三）延續故事性場景的手法，用小人偶在小佈景中演出的「迷你戲院」（Miniature theaters）；（四）在小心安排場景和對象之後，再以大型的照片來呈現結果的「裝置和 "攝影雕塑"」（Installations and "photo-sculptures"）[98]。由此不難看出從七○年代起至今，"編導攝影史"的豐富性。針對當代「編導式攝影」的內容特質部份，本文再從以下幾個方面予以延伸。

1．「鏡像」語彙的圖象思維

　　除了具體文化內容和題材之外，「編導式攝影」對傳統「鏡像」認知的挑戰，集中在視角、景深等「鏡頭語言」部分。以曾經受過學院訓練，也從事商業攝影和攝影教職的當代藝術家約翰·弗爾（John Pfahl）為例，在《修飾過的風景》（Altered Landscape，1974）系列中，便成功地結合膠帶、繩索、錫箔等材料，配合照相機的單點透視特質，以及"長景深"效應，在照片上營造出各種真真假假的線性透視。除此之外，他的編導式影像還運用現成物來和真實環境結合，例如：將白色蕾絲擺置在海邊，讓如同海浪的捲曲造形和背後真的白色海浪，在照片上產生對話。相較於約翰·弗爾在沙灘或森林裏的觀念性佈局，楊·迪伯茲（Jan Dibbeets）則選在室內進行個人如同「觀念攝影」般的影像操作。例如，他在地上，先行框出一個 "前小後大" 和反透視的梯形圖象，然後再應用鏡頭透視的效果，將早先的 "錯誤圖象" 糾正回正常的正方型結果。以上的「編導式攝影」都是逆向操作「鏡像」語彙的典例。

2．通俗文化議題

　　當代美國「編導式攝影家」也有以"電視族群"的成長經驗，將電視泡沫劇情節轉換成影像內容的作品。影像中，攝影家本身往往就是基本演員，然後再邀請親朋好友充當配角。透過照片，影像探討年輕的上班族群；尤其是男性，在辦公室裡或都會環境中所碰觸到的各種生活面向，例如：暗巷裡遭人強奪、殺害，或如同典型電視劇中所碰到的災難等。布魯士·查爾斯沃斯（Burce Charlesworth）的作品可說是這類型影像的絕佳例子。除此之外，尼克·尼楯西亞（Nic Nicosia）所編導的《家居戲劇》（Domestic Drama，1982），則是有關於家庭中的外遇、爭吵、三角戀情等通俗文化議題。

3．女性的社會議題

　　七○年代女性「編導攝影家」自辛蒂·雪曼以來，討論自身文化經驗也是一大特色。例如：羅瑞·西蒙斯的《室內》系列（Interiors, 1978），應用女娃娃在「迷你戲院」中表述女性的"室內"地位，女娃的身影不但出現在廚房、浴廁之外，還得要站在巨大口紅唇膏旁，扮演如何被社會所寄望的容貌。

4．超現實的意象

　　C. G. Jung 在《尋找靈魂的現代人》（In Modern Man in Search of a Soul）中，把藝術創作分為「心理的」（the psychological）和「夢幻的」（the visionary）兩類。前者，藝術家是詮釋和顯現知性的內文，其結果較為觀眾可以理解。後者「夢幻式」的創作，由於從「集體無意識」（collective unconscious）領域取得「原型」，因此其結果常是令人驚訝、紛亂、恐懼，甚至噁心。早期「超現實攝影家」比較偏向夢幻式藝術，八○年代的「新超現實主義攝影」，雖保有對「超現實主義」的原始好奇，但並不完全從既有的夢中作回憶與詮釋，相反的，站在全人類福祉的觀點，藉由藝術創作祈求理想式的夢。[99] 這種藉由編導手法所完成的「超現實攝影」，以波依·衛伯（Boyd Webb,1947-）、長谷（Patrich Nagatani,1945-）與崔西（Andree Tracey,1948）合作團隊作品是最佳的典範。

5．青少年的夢幻

　　九○年代同樣是以青春期夢幻為主題的「編導式攝影」和七○年的童年回憶大不同，例如：答娜·荷麗（Dana Hoey）將自己裝扮成青少年的模樣，經由影像表現當代青年在各種社會暗流中的緊張和危險。作品之一＜放學之後＞（After School）描述兩個年輕女子，在空曠林間的空地上談天；作品之二＜徒步旅行者＞（Hikers）則是一個年輕女子單獨和其他四個女子徒步旅行的情境。答娜·荷麗這兩件作品共有的特色是：影像中的神祕性，都會引導觀者從大眾媒體的社會新聞經驗，不自主地擔憂表面悠閒、祥和的照片中，人物好像隨時都會有被同性強暴或集體迷失在叢林等。

　　同樣以青少年夢幻為主題的女性攝影家還包括了：安娜·柯斯喀（Anna Gaskell）以郊區貧困居民的惡夢為題材；或日本女攝影家森子（Mariko Mori）從當代青少年經驗中，創造出如同未來世界般的白日夢影像。上述這些九○年代的青少年夢幻，相較於堤納·芭妮（Tina Barney）過去二十年，以置身於上 53

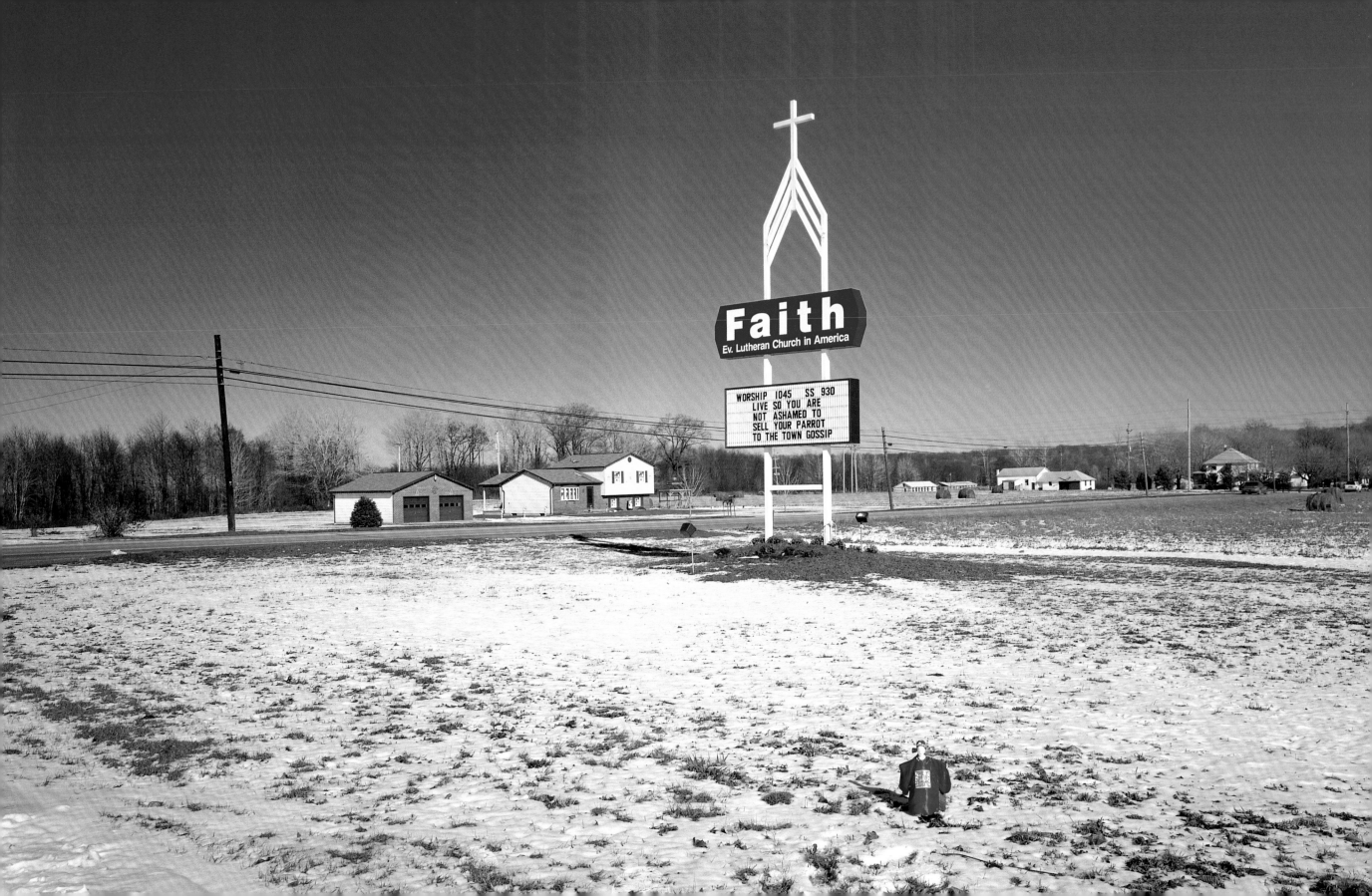

流社會家庭的生活爲內容，在牛紀錄、牛編導下所完成的鮮明、亮麗影像，的確成截然對比。

6. 影像式的社會史

加拿大籍傑夫·渥(Jelf Wall)所編導的影像特色在於，從現實環境出發，讓照片中的事件看似熟悉，卻不曾爲人所注意的情境，例如：兩個表情不悅的女人，正邊走邊罵的路過滿目瘡痍的小徑 --＜怒罵＞(Diatribe,1985)；或者是，水泥橋下，散布著看似正在休閒的三組人群，其中的一組，有人正在很認眞地傾聽另一個人講話--＜說故事的人＞(The Storyteller,1986)。傑夫·渥的影像內容，不但平凡，甚至是微不足道的生活細節，但是在精細、銳利「鏡像」特質助益之下，往往讓人要和現代社會寫實的作品作串連。也難怪社會文化學者湯姆斯·柯(Thomas Crow)會形容它們，不但是攝影者對世俗的闡釋，更是影像式的社會史。

三、「編導式攝影」的形式特質

「編導式影像」常有形式勝於內容的傾向，是來自「矯飾攝影」的圖象創造本質使然，也因此，爲了能在形式結構方面揭盡所能地求變化，藝術家甚至會親自上場表演，以增加作品的神祕張力。以下是其顯著的一些形式特質。

1.「觀念攝影」的材質觀

編導式影像雖然在七〇年代的"銀鹽造像族"，像杜安·麥克斯、亞瑟·崔斯等人之中已成爲一種創作形式，只是當時這些攝影家都太過於強調「鏡像」的光學特質，反而未曾引起其他視覺藝術家注目。[100]「編導式攝影」要到辛蒂·雪曼的《靜態電影》系列之後，才被明顯地訴諸理論，並成爲「後現代藝術」的主要議題之一。這其中和她完全不講究"銀鹽造像族"的材質之美有關；讓高反差、粗糙的黑白影像呈現一種「觀念攝影」的樣貌。再加上，作者本人不刻意地強調攝影家身份，反而讓影像可以從更寬廣的角度來探討。[101]辛蒂·雪曼在自己的「編導形象」穩定之後，才應用較大的彩色底片，來表現第二階段的「自拍照」。此時，細緻的材質，不但讓大型彩色照片的外貌如同商業海報般，也更直接地映射了媒體中的女性角色。辛蒂·雪曼這一個階段的形式考量，實質上是「新觀念攝影」的延伸。

2. 街頭「即興快拍」的語彙

觀者可以從圖象中洞悉作者綜合的藝術素養，也是「編導式攝影」另一個特質，像很多在戶外，應用眞實場景進行影像編導者，照片便往往展示了相當程度的「紀錄攝影」思維。例如：傑夫·渥＜在 Hokusai 後方突如其來的一陣風＞(A Sudden Gust of Wind, After Hokusai, 1993)中，不但實際上多方參考街頭「即興快拍」的特質，並成功地將它「再製」進作品裡，極逼眞地表現出生活中流失的片段。同樣的影像舞台概念搬到室內時，雖較難表現作者對傳統攝影家的觀察能力，但相對地，卻可以展現個人如同美術家對場域的佈局能力，展現各種像「形式」、「超現實」和「表現」影像的修爲。

3. 龐大的製作過程

從製作過程來看九〇年代在戶外拍攝的編導式影像，所動用的燈光、人員，以及場景設計等規模之大，凸顯了藝術家在物質主義的傾向，和早期七〇的創作者在小工作室內，猶如扮家家酒般的小人偶創作形式，成強烈的對比。攝影家藉助電影工作團隊完成拍攝的例子，早見於「形式主義」攝影家巴布拉·卡絲figdm(Barbara Casten)戶外建物的影像。以＜建物照＞(Architectural Site 10,December 22, 1986,1986)爲例，便是將大型的人工色光投射在建築物上，然後再加上部份鏡子的反射效果，最後在照片上結合出亮麗的彩色。卡絲figdm之後，類似的盛大裝置風氣，席捲西方的影像藝術，並且在九〇年代擴大成猶如獨立製片般的規模。以美國攝影家哥利·固桑(Gregory Grewdson)爲例，就是藉由類似拍電影的手法來進行靜態照片的創作。上述藝術家的創作形式，除了是個人藝術理念及品味之外，大形的裝置外貌，實質上和社會經濟條件更有直接的關係。

4. 巨大外貌與特殊材質之美

影像本身的結構形式之外，照片最後呈現的外貌也是「編導式攝影家」另一個表現領域。由於有些人熱衷於眞假難分的 "實物大小" 等比，意圖挑戰人對「鏡像」在官能、心理上的最大極限。因此，編導式照片的尺寸越來越大。其中，傑夫·渥甚至使用來自影像後方的投射方式，將影像以巨大的燈箱展現，其結果不但帶有大電視牆的聯想，也有超大螢幕電影般的視覺震撼。

「編導式攝影」在將近三十年的發展過程中，從原始純樸的表演，到講究戲劇效果和視覺張力的空間裝置，進而凸顯攝影的材質表現等，事實上，都一直讓藝術家走在光鮮、亮麗創意表層的邊緣。藝術品和社會之間的互動情形，除了來自藝術家的創作意念之外，觀眾在感官刺激上的高度需求，也是「編導式攝影家」在形式方面膨脹的因素之一。只是，其中形式語彙的精確度往往是難以拿捏之處。以傑夫·渥多年以來所使用的巨大燈箱照片爲例，雖然影像內容觸及的議題繁多，但他巨大的形式語言，卻一直要到兩千年在美國匹茲堡「卡內基國際雙年展」(Carnegie International,1999/2000)＜清晨的打掃＞(Morning Clearing, Miss van) 這個作品中，才讓含有金屬內容的影像，和多年來作者一直貫用的厚重金屬燈箱外框間，有了一次更精確的藝術對話。

本章結論
「編導式影像」的當代省思與未來

本書前段研討「紀錄攝影」的結論是：由於完全客觀的紀錄影像是不可能存在，所以另一種藉由 "鏡頭光學眞實"，表述個人、私有的紀錄觀，反而成了最實用的紀錄藝術。當代攝影藝術的特質，經過本章多方、進層討論，顯現了編導式影像的「矯飾攝影」本質，其中，對「鏡像」特質的應用與其結果，事實上已非常靠近 "廣義紀錄攝影"：「任何照片都記錄了攝影家當時美感與

判斷」的定義。在此，本章試結論「編導式攝影」顯見且有形特質如下：

1. 從「觀念攝影」中的表演記錄再出發，對「現代攝影」初期將「純粹攝影」、「矯飾攝影」的二分法提出質疑；
2. 結合了「純粹攝影」、「紀錄攝影」、「形式主義攝影」、「超現實主義攝影」、「表現主義攝影」，及「觀念攝影」等多元論的影像創作觀。
3. 雖然是「安排、裝置攝影」和「舞台、戲劇攝影」的分支，但是仍有自己獨特的影像內容。
4. 在形式思維方面，經常是「新觀念藝術」的延伸；廣泛應用當代科技的新媒材來思考形式的議題。

除此之外，「編導式攝影」還有許多耐人尋味的議題如下：

一、 製作場域的理念

「編導式攝影」的製作場域可分爲：一般室內或專業攝影棚裡的搭景，以及在戶外應用現實環境爲場景。兩者雖然最後都以「鏡像」形式將編導過的成果加以記錄，但圖象創作的哲理卻截然不同。從圖象製作的角度來看，攝影者在室內搭景和畫家從空白畫布，藉由顏料、圖象構成作品的過程並無太大差異。相對的，戶外環境的操作，則較有機會涉及「鏡像」紀錄的議題，也有更大的哲理討論空間。後者以 "戶外鏡像" 爲主的編導式影像，事實上，更吻合本書一開始所提，迪拉斯·阿參德對當代攝影的觀察：攝影者結合觀察與創造於一身的特質 [102]。

二、 爲影像而裝置的創作觀

「編導式攝影家」在八〇年代最大的改變是，所佈置的場景不但越來越大，也愈完整。他們如此費心的在鏡頭前工作，其成果也不禁地要讓觀眾自問：這是否是一件 "裝置作品的紀錄照片"？事實上，無論藝術家在鏡頭前如何龐大的前置工作，都只是心中意念具體化的過程，最後的平面影像才是一切藝術思維的 "定裝照"。換句話說，一旦拍攝完成之後，所有的裝置成果便會被拆除。

藝術品的因果論述之外，倒是八〇年代的「編導式攝影家」都會充份地表現「鏡像」精密描寫和空間再現能力的特質，將現實中的立體美術品，經由拍照的再製與壓縮而成爲照片；以此明確地表述：個人藝術的想像與魅力來自照片中的幻景，而不是立體的實品。

三、 獨特的 "影像距離感"

本章第二節所論述的形形色色影像內容，其實個別的觀閱方法都不同。早期瑪格麗特·卡夢的老照片中，影像故事和文字論述是合併爲一；辛蒂·雪曼等人「自拍照式的扮裝」，則須由作者的創作自述來架構藝術性。相照之下，九〇年代「編導式攝影」的特色在於：以攝影家所安排的戲劇畫面爲起點，待觀者進入之 55

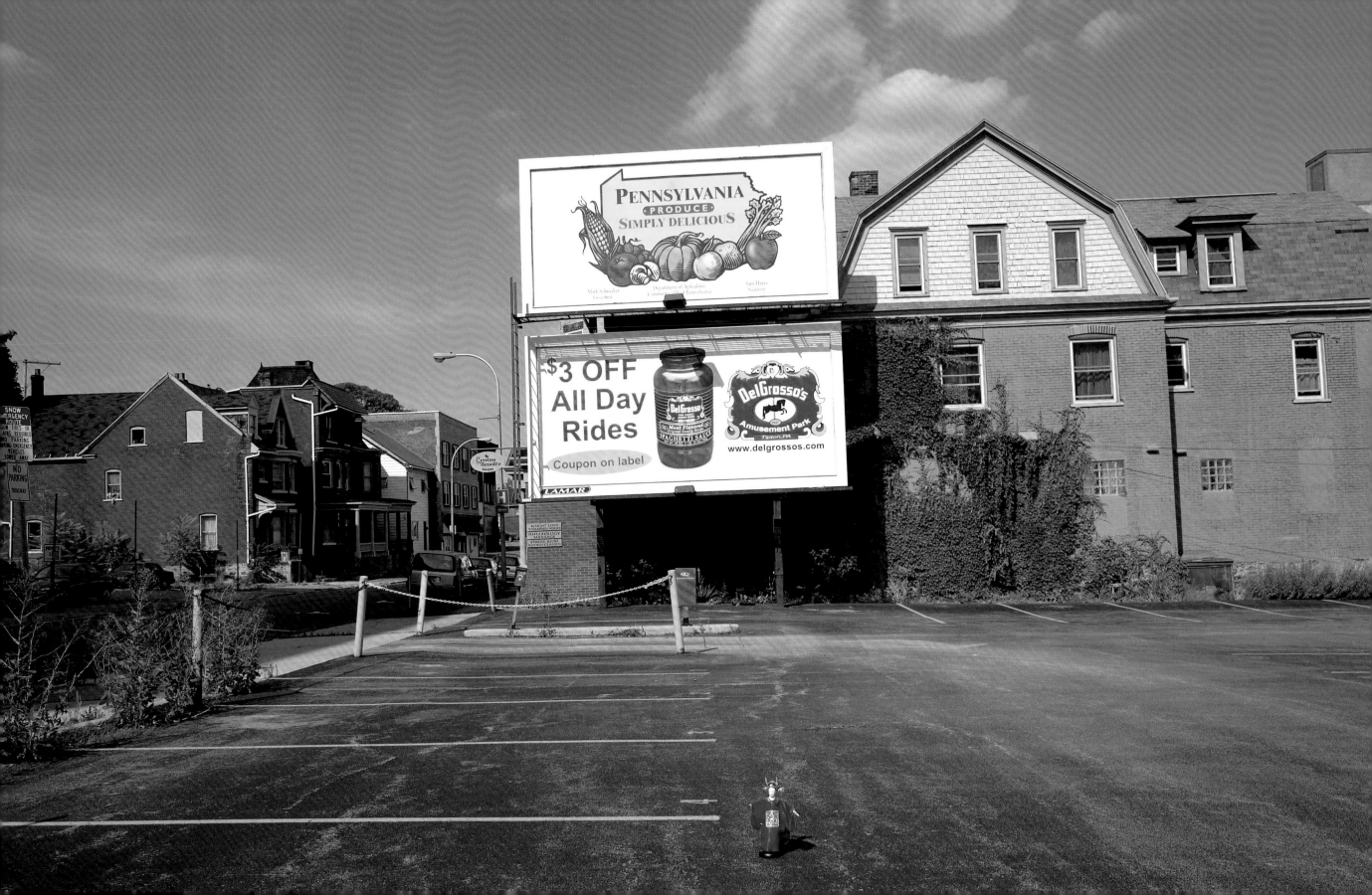

後，再自由的詮釋與延展各種故事結局。雖然「編導式攝影」的賞析是如此多樣，但如同其他藝術般，"觀賞距離"一直是構成藝術品的基礎要件。

觀賞「編導式攝影」把真人安排在真實環境中拍攝，其成像的結構不但和拍攝電影並無兩樣，結果也類似電影劇照。只是，這種劇照比較類似漫畫書中的單格圖象；猶如是一種流動影像的停格；扮演著相關劇情前、後想像的連結。有趣的是，當靜態照片刻意去模倣電影劇照形式時，本意卻往往要向觀眾明示"這不是真的紀錄"。然而，讓人更驚訝的是：「編導式攝影」如此"虛構客觀的幻像"，居然成了往後數位影像紀元的顯要特質之一。

「編導式攝影」的觀賞距離思維中，比起其他以故事性為主的內容，觀眾面對辛蒂·雪曼模倣古代名人的裝扮，或傑夫·渥多如戰爭繪畫般"似曾相識"的編導影像時，為什麼反而讓人產生"遠距感"？這些假中帶真，真中有不完全真實的影像，是否意味著：單薄的照片表面，事實上並無法承擔影像背後歷史性時刻的切割重擔？迫使這些深具歷史的編導影像，在經由"被刻意看到"之後，反而有"呈現對象"與"隱藏對象"的雙重矛盾。

四、「編導式攝影」中的神話性

針對「編導式攝影」在鏡頭前永無止境的妝扮與導演，藝評家安迪·葛恩博格（Andy Grundberg）曾樂觀的提出；過去的三十多年中，編導影像的真、假爭議，事實上是不必要的，因為無論影像外貌如何地逼真，人們仍可以分辨出它們的不同。[103] 康德在《判斷力批判》一書中認為，所謂的判斷力本身就是鑑賞力，也就是認知的能力。從哲學的角度來看神話，是一種想像的客觀化，並不純屬夢幻、迷信和假象的契合，是一種理智好奇心的產物。[104]「編導式攝影家」極盡所能地創造"光學影像神話"，其結果在某些方面也的確滿足了當代人對規格、條例、理性與科學之後的心靈冷漠。因此，編導式影像的盛行是必然之事。

從藝術史的經驗來看，攝影藝術的未來應該是：在長期虛擬和裝飾之後，觀眾會期待另一種"純粹影像"的到臨。然而，無論過去、現在或未來，攝影在藝術主流中所扮演的最佳角色，似乎就是介於寓言式的表現和真實間的對話——一種永遠的「編導式攝影」。

游本寬
《法國椅子在台灣》
（1997-1999）
系列作品之一

第八章 結論：
《台灣新郎》影像賦形的思維

本章摘要

《台灣新郎》和個人早先發表的《法國椅子在台灣》（1997-1999），都是以「觀念藝術」理念，在各個特定的環境中擺置一件特殊物象—「進口到台灣的椅子」、「出口到美國的布袋戲人偶」，拍照之後，再將照片送回"物件"的原產地展示。藉由在原來景緻前再添加物件的「編導式攝影」形式，兩個系列分別表述了異國文化對大眾及個人的相關議題。

《台灣新郎》系列，內容本質上是作者內在「心智影像」的家庭照片，是個人多年以來和美國文化互動的感觸，以及身處家人分居兩地的沉痛。影像形式上，編導式的《台灣新郎》，著重「紀錄攝影」的文化議題與內容，豐富的影像語彙，融合了「形式主義」、「表現主義」及「觀念攝影」等多元特質為一。本章經由創作的原始動機、內容特質分析、形式理念與相關技藝、藝術特質等幾個章節，細密地論述其中的藝術思維。

前 言

影像那種靜默和無可避免的客觀特質，
為狹義的藝術世界和廣大現實生活間，
找到了適切的表徵，成了表現當代文化最激進的工具。[105]

回顧個人從1881年開始公開發表作品，二十年來藝術的學習與體驗過程，大都沈醉於「鏡像」表現形式。其間即使《影像構成》（1988~2001）系列有稍多的"矯飾"動作，但實際上還是以「純粹攝影」為基礎，將單張影像延伸為多張並置結果。

「鏡像」世界裡，隨著景物訊息清晰度的加強，原本向外記錄的「世界之窗」，逐漸演展成向內的影像表現；照片開始猶如一張生命地圖，滿佈著個人生活的痕跡。1996年「台北市立美術館雙年展」中的〈家庭相簿〉燈箱裝置，以及持續進行中的《不經意的時刻》（1998~）等系列，都是以個人家庭生活為主題的作品。注視著這些大大小小的照片，與其稱之為個人生命的藝術，也許文化地圖更能含蓋好、壞、美、醜的主觀判斷，顯現個人的藝術信念。於是，

「鏡像」作為"個人文化地圖"時，它在攝影藝術中的角色為何？
是地圖的製作者意圖藉此找到現實中的位置，以持平人生交叉路口前的焦慮。

新作《台灣新郎》本質上是個人「家庭影像」系列之一，創作契機直接緣起於個人家庭的變革，完整地創作情緒則回溯十多年前的留學生時代。來自真實生活的藝術內容，逼真的「鏡像」特質，自然成為抽象心智視野的最佳選擇。創作實務過程，由於《台灣新郎》發生的地點在美國，所以無論在內容或相關藝術議題的觸引，都潛意識地旁徵博引較多當地攝影家為例。

第一節 創作動機
影像賦形前的情感實體

如同絕大部分台灣藝術相關科系畢業生一樣，外文能力都好不到那裏，二十七、八歲時，自己才懷著進修美夢，毅然扛著英語，進入英文體系國家學習攝影藝術。四、五年的學習過程中，用有限的外語在學院裏表述藝術的哲理，其中的挫敗與窘困，恐怕不是一般理、工科留學生在實驗室裡所能想像。也因此，對異域環境、文化上的情感壓抑，幾乎從出國的第一天便開始沈積。然而，校園裡宣洩的唯一出口，似乎只有拼命地在老師、生面前展示超本能的作品，才能強掩開發中國家和先進者在藝術專業上的斷層。但畢竟還是入不敷出，過載的壓力實質有增無減。低迷的精神狀態，一直到學業末期和美籍的學妹 Karen 熱戀時才稍事抒發。回國年後，雙方決定大膽的結合為一，Karen 搬到台灣和我一起生活。

結婚之後，和異國文化互動的對象從校園裡的師生轉換成"真正的外國人"。在沒有保護傘的現實世界裡，讓人更能體悟，個人生活和國家在國際間的地位關係；當台灣從外人注目的經濟角色逐漸沒落、沈寂時，在地人很難體會到它對國際家庭或出外人的影響在哪。主流大國的有形壓力和小國人民潛意識的自卑交戰，隨著年齡、視野的增長而急速累聚；人，不可能老是扮鴕鳥。

二十世紀的最後一個夏天，帶著太太及原尚、明叡兩個孩子，在國科會學術研究輔助下，全家快快樂樂地到她大學時代的母校「賓州州立大學」做訪問學人一年。學術研究的議題之外，期間既有太太長期旅住台灣的心靈歸屬問題，也有小孩教育跑道的考量，讓自己真正錯愕的是，異國文化的價值觀差異居然在此時全湧而出。原本小家庭的內部問題，逐漸提昇為異國家族的隔洋對話，南轅北轍的信念在無數的你來我往交會後，還是滴著血淚，勉強在美國設置另外一個家。從此，太太和孩子留在當地工作和上學，自己則單身回到政大教學。

新世紀起，背上就長出了鐵翅膀，經常來回於太平洋上空。

結婚近十年來，飯桌上炸醬麵vs義大利麵、紅燒獅子頭vs漢堡，還有筷子與刀叉的東西合匯，竟也變成一本蓋得花花的綠色護照。日子在異域中的不斷地快速碰觸、轉換、意圖了解和嘗試接受中，匆匆地度過。

生活，即使是在同文、同種的土地上都會有認知上差異，更何況跨國的不適應症。大量來自生活實質的經驗與情感，近年來都一一進入個人創作的核心。藝術成爲個人情感的移轉媒介。《台灣新郎》裡，大開雙手、表情木訥的人偶，無論身處花草清流、壯闊雄渾的美式風景，或歡騰喧鬧的節慶活動，觀眾與其關注它過時服飾和周遭景緻的格格不入，或許可以試著洞視出那些如同「文化風景」（cultural landscape）影像，實際上是「鏡像式表現攝影家」[106] 內在意象的投射。《台灣新郎》中的疏離是個人和異國文化互動經驗的表述；沈默的氛圍則來自身處家人分居的創痛與思念。

第二節
影像內容分析

《台灣新郎》以編導影像手法將一座台灣製造，身著中國豔紅新郎古裝的布袋戲人偶，擺置在美國賓州各個場景前拍照，表現個人身處家人分居兩國的沉痛。照片中，人偶的造形、肢體語言皆與所擺置的大自然或人工場景成強烈對比。進層的個人象徵與文化意義在藝術表現中的角色爲何？以下本節從「新郎人偶」的符號義，以及它所處的環境內涵與特質分別加以分析。

一、「新郎人偶」的符號釋義

圖象家用圖象來呈現意象，
圖象學家則研究意象所能表達的其他事物。

繪畫經由題材、形式轉變，將一個視覺系統轉換成另一個視覺系統。相照之下，「鏡像」是拍照者經由光線、鏡頭對環境的書寫；猶如留在沙上的足印般；描述著某些事物「曾在此」的遺跡。閱讀繪畫和「鏡像」中的圖象、符號有何異同？探討這個議題之前，不得不先省思「照片論述」中的符號問題。

在社會科學或傳播領域裡，論述、言說（discourse），指的是藉由具體形式，如符號系統（通常又是指語言）等，來顯示內容的方式。語言，附屬在社會架構之下，有論述事物、溝通意見、表達情感或傳播信仰等功能，以一般使用的情況來看，是傳播者和參與者呈現一種持續互動的關係。因此，論述，從語言的角度來看是一種語言和社會、文化和傳播間的互動概念。

承續上面的認知，細思照片是否是一種語言，或「照片論述」的可行性時，就常會使人卻步難行。從嚴格的意義來看，藝術圖象中的許多事物並不屬於符號學範圍，因爲，不同的圖象既要求不同的表意系統、意義配置，也要求不同的品味介入。其結果就如同羅蘭·巴特所說的，符號學之所以不能掌握藝術的關鍵在於：藝術創作並不能夠被縮減爲一個系統。加上，藝術中有衆多的

因素都無法被規格化、無法達到溝通標準。因此，符號學者達密便定論的說：「藝術符號學將會只是屬於對照性。」（黃斑雜誌，Macula，1978）。

美國實用主義哲學家佩爾斯（Charles Sanders Peirce,1839-1914）曾將符號分爲三類：「肖似性符號」（iconic sign），例如：圖表、雕像和語言中的擬聲字；有因果連帶關係的「指涉性符號」（indexical sign），例如：溫度計、風向儀和密佈的濃煙；以及從符號到釋義間有完整約定俗成的「象徵性符號」（symolic sign），例如：語言符號等。來自現實環境的「鏡像」，從佩爾斯的理念來看，就如同一般圖象，是一種「肖似性符號」，但由於它又和真實的世界有因果性，所以也是一種「指涉性符號」。即使如此，「鏡像」仍難成爲如同生活語言般的「象徵性符號」，只能是藉由各種視覺形式（形態、色彩、階調等）所構成的「直觀符號語言」。

「直觀式」的「鏡像」由於未曾經過社會的制約，精確與互動性不夠穩定。由此可知，所謂的「攝影語言」，實際上是專指影像創作過程中，個人審美經驗客觀化，以及景物與抽象概念符號化的結果。嚴格地說，這種專業語言比較像是，拍照家族用來詮釋個人意念的圖象工具。

因此，以此論點進層來分析「台灣新郎」的符號意涵，可從以下幾個方面來談：

1. 新郎人偶的符號意涵—來自台灣、陌生與新手

《台灣新郎》的人偶，借自我美國的岳母，是幾年前她到台灣遊歷時所帶回的飾品，在家裡擺置了好幾年。1999年，當個人面對家庭即將分離兩地的悲情時，心有所感，才將它轉化成影像創作的實體。相較於許多留美的學生，個人對美國文化的接觸經驗算是多的，但文化畢竟是一種與生俱來，或長時間生活的共識，接觸不一樣的文化並不代表就能接受其中的差異；如同了解酸黃瓜在漢堡中的作用，但不見得人人都會喜歡這樣子的組合：「超甜」的美式點心，也未必對得上台灣人的口味等等。有感於文化碰觸過程中，永遠都會有未知的世界，因此，一種如同「新人」般的心態便造就了「台灣新郎」的角色；如同作者的境遇一般，真人、假人都是來自台灣並身處異域。最後再將「新郎」釋義出「陌生」與「新手」的進層意涵。

2. 新郎人偶的肢體語言—無奈、隨遇而安、自由冥想的人形風箏

台灣新郎白皙的臉面，表情冷漠，好像任何外在的環境變化它都有應對的準備。特殊的影像氛圍，不像是講求背景擬真和表演者融入的現代式舞台劇，《台灣新郎》有它獨特舞台劇的誇張精神。舞台上，人偶唯一的肢體語言就是「平舉的雙手」。對此，西方肢體語言的解讀是：對正在發生的事物表示無奈。但是平舉的雙手和頂直下服的整體造形，更像是人形的風箏，意味著無論環境如何的不順，它（他）都可以隨風飄向另一個臆想的場域。

3. 新郎人偶的面向語言—排斥與妥協

背對著主環境的人偶，肢體語言上是排斥的表徵。初期，背向環境代表個人心理的強烈抗拒：無法面對突發奇來家人分離的情勢。中期，待慢慢能夠接

受家分兩地的實情之後，肢體語言軟化爲一種默認與承受。近期，隨著心態上的調整與時空的自我治療，新郎逐漸地褪卻畏懼，走出消沉；以平靜的心態，站立在新環境之前，嘗試多去了解、接受新的事物。《台灣新郎》系列影像，新郎人偶三個不同“背向環境”的層次，時序上也並沒有絕對的精確關係；錯綜交替的紛亂和當事者即時的心情有關。因此，台灣新郎有時雖然到此一遊，卻沒有融入當地的情境，而顯現出一種不妥協的美感。除此之外，經常站在照片中明亮處的人偶，也暗示了它面對環境的信心。

二、人偶所處的環境內涵與特質

《台灣新郎》影像核心是個人身處和家人分居兩國痛處的實體感受與反應。象徵個人「新郎人偶」背後的戶外景緻，不是一般的美國風景照片，而是是構成作者創作該系列契因的最原始域域—賓州。其中的自然與人文風貌，猶如文學故事中的背景，是影像故事的主角：出口到美國的「新郎」演出個人心境的場所。

在地理位置上，賓州居全美中部偏東，屬於「中大西洋區」（Mid - Atlantic），面積比台灣還大。台灣人對它的了解除了早已停產的鋼鐵大城匹茲堡之外，幾乎沒有其他任何具體的印象。賓州當然不可能代表所有美國的中產階級，但至少不會是大衆傳播中的印象再版。由於《台灣新郎》並不是報導攝影，只是在影像創作中透露出相關的文化訊息。因此，其論述的架構也不依循一般「攝影論文」（The photo-Essay）的規劃；相對地，作者以“普普文化”的觀察，加上個人即興的感觸，作爲啓動快門重要的契因。《台灣新郎》創造的過程即使如此的“藝術”，但新郎背後衆多的影像，仍有幾個顯見的方向，例如：追隨早先美國重要「紀錄攝影」大師的步影，像沃克·艾文斯等人的主題[107]；青蔥翠綠、典型的賓州自然景觀；以及一般中產階級的生活環境、民宅、店鋪等，還有更多無法細加分類的文化景緻。以下僅就人偶所處的環境意涵與特質分述如下：

1. 追隨大師步影的沉思與共舞

新郎人偶在賓州的背景與環境選擇上，某些部分是緬懷美國早先「紀錄攝影」大師的影子。意圖藉由親身體驗，再次深思這些題材的意義。例如：戶外看板，不但具有擴大告知的商業效應，和周圍環境的共存關係也是一種「地景藝術」。而雪景中，「新郎」背景所站立的“教堂戶外看板”，雖然不如攝影大師艾文斯成功地將“美夢”廣告詞和“經濟大恐慌”的現實作強烈的諷刺，但也表現了個人對宗教的廣告與行銷概念的贊嘆。其他如滿佈英文和亮麗圖案的大看板，在光影和環境造形間，則顯示出一種賓州寧靜生活之美。

除此之外，艾文斯對傳統商店外觀的長期紀錄，也是一項頗令後人羨慕的成就。透過老照片，即使是外國人也能夠體會這些店家老闆，將最新商品的廣告傳單、貼紙等，直覺地擺置在最顯眼位置，這種滿溢著真實生活脈動之美的店面設計美學。兼具雜貨店的加油站一直是在地文化的傳統特色之一，艾文斯的老照片中，除了可以看到早期加油筒精簡的「形式主義」風格之外，後頭店面外觀滿佈標籤與廣告，也不停地向觀衆述說了一個時代的美學，閱讀這些照片讓人有尋寶般的心境。現在老照片中的舊式加油筒，如今已不再有服務功

能，但在賓州少數的觀光小鎮，仍被當地人小心地保養以做爲重要地標。台灣新郎有幸經過這些地方，也在前面拍照留念，表達對普羅大衆生活觀的認同。

「露天電影院」(Drive-in)如同台灣迎神廟會的野台戲或街頭電影院。相關影像曾經出現在個私「鏡像」紀錄攝影家葛力．溫格葛蘭等人，以及「新地誌型攝影家」羅伯．亞當斯（Robert Adams）作品裏，是美國二十世紀中期通俗文化的要角之一。電影院的營運方式是：付費後，將自己的車子開進一個特殊的電影播放廣場，面對大螢幕，觀衆再透過車上調頻收音機，或車旁站立的喇叭來收聽影片中的音效。某些「露天電影院」在電影播放之前，還會有其他表演活動以吸引更多的觀衆。六○年代左右，「露天電影院」不但是年輕人幽會的重要場所，更是家人夏季聚集共享爆米花、冰棒的據點，帶給當今許多中、老年美國人美好的回憶。台灣新郎因此特別拜訪了在賓州僅存的少數者之一。

以美國國旗爲主要封面設計的「紀錄攝影」經典作品集：《美國人》(The Americans，1956)，原籍瑞士的作者羅伯．福蘭克（Robert Frank）以一個外國人旁觀的心態，在五○年代就注意到國旗普遍出現在當地日常生活的情形。事實上，溫格葛蘭六○年代的作品，也涵蓋相當分量的國旗影像，從辦公室到大街小巷、餐館等。美國在「911」大災難之後，全國上下懸掛國旗的意識高漲，即使不是節慶的日子，也可以看到一般家庭在窗戶上、車庫前、前庭院中佈置國旗，其他公共場所舉目可見的情況更不在話下。2001年九月十一日以後，美國國旗成爲該國文化景觀中最顯著的標幟。也因此，即使《台灣新郎》並沒有刻意以它爲單一主題，但系列中人偶背後出現國旗的概率仍是偏高。

近代攝影史中，以戶外人工建物，尤其是水塔爲對象者，應屬於德國的貝克夫婦。透過他們特殊的影像安排，歐洲的水塔照片系列顯露了當地特有的造形觀。108賓州一帶有五、六層樓高的戶外水塔爲數不少，造形也都未盡相同，有些甚至類似科技電影中的飛碟。特殊的水塔造形原本是一項深具地方觀光價值的地景，但它們在賓州卻只有淡藍、灰白兩色。換句話說，不讓聳立的水塔太過於醒目，也算是當地人在美學上的共識。

2. 單純、知性的戶外生活形貌紀錄

《台灣新郎》所有的影像都在戶外進行的主要原因，除了在影像藝術上，意圖表現結合 "觀察" 與 "創作" 的特質之外，在操作實務經驗中個人還警覺到：一旦人偶進到室內，那種來自生活經驗的認知馬上讓它成爲飾品；這將使「新郎」又恢復本身的玩具身分，因而在環境的拍攝選擇上，特意捨室內而就戶外。

台灣新郎在賓州見証資本主義型的文化例子是：典型中產階級最主要的全美連鎖大賣場WAL-MART，這也是以前美國民衆透過「Made in Taiwan」商標認識「台灣」的重要場合，如今聲勢已被「Made in China」所取代。WAL-MART以中低價位爲主的低質商品文化，和幾近於即用即丟的中產消費氣息，甚至從停車場中的車輛都可探知一二。

美國幅員廣闊，一般家庭的修繕工資昂貴，多少促成當地人自己動手的傳

統，而「工具舍」(tool shed)便是由此延伸的景觀特色。美國經濟富裕，實施週休二日甚早，加上拓荒精神，對當地人而言，擁有一塊自己的土地，在上面種植花木、鋪設草坪是相當悠久的傳統。尤其是退休、獨處的美國夫婦，花時間經營前後兩塊綠地的精神，絕不亞於伴隨的寵物。典型後院「工具舍」內所放置的物品，從割草機到中、大型的電動工具等，種類和數量之多令人嘆爲觀止。對於住在地小、人口擁擠的台灣人而言，即使有一塊自己的小院子，也不會想在空地上蓋一間小房舍，專門用來堆放工具之用。因此，這對「台灣新郎」來說，也是一種難以想像的生活體驗。

庭院中除了 "大人的玩具屋" 之外，「遊戲屋」(play house)則是爲小孩子專門設計的戶外建物；經常和周遭的鞦韆、滑梯及散落一地的玩具，形成美國家庭 "後院文化" 的特殊景觀。「玩具屋」的材質和大小非常地懸殊，富裕人家「遊戲屋」的精緻程度令人瞠目結舌。

資本主義的特徵之一便是貧富懸殊，賓州鄉鎮中，民房的結構幾乎只有富裕與中產兩級之分。有錢人家房子的外觀，使用全石材或磚塊堆積而成，前院花草繽紛，後院樹高蔭密。反觀絕大部分中產的上班族，夫婦兩人都必須出外工作，所以小孩大都整天託付給育嬰中心。對於中產階級的夫婦而言，貸款三十年買一棟外觀由化織材料所鋪蓋的房子，是很典型的置產方式。也因此，外車開進中產階級的社區時，類同、單調的環境規劃，不看路標猶如深入迷宮之中。類似的影像題材，早先七○年代「新地誌攝影家」討論的非常多。109

「活動房屋」(trailer)基本上是一種流動性民舍，專門提供給那些沒有經濟能力購置房屋的人們。這些外表極單調的房子，夏天也許沒有冷氣，冬天卻依照法令規定得安裝暖氣。各地政府爲了管理便利，都會劃定特別區域將「活動房屋」集中在trailer park。久而久之，有些人也將這種臨時性的棲身之處，變成終身財產。也因此，對這些窮困的居民而言，即使房舍的外觀非常簡陋，也會在僅有的狹小空間中，發揮個人創意，佈置最好的家園。

「美式足球」(soccer)對很多負笈美國的外國學生而言，也許是票價太高了，往往只能隔著電視螢幕，無緣親臨現場參觀。再加上，美式足球總會讓人主觀地認爲是人高馬大族群的特種運動；穿戴盔甲的相互衝撞，是一種現代人假運動之名所作的獸性拼鬥。但「台灣新郎」倒觀察到看足球以外的文化。例如：在球賽開始的前一個晚上，場外就會有遠來的球迷紮營。白天，即使是附近球迷的車子，也會在車旁準備了餐桌椅，藉著足球賽的日子，一家人或朋友順便享受戶外陽光和家庭聚會的樂趣。尤其當開賽，年輕人入場去觀看時，年長者坐在場外享受溫和陽光的情景，穿梭在車群和戶外的餐桌間，特殊 "美式足球文化" 的一角發人省思。很多英國「紳士」一提到美式足球就覺得是一種次級的運動。但是，美式足球的愛好者，在儀表上卻不分年齡，大家都會把看足球賽當成豐正式的一種戶外活動，從底鞋到上裝間都十分整潔，並且即使陽光很大，也少見有人會如同在海邊曬太陽般的裸露上身。

3. 色彩的文化性探究

《台灣新郎》多年的觀察內容甚至曾縮小到 "在地色彩" 議題：試探究色彩的文化性。這樣的藝術理念深受近代色彩攝影家大衛．葛文（David Graham）的影響；在亮麗的形式中顯示具有 "美國色彩" 的文化特質。例子可見於爲數不少的城市景觀，店面外觀造形、配色等賓州一帶民間色彩美學的例証。在台北，看到「台北美國學校」黃色的校車駛過大街時，個人都會爲它特殊造形留下印象。畢竟，四方的長條形車體，無法在台灣當地找到任何設計的源流。到賓州之後，才發現這樣子的造形其實是非常 "美國式"；幾乎全國中、小學都開黃色的校車。黃色校車或計程車即使如同「麥當勞」、「柯達底片」般的規格化，甚至全球性，顯露了資本主義的惡夢，但是「黃色」的過去、現在或未來都會是美國標誌性文化產物中的重要代表。也許心有所悟，所以每當經過一大片金黃色的玉米田時，自然會把兩者的關係作串連。

具有文化特質的顏色中，一種調和 "豬肝紅" 和咖啡色而成的「馬房紅」(barnred)也是令人注目的對象之一。「馬房紅」使用的場合，可見於一般小家具到戶外建物。許多稍具年代的木造房子，甚至將外觀全都漆成這個顏色。沉穩的「馬房紅」當然大不同於中國傳統的朱紅，也和加州一帶明亮、鮮豔的用色觀成強烈對比，至於它是否和早期拓荒的毅力、冒險精神有相關，則又是另一個顏色與文化研究的議題。

4. 普普攝影觀進入心智影像

早先「法國椅子」作品中的台灣景色是強烈的在地文化影像，一系列虛擬觀光客所造訪的角落，都不是絢麗的官方版本，而是深具台灣當代文化的深度觀察。「台灣新郎」站立地點的選擇考量上承續這個理念，藉由人偶所站立的景觀表現出 "個人、私有化的「鏡像」紀錄藝術"110。換句話說，從藝術操作層面來看，一旦將人偶從照片中去除之後，《台灣新郎》系列就是個人的「鏡像」紀錄觀：一種試圖從單純、知性的大衆生活中，表現出 "普普攝影觀" 精神。

因此，和「法國椅子」一般，《台灣新郎》刻意避開一般外國人對於美國的刻板印象：一些來自大衆媒體的堆砌：舊金山大橋、紐約時代廣場、華盛頓白宮、大峽谷等，即使人不到美國腦裡都很熟悉的「明信片印象」。台灣新郎在小國百姓的卑微心理下，想探究的是一般美國中產階級的生活型態爲何？難道美國少女都該長得像螢光幕上的碧眼、金髮、身材窈窕，而男生個個身材魁梧、英俊熱情嗎？於是，台灣新郎以在地的外國人身分，用心去體會與觀察這塊容身之地的異域，試圖從瞭解中爲自己心中的缺口找到一個平衡點。

第三節
形式理念與相關技藝

由於《台灣新郎》的內容是一個眞實的生活沉痛；不是旁觀，更不是想像。因此逼眞的「鏡像」，從藝術哲理來看，未嘗不是一種將內容回歸至原始

起點的最佳媒材。又由於這是一個有關於異國景域與文化衝突的心理意象，因此，影像如何能在客觀再現的理想、抽象描述及主觀詮釋之中，作出明智的藝術抉擇並非簡易之事。除此之外，個人近期的"藝術個性"比較傾向於內斂與含蓄，換句話說，使用最誇大的形式語彙，例如：顯著矯飾的黑白影像，以求得快速官能回應，對個人而言並非《台灣新郎》最佳的方式。相反地，藝術品的對話是可延後消化與反芻。有關於本系列影像形式如何有效地表述內容的議題，本節從「媒材特質」、「圖象元素設計」、「成像實務」、「論述方法」及「展現形式」等五個部分來說明。最後再描述各個相關的技藝問題。

一、 媒材特質—「形式主義」色彩觀

彩色感光材料的研究打攝影術初發明時就已開始，奈何染料的穩定性一直無法令人滿意。彩色影像一直要到二十世紀七○年代左右，「柯達彩色底片」問世後才逐漸地穩定下來。以紐約「現代美術館」為例，也是到了1976年才舉辦了該館首次的彩色攝影展。在此之前，彩色影像對攝影工作者而言是一種非分的理想，常常在現實考量下，迫不得已採用黑白材料。

哲學家傅拉瑟認為，無論是黑白或彩色的照片，都是一張和光學理論有關的「理論圖象」（image of theory）；因為照片是將現實世界的景物，經由光學理論及現象轉譯而成圖象。同時，他也認為攝影家偏愛使用黑白照片，是因為它擅長於透露照片中的意義：一種概念式的宇宙。其中，由於彩色照片比黑白影像更靠近真實景象，使其結果反而更抽象化。[1] 但是，比較黑白和彩色影像在生活實質上的經驗，由於前者在近代文化中所佔的時間較長，因此，對年紀較長的觀眾而言，黑白影像反而看起來更具有舊生活的真實記憶。《台灣新郎》沒有使用黑白影像的原因，除了不想帶給觀眾任何回憶與懷舊的第一印象之外，和個人相信，使用黑白影像表現悲情形式，是一種可"預期"結果；在攝影藝術上的"冒險性"略顯保守，這也是彩色影像成為《台灣新郎》創造元素之一的潛在考量。

個人早先彩色的《法國椅子在台灣》系列，啟喚於美國攝影家威廉·艾格斯頓（William Eggleston）不造作的"自然色彩"美學，再加上「新地誌型攝影家」直率的形式操作，讓鏡頭前的色彩得以完全溶入物象的造形之中；而不是浮現在照片上。近作《台灣新郎》以賓州大自然為背景的色彩處理，相對地以「形式主義」美學為主軸，融合「紀錄攝影」理念，著重對象中的造形、色彩、質感等視覺要素的掌握，意圖描述典型賓州的地理景觀：平直的山頂中帶有強烈的四季變化，不同於大峽谷的凹凸有秩，也非「幽勝美地」國家公園（Yosemite）的秀麗與靈氣。從「形式主義」觀點來看，《台灣新郎》的彩色觀是要"真實再現"景物本質：不是經由其他道具矯飾、刻意強化某些特定的顏色；更不是傅拉瑟哲學式的抽象。

細看《台灣新郎》的色彩操作，不同於西方七○年代某些「形式主義」彩色影像觀，例如：卡拉漢在英國愛爾蘭、衛爾斯（Wales）一帶拍攝帶有強烈地域色彩的作品，或喬治·麥諾懷芝（Joel Meyerowitz）使用 Cape Cod 牌大型觀景相機所拍攝的《Cape 光》（Cape Light）系列，表現大自然特定時辰中的色彩，例如：夕陽餘暉，或因"色溫"效應所產生的特殊色等。上述這些攝影家的典型「彩色攝影」觀都在強調："彩色照片就是要讓色彩看得到"，使其結果就是：色彩凌駕在物象外型之上；色彩也是照片上唯一的內容。

《台灣新郎》彩色影像的內容除了啟喚於大衛·葛文之外，形式表現上更靠近史班·蕭（Spean Shore）的美學。史班·蕭於七○年代以美國德州、麻州、南卡以及威士康辛州的小鎮景觀為對象，藉由溫暖的陽光為主，應用明亮、清晰的色彩，（尤其是黃色）把這些鄉鎮景觀呈現劃時空的寧靜。例如：在＜Haolden Street, North Adams, Mass. 7/13/74＞中，兩旁建物所投射下的陰影雖覆蓋了空無人煙的巷道，卻讓人沒有戰慄的恐懼。史班·蕭的彩色影像特質，不完全只是靠"素色"建物來和畫面中其他造形元素作統合，不去刻意地強調對象中的幾何造型，恐怕才是其中最重要的因素。

二、 圖象元素設計—人偶與"紅色刺點"的角色

從符號學觀點來看「鏡像」這種如同"再現式符碼"，的確精良再現被攝物外貌的優點，但其限制則是：缺少一種對現場的"指標性暗示"；換句話說，無法藉由臨場的真實眼神、姿勢、動作、言語音量等元素，來產生即時的情境互動。因此，許多媒體照片，常常會以具強烈情感或顯著肢體語言的圖象來暗示"現場符碼"。《台灣新郎》的圖象元素設計則是反向操作，以新郎人偶平舉雙手的單一肢體語法，利用"紅色刺點"視覺與心理效應來除去現場符碼的聯想，使影像中的人偶與環境直接對話，進而啟動觀者的想像空間。以下是《台灣新郎》的人偶與 "紅色刺點"的圖象元素設計的特殊意涵構思：

1. 人偶的"非現場符碼"

應用"假人"的"編導式攝影"，雖然早在七○年代已有前例，但他（她）們所選用塑膠假人，無論在服飾、肢體語言，甚至臉部表情各方面都非常豐富、寫實。可見，影像中雖然應用了假人，意圖使用非寫實的手法來描繪故事的內容，但操作實務上卻是努力地想呈現"現場符碼"的效應。相較之下，身著布袋戲古裝的東方人偶，不但和西方玩具假人在造形上是天壤之別，實質上還有更複雜的創作意涵。一來，《台灣新郎》延續"個私「鏡像」的紀錄觀"，著重這是一個由物與人所共組的世界，因而，特意將"物"設計在影像之中。二來，從圖象觀點來看，物和大自然或其他人工環境的比照效應，也強於使用真人的形式。再者，"小人偶"實際上也是小台灣和大美國在地理版圖上的關係寫照。

2. "紅色刺點"的視覺與心理效應

如果文字比較容易傳達意義；影像倒很適宜表現抽象的情感。

任何戶外「鏡像」的結果在第一層次上都展示了拍攝者"曾在此"的影像哲理。多看一眼兩腳站立在美國各個景觀之前的「台灣新郎」，雖然採用類似到此一遊的影像基模，但是正面朝著鏡頭，以及雙腳著地的肢體語言，似乎都在雙重地強調作者本人 "曾在此"的意念。

無論觀眾對新郎人偶在藝術創作意圖上了解的程度多寡，鮮豔的小紅人，都能在所處的大環境中扮演視覺的焦點，展現四兩撥千斤均衡畫面的效應。即使照片是有關於人所預期或了解的世界（Peter Tuner），但強生·伯格（John Berger）"不連續錯愕"（shock of discontinuity）的論點，和羅蘭·巴特的"照片刺點"觀，都是以觀者個人觀看的歷史為基礎，相信一般觀眾在沒有預期的前題下，都會對照片中不熟悉、不了解的部分而產生額外的注意力。因此，即使觀眾（尤其是外國人）無法辨識"新郎"的文化身份，甚至不了解它和"新人"的語義關係時，也許反而會更注意它的存在。換句話說，圖象本身對觀眾而言雖有文化上的斷層，但它和藝術家之間的認知小差距，卻也創造就了藝術品得以成形的機會。從進一層的心理效應來看，如果小紅人的確有巴特所謂的"刺點"，那必定是作者搥胸頓足之痛。

三、 成像實務—靜默的快門

「鏡像」的魅力之一來自清晰、亮麗的圖象訊息，往往讓觀者和現實生活間有"最近"的幻象距離，但卻也同時吶喊著理性、感性、現實、虛擬、客觀主觀間無止境的藝術角力。「鏡像」雖然經由各種 "拍照姿態"可以建構出林林種種的「攝影式時空」(photographic space-time)，例如：大特寫、特寫、中距、超望遠、望遠、鳥瞰、魚眼、剪影或兒童般的世界等，但這些深具特效的影像，也常在視覺新鮮感與張力之後，快速地進入知性的平寂。傳統的藝術表現中，使用最大的媒材張力以舒展內容情感的形式設計，便有一點如同上述的影像特效。只是，藝術品在渲洩情感的同時，往往也對觀眾產生煽情效應。

《台灣新郎》對個人面臨沈重家庭問題的內容，影像選擇了"直、樸"的表現形式，如：不刻意改變相機的視角、鏡頭和對象之間都維持在中、長距離，甚至連光線都不見特殊戲劇性的"色溫效果"等。可見，《台灣新郎》即使是編導式影像的創作，但按照的快門風格卻是如同「新地誌型攝影家」般的內斂與沉穩，在靜默之中表述個人內在的忐忑不安、掙扎、與無奈。

四、 論述方法—積沙成塔式的影像水滴

任何形式的論述都是經由連續的"話語"所組成，攝影藝術中的影像論述大致可分為：單張照片、蒙太奇、多張並置、系列影像，以及用多張影像搭配文字的「圖片故事」，或偏向人類學研究的"攝影論文"等。當代平面媒體應用照片實務中，常見的是單張新聞圖片及「圖片故事」。採用「單張影像」的創作者，就猶如擅長於單張繪畫的畫家般：在有限的空間內，追求如何將多樣的符號集結於中。多張形式中，「鏡像式表現攝影家」麥諾·懷特曾發展出「系列照片」的特定形式，意圖讓照片閱讀猶如連續語言般的緊密，但又不失個人的創意詮釋。事實上，無論是單張或非單張的論述形式，影像都會有意無意地"濃縮"了作者的語意，迫使照片閱讀產生某種程度的斷層。這種看似影像論述的"缺憾"，卻提供觀者主動去銜接消逝意象的機會：讓觀閱的想像與實際作品成為影像藝術的一部分。

一般用文字來組構故事時，大都會包括對象、時、地及核心事件的行為等幾大項目。「圖片故事」則是以期刊、雜誌為主要發表媒介，其中還有完整、單張、

彩色影像等被優先考量的特質。「圖片故事」爲了表現涵蓋較完整的面向，影像論述的程序經常是依循：「整體環境的概觀」、「中距離的景物關係交待」、「近距離的局部觀察」和「特殊細節的描寫」等流程。只是較多的影像，往往成爲拍攝者用來炫耀個人「鏡像」操弄的能力，對事物的完整表述並無太大的實質助益。多張照片的論述，雖然不能像日常語言的陳述般，能將既有的知識及當前的新知交融復出，但任何故事所建構出的世界，都涵括了陳述者的意識和價值觀；即使是以影像爲主的「圖片故事」也是如此。因此，從這個角度來看，觀眾甚至不用去辨思影像內容的虛擬或眞實，講述者所使用的方法都會露出個人思想的本質。

來自生活的「鏡像」，除去其中的圖象美學之後，所剩就是現實世界的訊息。《台灣新郎》系列和個人之前的幾個大系列影像，都使用非常大量的圖象來表述個人意象。特殊的 "量化" 論述形式，美學上是啓喚自「普普藝術」量化蒐集的藝術觀。 112

來自現實環境的大量「鏡像」，哲理方面，一來碰觸了資訊在當代生活的重要性議題：二來也暗示，帶科技感的攝影比起其他傳統藝術，似乎更須要有顯著的影像風格，才得以不斷地向觀者 "遊說" 它的藝術性。深究個人這種 "量化" 的影像風格，不在於模仿「圖片故事」或「攝影論文」的論述形式，意圖使用更多滿佈訊息的「單張照片」，從更多的層面來將故事說得更清楚、更完整。相反地，《台灣新郎》的論述方式是：試圖在各個的單張影像中儘量都只訴說一個精要意念：大不同於試圖將繁複的思緒全塞進單一畫面的結構。然後，再將這些如同 "影像單字" 的照片，似細沙般的積澱過程，緩慢地築構出影像內容中的傷感意象。

《台灣新郎》眾多影像如沙粒般，延展出冗長的論述，
事實上也是「台灣新郎」長期身處文化孤單的眞情寫照。

五、 展現形式—高畫質大照片的影像哲理

精緻的小畫面，可見於最早的「達蓋爾攝影術」。隨著科技進步、器材的改善，攝影工業不只是繼續提供更佳的底片畫質，影像放大的技藝更是突飛猛進。如同牆面般的大照片並不單純是硬體方面的成就，美學上，精密、亮麗大圖象所領引的新思維更是當代藝術的焦點。近代攝影藝術中，對巨大照片形式的探討，除可見於九〇年代「新觀念攝影家」之外113，還有以下相關的例子。

美國近代攝影家尼克拉·尼克森（Nichlas Nixon）如同早期愛德華·威斯頓，都以「形式主義」極致材質的觀點，將8×10的大底片只做一比一的直接印樣。這方面，《台灣新郎》、《眞假之間》與《法國椅子在台灣》，則是盡可能的將底片放得巨大的照片，原因是：大照片在作爲眞實紀錄以及喚起逼眞感的同時，也可是藝術幻想的源頭。攝影家馬文·亥弗門（Marvin Heiferman）在《眞正的大照片》（The Real Big Picture, 1986）的個展中曾提到：「影像如果只是要記載視訊，小照片就可以做得極好」。114 站立在大照片前，那種猶如置身於景物前的官能快感，的確相異於躲在相機之後小觀景窗中的 "臆像"。但是，大照片更重要的美學議題是：本身是否還能引觸觀眾，進一步的感受到拍攝現場

的情境與氛圍。這個藝術理想相似於「即興快拍」的影像哲理：一種 "作者在場，又缺席"：猶如 "曾在此，亦眞空、透明" 的矛盾特質。

個人對大照片美學的孕育，早期在《眞假之間》動物系列時，也許會刻意將小昆蟲影像放大，以造成 "更假" 的視覺幻象或衝擊，到了後期，則極少意圖藉等身大的照片來達到主體逼眞與臨場感；反而是進層探究：大照片中如何彰顯繁複圖象元素中的 "原始小配飾"，以達到羅蘭·巴特所謂的 "刺點" 效應。因此，大恐龍照片（180×270公分）除碰觸了 "小刺點，大心痛" 的圖象創作與文化議題之外，那種幾乎可走進的大畫面，讓觀眾在眞假之間來回踱步的心情，更類似於一種超現實圖象。

近作《台灣新郎》中大照片的形式理念比較靠近羅森·伯格「大影像改變了傳統世界之窗想像」的觀點。換句話說，大照片，改變了傳統攝影藝術透過 "濃縮的小世界"，去回憶、比對眞實世界的原貌。身歷其境的大照片在消滅觀者和現實想像的路徑上，那種直接進入景場（或影像舞台）的幻覺，讓虛擬和眞實間產生最大藝術拉距。《台灣新郎》系列中，放大的美國 "文化風景" 照片，除了提供讓觀眾和現實生活的藝術對話之外，形式實質效益上，也彰顯生活中爲肉眼或心理所疏忽的細節，例如：車輪的痕跡；一些讓照片更能充滿 "人氣" 的元素。這種在畫面中不見人影卻有人活動遺跡的表現手法，非常類似於「新地誌型攝影家」的形式操作115。除此之外，大照片形式也更突顯、表徵大背景小人物、大國小民的雙重語彙。

六、 影像賦形的相關技藝

爲了表現「鏡像」在照片上的極致，《台灣新郎》在相機的選擇方面，以能夠提供最大底片的相機爲優先考量。由於這是一個在國外的拍攝計劃，大型的專業觀景相機顯得比較不實際。因此，富士6×9的專業相機，便發揮了既能提供較大底片，又有高度機動性的操作優質。加上該相機所拍得的2：3黃金比例影像，也是一種最常見的照片形式，其結果和影像內容的 "普普概念" 非常契合。

《台灣新郎》的單張影像，大都採取 "超焦距"（Hyperfocal distance）成像法：照片中，從最近景物到無限遠的物象都在焦距範圍內；照片上的景物無論大小各個清晰可見，提供觀眾一種超越肉眼的 "鏡像" 觀看經驗。《台灣新郎》絕對景深的影像美學頗受於歷代「形式主義」、「表現主義」，甚至「新觀念攝影家」的作品。爲了讓照片中有較低的反差、更豐富的階調層次，以及色彩能更趨近眞實，本系列影像採用彩色再現力極佳感光指數100的富士120 REAL 負片。

《台灣新郎》展場中某些照片放大的倍率非常的高，約在100×150公分以上。製作上爲了不讓照片的四個邊角產生「影像圈」失焦的效應，因此在放大時，除升級使用一般4×5大底片專用的135鏡頭之外，還得搭配高功率的放大機和商業用的大型彩色沖片機來完成。

第四節
藝術特質總論

一、 強調 "戶外鏡像" 的社會角色

「編導式攝影」在西方已盛行二十多年，同樣的創作概念雖然早在九〇年代初，也曾有攝影家在台發表過，但是作品大多以擬塑模型爲主並在攝影棚內拍攝完成，其結果和本書所討論的戶外式「編導式攝影」重點不同。接著，當電腦繪圖和數位影像開始在全球盛行時，台灣的編導式影像實質地轉向 "數位蒙太奇" 概念：在單一畫面上做更自由的影像拼貼。這種類似 "數位繪畫" 的照片外貌，即使應用了「鏡像」元素，但已不見拍照的魅力，也未見創作者、環境對象、相機三者間的共同對話—影像創作再次被關入密閉的私人空間內。

台灣的地理位置使其文化一直處於激烈變動的命運，作爲其中 "生活藝術家" 的職責，與其躲在暗室裏做個人感性、幻象式的揮灑，站到戶外，親身去觀察、體驗環境，恐怕更有實質的入世貢獻。《台灣新郎》極盡「鏡像」特質，表現個人拍照藝術中的文化觀念力，同時也在原始景物中外添元素時，呈現冒險、新鮮的圖象意圖。當今台灣的攝影藝術環境裡，單純的「紀錄攝影家」幾乎已不復存，拍像的愛好者唯一生存的管道就是進入媒體工作，迫使絕大部分的紀錄照片都呈現爲媒體而生產的特殊樣貌。另一方面，來自美術背景的影像創作者，對於「鏡像」的認知及操作經驗有限，所以，照片在美術作品中的運用實況，也侷限於隨手可及、快速圖象的層次。現有環境之下，以戶外拍照爲主的編導影像《台灣新郎》，雖然拍攝地點遠在美國賓州，但其結果仍可以爲台灣及國外的攝影藝術發展提供一個參考的路徑。

二、 融合紀錄、表現與形式影像特質的「編導式攝影」

讓照片中擬眞的影像和現實環境作即時比照，是個人近年來在攝影藝術中探究的重要議題之一。換句話說，把當下的照片保存起來，讓它將來成爲歷史檔案，一直都不是個人拍照的重要原因。《眞假之間》、《法國椅子在台灣》、《台灣房子》、《台灣新郎》這些影像，如果有類似傳統「紀錄攝影」的 "社會教化" 作用，那麼它們所使用的方法也是非常的藝術。

「表現式攝影家」偏重人化的內容不但和追求客觀、公正的「紀錄攝影」截然不同，形式方面也應用最委婉的論述方式，企圖展演最大幻象的可能、呈現繁複地意象與情感。《台灣新郎》藝術活動本身是「表現攝影」的精神實體，只是在形式操作方面，採用「形式主義」的媒材精神，盡量地展現當代攝影科技的最佳成就。回顧攝影史中，絕大部分的「心智影像」大都以黑白成像，再藉由 "拍照姿勢" 改變被拍攝者與物象之間的關係，讓原來物象在照片上呈現異樣，進而得以進入冥想的空間。116 少數的「表現式攝影家」即使應用了彩色影像，但也止於結合低彩度和低明度的效應，讓照片產生粗化、渾濁悲傷感的層次。相較前述這些表現式的影像，同樣是對悲傷與低靡意象的形式轉化，《台灣新郎》明亮的彩色影像在其中就顯得較不尋常。

三、"非機械式"的影像複製觀

從非常極端的定義來看「重複」，是指一種不求新的現象；但是，它在記憶、懷舊的認知中，卻帶有肯定的意涵，重複的視覺形式甚至可以引起時間轉換的效應。攝影和電影，在傳統藝術的限量和機械複製流行間，大大地改變了人們對藝術的價值和認定：複製乃是現代精神所在。（班雅明，1936）複製程序的哲學意涵是指：現在社會裏的事物，除了其所屬社會環境中的社會符號之外，並沒有所謂的本質。換句話說，它們不再被製造，而是立即複製。[117] 經由印刷品欣賞一件「複製藝術品」，尤其是大型雕塑、建築，比起面對實物要容易得多，但一般都把這種現象歸咎於人對藝術感受力的衰退。事實上，經由複製技法直接或間接訓練，人們對巨大作品的感受力已有了改變，不再將它們視為個人創造的私有物；而是強大的集體產物，必須先行縮小才能消化與吸收。總而言之，機械性複製是縮簡化的科技，使人們在某種程度內能夠掌握作品，否則龐大的作品也將會成為無用武之地。[118]

七○年代，美國街頭攝影家李‧佛瑞蘭德充份發揮小相機特質，輕鬆、自由地表現鏡頭和對象間的關係，讓任何物象在他的照片中都維持相同的圖象風格。觀看佛瑞蘭德十張和一百張照片之間幾乎沒有差異；它們雖然景物都不同，但閱讀精神上卻覺得張張都如同「複製品」一般。後現代藝術部分的顯像之一是，以角色取代身分、以刻板印象取代個人形象，以及以重複取代獨特性。[119]《台灣新郎》和《法國椅子在台灣》這個兩個系列，都重複使用著單一的人偶、椅子在不同的照片之中，以「新郎」為例，人偶在畫面中的位置雖會因構圖考量而有些許的改變，但基本上都維持著兩手平舉、面無表情正視著鏡頭。人偶的肢體語言除了在前節所敘述的特殊符號意義之外，它是一個"不變"的實體。

形式上，《台灣新郎》和《法國椅子》都"輕微地"碰觸了後現代藝術的理念；無論環境如何地更變，主題本身都一樣；以重複取代不斷地變裝。但這兩系列影像，本質上更是意圖延伸佛瑞蘭德"複製品"的影像風格；在藝術行為中，扮演"說了又說"的特質。除此之外，「新郎」和「椅子」更企圖在相當數量的重複呈現之後，可以讓觀眾潛意識地將它們從照片實體中給"剔除"！果真如此，這種"非機械式複製"的形式，對高度複製性的攝影藝術而言，其當下的科技藝術意義便十分重大。

四、"數位藝術複製品"的當代新義

「照片是光在感光材料上所產生的持續圖象」，[120] 因此，隨著科技的演變，攝影藝術當中所謂的"感光材料"便有了多元性發展的特質。傳統感光材料工業的終極目標是追求：如何以細緻的粒子結構完美再現底片中的細節，以及如何降低期間的反差，以呈現更豐富的階調。奈何，即使經過一個半世紀的努力，相片和原始底片間的落差卻一直存在。過去十年中，拜數位科技之福，加上印刷的精進，當代攝影家已能將印刷品視為傳統暗房的替代場所；將底片透過精密的流程控制，不但能完美地呈現原件樣貌，其結果更勝於傳統感光材料的限制。重大的數位革命，使得以往如同視覺資訊的"印刷複製品"，已變成獨立的"數位複製藝術品"；非單一的藝術照片開始由印刷廠來生產。

個人有鑑於上述數位印刷術在當代的優勢，於是將《真假之間》及《台灣新郎》兩系列影像，從實質觀看藝術照片的經驗，將印刷品設計成較大開本形式（25×38公分）；讓面對"數位影像複製品"猶如在展場中觀看"真實的照片"般；藉此也再創造另一種虛擬的藝術展示空間。

五、 標題文字的「觀念藝術」性

後現代攝影藝術中，許許多多結合影像、文字為一體的作品，多少對個人影像創作有所啟示，只是，呈現時並非直接地套用既有的形式，將文字和圖象融接、合併在同一空間內。「椅子」和「新郎」系列，選擇特殊物件是藝術思維中的重要部分之一：「由法國進口到台灣的椅子」、「外銷到美國的人偶」，兩者實質上雖都是橫跨文化、時空的產物，但唯有在藝術家給予正身、公開展演之後，它們才得以去除商品的身分，進而成為藝術品。這個轉化的藝術操作，人偶、椅子都選用了標題文字：《台灣新郎》與《法國椅子在台灣》。

藉由文字引導觀眾閱讀影像，原本就是攝影藝術中重要方式之一。「台灣」一詞，在個人近期作品中雖然都被顯著地標示於標題中，例如：《台灣房子》、《台灣新郎》等。但是，當這些台灣系列出現在外國展場時，並無刻意彰顯個人愛國情操；讓台灣在當今的國際逆勢中，對外實施另一種藝術外交。相反地，明確地表述創作的原始場域及出處，讓藝術的閱讀可以從一個明晰的入口進入，再走向更寬廣的想像，才是個人藝術理念的本質。

六、 以物為中心的全球化議題

從人文的觀點而言，創作的範圍有感官所及的自然領域，和需要智能介入的文化領域。康德認為，藝術的任務不是要完整地傳達或凸顯一個很好的觀念；而是潛意識地創造出一件對全人類具意義的新穎作品。[121] 從圖象的結構特質來看，「鏡像」是現實中公共空間和攝影者私人空間的一種權宜結果。照片上，雖然壓縮了公共和私人關係，表現了拍攝者和對象之間的有形距離，但其結果更如同「表現式攝影家」般，論述著無形的精神空間。表面上「背向」大背景的「台灣新郎」，和美國當地的環境、文化是相隔千里，但是，兩腳踏在土地上的動作中，還是表現它（他）面對問題的毅力和決心；將會以更大的精神空間退除畏懼逐漸走出消沈，用睿智與活力再創新生命。

中央研究院院士李遠哲博士，在某次有關於「自然科學與人文社會科學」的訪問中談到，世界全球化過程中，我們雖住在台北，但生活的舞台卻是全球。所以，尊重其他族群的文化是很重要的事。[122] 回顧個人年輕時，忙於吸收西方研究的成果，忘了、也不知道如何看自己的文化背景。回國十多年來，雖然努力地試將西方的攝影觀點轉譯成東方信念，只是，傳統的本位主義不是讓自己顯得內斂保守，就是捉襟見肘。年紀稍長之後，慶幸稍能將照片化為思考工具，作品中多少也呈現一點破碎的思維。《台灣新郎》雖然是個人家庭影像系列中的"黑暗面"，但經由這個系列的製作，個人得以重新面對西方主流文化衝擊的抗拒與恐懼；從生活中真正的去體驗異國文化本質，重新塑造自我的認同。"出遊、落單的新郎"何嘗不是塞翁失馬，柳暗花明又一村。

不瞭解自己文化的人如何談國際路線？粗率的擁抱全球主義，或隨口而出的「混合體」（hybridity），對他們而言也似乎言之過早了。

來自日常生活背景的「新郎」與「椅子」影像，除顯示攝影者對主、客體環境觀察的文化訊息之外，也流露出個人細膩的情感。藝術感傷之後，影像也有它自身詼諧與陶侃之處。早先的法國椅子，照片裡的主角猶如真的觀光客般，四平八穩、端正的站在照相機之前拍照，嚴肅認真的態度讓人想起六○年代華人觀念藝術家 Tseng Kwong Chi 理個小平頭、帶著墨鏡、身著毛澤東裝，臉上毫無表情的站在舊金山大橋、休斯頓太空中心、阿拉斯加等各個觀光景點前拍照留念的作品。由於"四隻腳"的椅子和 "兩隻腳"的人偶，在形體上都具有行走的暗示，因此，串連它們眾多的旅遊照片之後，便創造了"物行天下"的神話。

本章結論

承先啟後的「新觀念攝影」之旅

藝術作為反省與映照工具時，藝術家往往在深入環境場域之後，反映困境、提出質疑、抒發感受，或經由素材的詮釋尋求解答。對個人而言，藝術創作不是消極的形式演變、材質轉化或物件的製造，相對地，其中有太多的因素必須回歸到生活或生命的本質，去印證個人的行為、心理與社會的互動。因此，藝術創作是潛在地持續觀照：是一種流動的狀態。創作除了需要無以計數的發明、調整和實驗之外，嚴謹的創造還得把作品放在歷史脈絡裡才具有真義。可見，創作者努力地在相關資訊、前人作品中的"藝術閱讀"，事實上是在找尋自己的位置。個人的作品微薄，不足以放置在台灣攝影史中加以評估，但是從 1981 年開始公開展示作品至今，轉眼之間已過二十個年頭。換句話說，把近作《台灣新郎》放在自己的創作史上來評估，應該自有厘頭。以下本章將從：「多元並進的創作脈絡」，以及「不刻意定位的《台灣新郎》」兩大方向加以總結。

一、 多元並進的創作脈絡

《影像構成》（1987-1990）

回顧個人創作歷程，《影像構成》算是第一個比較成熟的系列，將多幅的單張影像，透過內容、符號象徵、圖象造形等多方考量，以並置手法組成一幅幅巨大的攝影作品。其中，還包括裝置影像<無止盡>(I)[123]，以及探討構成照片實體底、實光線的「觀念藝術」作品：<十九幅光的作品>。雖然《影像構成》絢麗的外貌，往往讓人忽視它椅狀、非單一、立體裝置的影像形式，以及小部分的概念式內容，已是個人「觀念攝影」的初期代表。只是，個人當時卻較專注於影像創作者的身分，因此，即使意識、潛意識中已有「觀念藝術」，卻從未深入地探究其相關的理論。只記得，當時最心儀的藝術家是杜象。

往後，個人雖不再持續《影像構成》多張影像並置的創作，轉向類似單張的「紀錄攝影」，但潛意識的「杜象精神」，仍不斷地影響自己"理性挑戰"傳統「紀錄攝影」的內容，並在圖象結構方面，實質應用了「觀念攝影」標誌性影像訊息的特質。更重要的是，在任何適當的機體都會展現"非傳統"的照片形式。以下是《影像構成》之後個人影像藝術進層發展的簡述。

《真假之間》(1986 ～)

《真假之間》潛意識地以「觀念攝影」精神，不從傳統「紀錄攝影」的既定內容出發，反而在日常環境中挑選特定的對象，從小地方呈現台灣大環境的特殊性。期間，不但培育了個人"普普紀錄攝影觀"，也累積了影像藝術的素養。例如：1998年《你說‧我聽》在「台北市立美術館」的展場中，作品＜真假之間，二號＞以二十五張大小懸殊（六英吋小印樣到七十英吋大照片）的影像，在300×1500公分的大牆上，以自由拼組方式構成。藉由照片大小的差異，引導出一種繁複的靠近與後退觀看經驗，以此意涵拍照時，為了尋得適當視點所作的多方位移。＜真假之間，二號＞展現形式似乎回應了個人早期《影像構成》的複合影像，不同的是：豐沛的照片質感與繪畫性已不再見，而將不修邊幅的照片粗曠、直接黏在白牆上，以對映"非精緻型"的在地影像內容。

接著，《你說‧我聽》1998年底，移至法國的「畢松現代藝術中心」做延續性的交換展出時，作者進一步在白牆上設計了一個20×30×10公分的凹洞，將《真假之間》系列影像經由幻燈機的投射，造成一個比該洞稍大尺寸的影像，意圖讓"滿溢的投影現象"表現當下台灣對環境各種不適狀況的掙扎。最後，1999年在《入→ZOO》展中，三大幅180×270公分的恐龍影像，無論是透過馬路邊的大櫥窗，或者是站在藝廊裡，都早已不再是單純的「紀錄攝影」或照片。

《真假之間》從1994年在台北展出至今，前後已發展了動物、肖像和永續寶島等幾個專題。2000年，個人更將其中動物與肖像兩系列影像集結成一本打開長達18公尺的專輯：《真假之間》--閱讀台灣系列之一。特殊的成像形式上，算是具體回應了六〇年代「觀念藝術家」w艾迪‧羅斯卡「書本形式」的理念[124]。但是，《真假之間》更能掌握當代印刷科技的優勢，應用量產的結果，重新定義、詮釋早先由藝術家親手、小量製造的「藝術家書本」（Artists' Books）[125]。

《真假之間》展場裝置
(2001,交大藝文中心)

《法國椅子在台灣》(1997 ～ 99)

接著，《法國椅子在台灣》將鏡頭後退、拉寬，意圖穿透對象中的椅背，看到一個更大、自己未曾注目過的成長環境。這個系列影像本質上是個人"閱讀台灣系列"之二，從影像完成至今，雖已在國內、外多次發表，但每次都會應主題、場地特色，使用不同的形式去探討更多的子題。例如：首次發表於法國《你說‧我聽》時，是經由單一幻燈機所投射出的流動影像。隔年五月在台北「伊通公園」個展中，則再以多機的影像裝置和十大張的照片呈現。2001年後，大照片和小明信片的版本，開始受邀赴美參加跨國性聯展《尋找未來的樂園》，前後在紐約州水牛城的CEPA藝廊和喬治亞州亞特蘭大「當代藝術中心」展出，2002年並在賓州費城的「彭畫廊」辦了個展。

《台灣房子》柏林展場裝置
(2000,Forderkoje)

《台灣房子》(1994 ～)

時序上，《台灣房子》的創作和《真假之間》同時，藝術理念上也類似個人前兩組的"閱讀台灣系列"，以台灣當下的民間建物為對象，包括鄉鎮間的民舍、商家、廟宇，以及小部分公共藝術。透過鏡頭去認識這塊土地，從經濟、文化變遷中所發展出的民間美學。仍在持續進行中的《台灣房子》，前段的內容都集中在外觀，後段則將進入一般人的室內陳設。《台灣房子》2000年夏天，首展於德國柏林的Forderkoje藝廊。這間坐落於德國當代藝術家Ralf Schmitt住宅裡，由儲藏室改裝而成的藝術替代空間只有一般浴室一半大。由於現實中房舍的外貌也類似人類的"著裝"：也是一種文化顯現。於是，《台灣房子》以人可以"走進的衣櫥"（walking in clothes closet）空間創意，將房舍影像轉印在衣物之上。展場裡，觀眾在一長排影像襯衫中，或抽取、或閱讀"柔軟的文化檔案"。《台灣房子》系列在柏林展期間還進行了另一個「行動藝術」，將房舍的外觀影像，轉進另一個文化內層。過程是：在開展的前、後幾天，提著這些襯衫，拜訪了十多位當地居民，首先請他們從中挑選最喜歡影像穿著，然後將其餘者折疊整齊後置入被攝者的個人衣櫃裡，並和《台灣房子》的"新座落處"拍照留念。該活動最早是經由朋友的介紹來進行，接著，展場中更吸引了藝術史學家、醫生、工業設計師，畫家等觀眾主動參與。在《台灣房子》的紀錄照片裡，儲存空間從豪華的現代衣櫥、傳統衣櫃、旅行箱，甚至到簡易的替代紙箱等，台灣房子、柏林人、人對衣物儲存的創意，以及現場的居住環境等元素，都以文化議題為內容，建構了另一件「觀念藝術」作品。

《不經意的時刻》(1999 ～)

當拍照的身體、心態不斷從單一對象及環境中後退時，《不經意的時刻》和《台灣新郎》則是將鏡頭更拉離台灣本島，到一個截然不同的國度去創作。這兩系列創作的契因都和個人面臨或身處和妻、兒隔洋分居的痛處有關。前者以「家庭照像簿」的概念，主題環繞在家人的日常活動，以「即興快拍」方式表現，雖大不同後者《台灣新郎》以編導形式象徵式的呈現，但在表述個人的境遇方面，實質上有其相輔相乘效應。

二、不刻意定位的《台灣新郎》

《台灣新郎》藉由身著傳統鮮紅新郎服的台灣人偶，遠渡重洋到另一個「家」——美國賓州，在大眾文化中穿梭、演繹自己的個私「鏡像」，其中，除了是個人情感的傷痛書寫之外，更企圖在豐富的情感抒發之外，展現個人對藝術創作理念更深層的探索。「台灣新郎」的「影像內容」，不僅不是無病呻吟或是風花雪月的讚頌，而是讓傷痛的實體在普普攝影觀中尋找出口。「形式理念」方面，更不迎合黑白的記錄風潮，而以「形式主義」色彩觀，藉由人偶與紅色刺點的圖象元素設計、靜默的快門成像、積沙成塔式的影像論述方法、以及大照片、超焦距的展示形式等，來展現影像內容。同時，「台灣新郎」強調"戶外鏡像"的社會角色，融合紀錄、表現與形式影像特質的「編導式攝影」，「非機械式」的影像複製觀，"數位藝術複製品"的概念應用、標題文字的「觀念藝術」性、及以物為中心的全球化議題等藝術特質，都是「新觀念攝影」的藝術議題衍生與沉思。

總括個人近期的影像創作系列：從《影像構成》、《真假之間》、《家庭照相簿》、《台灣房子》、《不經意的時刻》、《法國椅子在台灣》到《台灣新郎》，期間無論是影像內容或表現形式，都實質地讓「形式主義」、「表現主義」和「觀念藝術」三者自由地融合、交疊。這種現象，已是當代「新觀念藝術家」的樣貌，只是個人從未刻意地去定位罷了。

但對攝影家而言，站在異域拍照就是另外一種影像創作的挑戰；考驗個人在面對不同文化領域時，是否也能有《人類一家》攝影展中的照片精神[126]，將心比心的去發酵人類共同的情感；體驗、賞析外國人的文化創造力，進而透過拍照專業，將文化的訊息轉成照片。此時，攝影家是實質的文化觀察者，不是在畫面裡組織異國情趣的"旅遊圖象家"。出國拍照、創作，從「紀錄攝影」的實體來看，對人的本質無形的考驗，遠勝於旅途勞累、言語困難等有形問題。《台灣新郎》雖然以編導影像的形貌，呈現「表現式攝影」的內容，但在創作實體上是承續了個人之前諸多系列影像的藝術素養，開展「新觀念攝影」之旅，並從「鏡像」觀察與圖象創造的實驗中，印証歌德所言：

「沒有其他比藝術更可靠的方法可以用來逃避這個世界，
但要與世界聯繫時，也沒有什麼方法比透過藝術更可靠。」[127]

註解

＜導論＞

1. 游本寬，＜「美術攝影」試論＞，1997，中華攝影教育學會，「攝影與藝術專題學術研討會」（台北）

2. 華特・班傑明，＜攝影小史＞，《迎向靈光消逝的年代》，p.20

3. 同上，p.32

4. Hoy, Anne H. *Fabrications, Stage, Altered, and Appropriated photographs*, （N.Y.: Abbevill Press, 1987）.p.6

＜第一章＞

5. Bayer, Jonathan. *Reading Photographs: Understanding the Aesthetics of Photography*, （N. Y.: Pantheon Books.1997）.p.6

6. Newhall, Beaumont. edited , *Photography : Essays and Images; illustrated readings in the history of photography*, (1986).p.187.p.9-14

7. Shore, Stephen. *The Nature of Photographs*, Baltimore and London: The Johns Hopkins Press（1998）.

8. 同註 5.p.77

9. panofsky, Erwin，李元春譯，《造形藝術的意義》，1996. p.12

10. Calotype 希臘文中是漂亮圖片的意思

11. Arnheim, Rudolf，郭小平、翟燦譯。《藝術心理新論》，台北：台灣商務，1974.p.162

12. 1999 年，紐約「現代美術館」《凝視照片》（Looking at Photographs）展覽導文，該展以125幅涵蓋十九世紀中期到二十世紀七〇初館藏的攝影作品組成。

13. *American Photography : A century of Images*. PBS Home Video. Produced by KTCA ST. Paul/ Minneapolis.1999

14. Green, Jonathan（1987）. *American Photography, A Critical History 1945 to the Present*, （N.Y.: Harry N. Abrams, inc, 1987）. p.117

15. 同註 5.p.78

16. Clarke, Graham. *The Photograph*, （Oxford, N.Y. Oxford University Press, 1997）. p.20

17. 呂清夫，＜攝影與現代美術＞, 1984

18. 《藝術的語言》1990 p.305，《藝術解讀》，p.336

19. 同註 9.p.12-26

20. 《社會轉變與文化創造》

21. Journal of Aesthetics and Art Criticism ,Summer 1980

22. 貝爾（Bill Mitchell）麻省理工學院建築系主任，從六〇年代就開始討論「數位建築是什麼？」

23. Joshua C. Taylor, *Learning to Look, A Handbook for the Visual Arts*, （The University of Chicago Press, 1981）. p.139

24. *How We Understand Art*, 1989

25. 同註 23.p.51

26. 同註 23.p.80

＜第二章＞

27. Jeanne Slegel 著，林淑琴譯，《藝聞錄：六〇和七〇年代藝術對話》，遠流，1996.p.34

28. *Vision of Modernity*, 1998, London

29. 「前衛」這個形容詞首先出現於十九世紀前半期的法國，先是所指一群追求藝術革新，並經常帶自由政治理念的獨立藝術家。由於前衛藝術家所抱持的"先鋒"實驗態度，在二十世紀初不但因反抗通俗文化而成 藝術的革新者，同時也在反對中產階級的態度上扮演社會學的批判者，最後幾乎和整個社會脫節自置於主流之外。

30. 張心龍譯，《前衛藝術的轉型》，遠流，1996.p.19

31. Newhall, Beaumont, *The History of Photography*,（London: Secker and Warburg 1982）, p.167

32. Newhall, Beaumont. edited , *Photography : Essays and Images; illustrated readings in the history of photography*,1986. p.187

33. Atkins, Robert,黃麗絹譯，黃麗絹譯，《藝術開講》，藝術家，1996.p.262

34. 同上，p.66

35. 線性是素描、觸覺及造形的線條運作，目的在隔離物與物或物與景的關係。繪畫性則是純然視覺性，意在聯結各分散的元素。例如：巴洛克藝術中的「繪畫性」便不以物象的界限、輪廓爲圖像形式，而是讓畫面中形體和輪廓融結爲一。

36. 《藝術史的原則》

＜第三章＞

37. "The interior drama is the meaning of the exterior event." 1945

38. 黃麗絹譯，《抽象藝術》，遠流，1999.pp.2-3

39. 1974,Clitford S. Ackley, 在波士頓所策劃的一個展覽和出版型錄所使用的名稱。

40. *Mirrors, Messages and Manifestation*,(N.Y.1969).p.41 。

41. Daniel Wolf,"The Inner Vision",*The Art of Photography*,(Yale University Press,1989).p.339

42. Greenberg, Andy and Gauss, Kathleen McCarthy. *Art and Photography, Interaction Since 1946*, Museum of Art, Fort Lauderdale, Los Angeles Country Museum of Art, （N.Y.: Abbeville Press,1987）. p.24

43. 前紐約現代美術館攝影部負責人。

44. *Dialogue with Photography*, (Paul Hill & Thomas Cooper,Cornerhous Publications, 1994).pp.262-290

45. *Memorable Eance*,1989, Princeton University.

46. 懷特執教於麻省理工學院時，秉持如何能經由攝影啓喚未來的科學家、工程師、和社會學家，從原有的專業領域之外，得到另一個創意觀察能力。他前後開授過：「創意攝影」（Creative Photography）、「攝影評估」(Evaluating Photography)、「身體運動如何影響觀看」及「創意觀眾」——引導學生如何先了解自我，進而從中體會如何去表現對象等。

47. Aaron Siskind , *The Photograph as Interior Drama*,(1945).p.51

48. Aaron Siskind ,"Homage to Franz Kline", *The Photograph as Interior Drama*,(1945).p.51

49. 紐約「現代美術館」曾經以這個名字，將該時期的畫作策劃了一個在歐洲的巡迴展。

50. 余珊珊譯，《現代藝術理論I》，遠流，1995.p.7

51. 余珊珊譯，《現代藝術理論 II》，遠流，1995.pp.632-639

52. Phillips, Lisa, *The American Century, Art and Culture 1500-2000*,（N.Y.: Whitney Museum of American art.1999).p.14

53. 游本寬，《論超現實攝影》，遠流，p.39-40

54. 羅伯特・艾得金（Robert Atkins）在《藝術開講》的講法

＜第四章＞

55. *Popular Photography*, 40,no.5, may.1957, p.125-126

56. *Observations, Essays on Documentary Photography*, (The Friends of Photography, 1984).p.41

57. 同上，p.1

58. *A Dictionary of Arts*, p.141

59. International Center of Photography, 1984, p.150-152

60. 同註 56 ， p.5

61. 游本寬，《藝術家》，美的講堂，＜「鏡像」透視的世界＞，2001 / 10

62. *Art News*, February 2002, p.101

63. John Berger,*Ways of Remembering*, p.47

64. 攝影家蹲下或站在較高物件之上，改變正常視點。

65. Beth Reynolds 是美國的「攝影紀錄出版」公司（The Photo-Documentary Press, inc.）旗下的攝影家，該公司以"教育"和提高人們了解女性小孩的安康議題爲主旨。

＜第五章＞

66. R.P. Kingston Photographs, Belmont, MA, 1995. Rodger Kingston在美國較被認定爲攝影家，作品曾被 Boston's Museum of Fine Arts, the National Gallery of American Art, the Fog Art Museum 等收藏。《渥克・艾文斯的出版品》1955年初版，2000再版。

67. 一種在二次大戰前，由一群義大利的電影所發展出的電影風格。特質是從一般性的日常主題著手，再融有顯著的文化脈絡。

68. 《普普藝術》，＜英國普普的發展＞，p.24

69. 理查・漢彌爾頓（Richard Hamilton）的〈什麼讓今日的家顯得如此不同，如此吸引人？〉（Just What Is It That Makes Today's Home So Different, So Appealing?）

70. 例如：Lucy Lippard 認爲庫特・史維塔斯（Kurt Schwitters）在《給卡特》（For Kate,1947）該作品中，將照片和漫畫式圖象拼貼在一起是原祖。

71. 同註 52， p.114

72. 同註 52， p.129

73. 同註 52， p.125

74. *Photography and Art*, p.85

75. Barbaralee Diamonstein, *Visions and Imaged* (London: Travelling light Photography Limited, 1982) p.185

＜第六章＞

76. *Photography and Art*, p.136

77. 連德誠翻譯，《觀念藝術》，遠流，1992,p.175

78. 同註 27, p.263

79. 同註 77.pp.134-136

80. 唐曉蘭著，《觀念藝術的淵緣與發展》，遠流，pp.10-16

81. 同註 27，pp.260-261

82. *America Photography*, p.137

83. 同註 78，p.257

84. 例如：刺青，在網際網路分類中，就被歸類在「身體藝術」的項目之一。

85. 連德誠翻譯，《觀念藝術》，遠流 1992，pp.123-126

86. 同上，p.147

87. 典型現代攝影美學的象徵常以法國家布烈松「決定性瞬間」爲例，攝影家在放大底片時，藉由不截割原始的影大小，以充分的表現出個人對鏡頭前動態事物的完全掌控能力。

88. 唐曉蘭著，《觀念藝術的淵源與發展》，遠流，p.14

89. Greenberg,Andy and Gauss, Kathleen McCarthy, *Art and Photography,Interaction Since 1946.*(Abbeville Press, N.Y.)p.134

90. 同註 88，p.14

91. *Art and Photography*, Interaction since 1946,p.136

92. 同註 85，p.182

<第七章>

93. 游本寬，<矯飾攝影的縱觀與橫思>，《現代美術》，44 期，pp.27-45

94. *Rosenblum*, p.518

95. *The New Vision, Forty Years of Photograph at The Institute of Design*, Aperture, pp.51-55

96. 游本寬著，《論超現實攝影》，遠流，p.20

97. Robert ATKINS,*Art Speak, a guide to Contemporary Ideas, Movements, and Buzzwords*, p.74

98. Gilles MORA,*Photo Speak, a Guide to the Ideas, Movements, and Techniques of photography, 1839 to the Present*, p.182

99. 游本寬，《論超現實攝影》，遠流，pp.101-122

100. 游本寬，<從「照像」、「造像」中看西方六〇年代以後的美術攝影>，《現代美術》

101. 有趣只是，等到她成名之後，其他個美術館西邀請展出這些作品時，同樣的影像已經被 "小心" 地放大成高品質的黑白照片。

102. 參閱本書<導論>

103. *Artnews*, 2/2000,p.131

104. 卡西爾《符號‧神話‧文化》p.130

<第八章>

105. 同註 89，p.85

106. 參閱本書第三章，<「鏡像式表現攝影」的心智視野>

107. 參閱本書第五章，<個私「鏡像」的記錄藝術>，第四節 渥克‧艾文斯的「普普」紀錄影像觀

108. 參閱本書第六章，<拍照邁向「觀念藝術」>，第四節 近代「觀念藝術」中的「鏡像」觀念化：「杜塞多夫學派」

109. 參閱本書第五章，<個私「鏡像」的記錄藝術>，第五節「新地誌型攝影」的記錄美學

110. 參閱本書第五章，<個私「鏡像」的記錄藝術>，第二節「普普藝術」與個私的「紀錄攝影」觀

111. 《攝影哲思》，P.59-61

112. 參閱本書第五章，<個私「鏡像」的記錄藝術>，第四節 渥克‧艾文斯的「普普」紀錄影像觀：量化的蒐集藝術

113. 參閱本書第六章，<拍照邁向「觀念藝術」>，第四節 近代「觀念藝術」中的「鏡像」觀念化：「杜塞多夫學派」

114. *Photography and Art*, p.87

115. 參閱本書第五章<個私「鏡像」的記錄藝術>，第五節 新地誌型攝影 的記錄美學

116. 參閱本書第三章<「鏡像式表現攝影」的心智視野 >，第一節「心智影像」的探索

117. 《後「普普藝術」》，〈藝術‧那老玩意兒〉p.19

118. 華特‧班傑明，<攝影小史>，《應向靈光消逝的年代》，p.46-48

119. Henry Gallery ,*After Art: Rethinking 150 years of photography*, (University of Washington).p.58

120. 參閱本書第一章<面對照片>，前言：小論「Photography」

121. 《藝術解讀》p.12

122. 《人文與社會科學簡訊》，中華民國九十年 2 月

123. 該作品在 2000 年曾重新製作成<無止盡>（II）

124. 參閱本書第六章，<拍照邁向「觀念藝術」>，第四節 近代「觀念藝術」中的「鏡像」觀念化

126. 參閱本書第一章<面對照片>，第一節 特定族群的權力戳記

127. 《藝術與鑑賞》p.52

【中文參考書目】

1. Bottcock, Gregory（1992）。連德誠譯，《觀念藝術》，台北：遠流。

2. Arnheim, Rudolf（1974）。郭小平、翟燦譯。《藝術心理新論》，台北：台灣商務，頁 145-163，393-410。

3. Atkins, Robert（996）。《藝術開講》，黃麗絹譯，藝術家。

4. Chalumeau, Jear-Luc（1996）。王玉齡等譯，《藝術解讀》，台北：遠流，頁，129-158。

5. Chipp, Herschel B.（1992）。余珊珊譯，《現代藝術理論，I》，台北：遠流，頁 717-828。

6. Chipp, Herschel B.（1995）。余珊珊譯，《現代藝術理論，II》，台北：遠流，頁 632-639。

7. Crane ,Diana（1996）。張心龍譯，《前衛藝術的轉型》，台北：遠流。

8. Lippard, Lucy（1991）。張正仁譯，《普普藝術》，台北：遠流。

9. Moszynska, Anna（1993）。《抽象藝術》，黃麗絹譯，台北：遠流。

10. panofsky, Erwin（1996）。李元春譯，《造形藝術的意義》，頁 1-12。

11. Slegel, Jeanne（1996）。林淑琴譯，《藝聞錄：六〇和七〇年代藝術對話》，台北：遠流。

12. Sonfist, Alan（1991）。李美蓉譯，《地景藝術》台北：遠流，頁 281-291。

13. Steichen, Edward（1988）。鄭詳譯，《片刻到永恆，史第肯》，台北：北辰。

14. 呂清夫（1996）。《後現代的造形思考》，高雄：傑出。

15. 唐曉蘭（2000）。《觀念藝術的淵源與發展》，台北：遠流。

16. 游本寬（1995）。《論超現實攝影》，台北：遠流。

【英文參考書目】

1. *A Personal View: Photography in the Collection of Paul F. Walter*（1985）. The Museum of Modern Art.

2. Adams, Robert（1996）. *Beauty in Photography*, N.Y.: Aperture, pp.21-49

3. *American Photography: A century of Images 1995*. PBS Home Video. Produced by KTCA ST. Paul / Minneapolis.

4. Andy Grundberg, Kathleen McCarthy Grauss , 1987, *Photography and Art: Interaction since 1946*, Foreword by Earl A. Powell, Abbeville Press, Incorporated

5. *Art News*（2002）.February

6. ATKINS, Robert. *Art Speak, a guide to Contemporary Ideas, Movements, and Buzzwords*, N.Y.: Abbeville Press,

7. Bayer,Jonathan（1997）. *Reading Photographs: Understanding the Aesthetics of Photography*, N. Y.: Pantheon Books.

8 Beaumont Newhall edited 1986 , *Photography : Essays & Images; illustrated readings in the history of photograph*, p.187

9 Beloff, Halla（1985）.*Camera Culture*,UK,Basil Blackwell, pp.1-26

10. Berger, John.（1984）, *About Looking*,Writers and Readers, London, pp.41-47

11. Bolton, Richard（1989）edited. *The Contest of Meaning: Critical Histories of photography.*

73

M.A.: MIT Press, introduction.

12. Clarke, Graham（1977）. *The Photography*, Oxford: Oxford University press, pp27-39

13. Clarke, Graham （1997）. *The Photograph*, Oxford, N.Y. Oxford University Press, pp. 167-206

14. Coleman, A.D., *1996 Tarnished Silver: After The Photo Boom, Essays and Lectures 1979-1989*, Mismatch Arts Press, New York.

15. *Contemporary America Photography: Part 1*,（1986）.Tokyo: Min Gallery and Studio.

16. Crofton, Ian.（1998）.*A Dictionary of Arts Questions*, Rout ledge, London.

17. Diamonstein, Barbaralee （1982） *Visions and Images Photographers on Photography.* London: Travelling light Photography Limited.

18. Eauclaire, Sally （1984）.*New Color / New Work: Eighteen Photographic Essays*, N.Y. Abbeville Press, pp.153-168, 225-238

19. Eauclaire, Sally （1987）. *American Independents: Eighteen Photographic Essays*, N.Y. Abbeville Press, pp.65-77

20. Fantasies, Fables （1989）, and Fabrications: *Photo-Works From the 1980's*, Herter Gallery, M.A: University of Massachusetts at Amherst, pp.7-13

21. Featherstone, David （1984） edited,*Observations: Essays on Documentary Photography*, The Friends of Photography.

22. Frank, Waldo （1979） edited. *America and Alfred Stieglitz: A Collective Portrait*, N.Y.: Aperture, pp.58-77

23. Frith, Simon and Horne（1987）. *Art Into POP*, London and N.Y.: Howard, pp.1-26

24. Godfrey, Tony （1998）. *Conceptual Art*, N.Y.: Phaidon, pp.4-17

25. Green, Jonathan（1987）. *American Photography, A Critical History 1945 to the Present*, N.Y.: Harry N. Abrams, inc, pp.136-144,163-169

26. Greenberg, Andy and Gauss, Kathleen McCarthy （1987）. *Art and Photography, I nteraction Since 1946,* Museum of Art, Fort Lauderdale,Los Angeles Country Museum of Art, N.Y.: Abbeville Press, pp.134-143, 81-89

27. Greenough, Sarab （1994）.*Robert Frank: Moving Out,* Washington: National Gallery of Art.

28. Haus, Andreas （1980）. *Moholy-Nagy :Photographs and Photogram,* ,N.Y.:Parthon Books.

29. Helferman, Marvin and Phillips, Lisa （1989） *Image World, Art and Media culture,* N.Y.: Whitnet Museum of American Art.

30. Hill, Paul and Cooper, Thomas（1992）.*Dialogue with Photography,* N.Y.:Cornerhous Blications, pp.262-290

31. Hoy, Anne H.（1987）. *Fabrications, Stage, Altered, and Appropriated photographs*, N.Y.: Abbevill Press.

32. *In The Spirit of FLUXUS* （1993）.Minneapolis: Walker Art Center.

33. *International Center of Photography Encyclopedia of Photography*（1984）, N.Y.: A Pound Press Book, Crown.

34. *Jeff wall* （1996）. Phaidon.

35. Johnson, Brooks （1989）.*Photography Speaks I: Photography Speaks : 66 Photographers on Their Art*, Virginia: The Chrysler Museum

36. *Johnson, Brooks （1995）.Photography Speaks II: From The Chrysler Museum Collection,* Virginia: The Chrysler Museum, Inc., pp.1-4, p.100

37. *Journal of Aesthetics and Art Criticism* （1980）.Summer .

38. Judith, Keller （1995）. *Walker Evans, The Getty Museum collection,* California: The J. Paul Getty museum.

39. Kozloff, Max（1987）. *The Privileged Eye, Essays on Photography*, Albuerque: University of New Mexico Press , pp.197-204.

40. Kozloff, Max（1994）. *Lone Visions: Crowded Frames, Essays on Photography*, Albuerque; University of New Mexico Press, pp.285-292

41. *Memorable Eance* （1989）, Princeton University.

42. Mirage, Perpetual （1996）. *Photographic narratives of Desert West*, N.Y.: Whitney Museum of American Art, pp181-191

43. Mora, Gilles （1998）. *Photo Speaks: A guide to the ideas, Movements,and Techniques of Photograph,*1839 to the Present. N.Y.: Abbeville Press.

44. Nathon, Lyons （1966）. *Toward A Social Landscape.* New York: Horizon Press.

45. *New Topographics: Photographs of a Man-altered Landscape*（1975）. N.Y.: International Museum of Photography at George Eastman House.

46. Newhall, Beaumont （1982）.*The History of Photography*, London: Secker and Warburg, p.167

47. Newhall, Beaumont. （1986） edited , *Photography : Essays and Images; illustrated readings in the history of photography.*

48. *Observations, Essays on Documentary Photography* （1984）.N.Y.: The Friends of Photography.

49. Ocvirk, Otto G.（1994）.*Art Fundamentals: Theory and Practice*, Iowa: Brown and Benchmark, pp.28-63,310-315.

50. Phillips, Lisa （1999 ）. *The American Century, Art and Culture 1500-2000*, N.K.: Whitney Museum of American art.

51. *Popular Photography* （1957）, 40,no.5, May.

52. *Private Enemy-Public Eye, The work of Bruce Charlesworth* （1989）. N.Y.: Aperature and International Center of Photography.

53. Pultz, John （1995）. *The Body and The Lens, Photography 1839 to The Present*, N.Y.: Harry N. Abrams, Inc., pp.125-141

54. *Robert Frank: Moving Out,*（1994）.Washington: National Gallery of Art.

55. Rosenblum, Naomi （1994）. *A History of Women Photograpers,*N.Y. : Abbeville Press, pp.94-154,237-258.

56. Shore, Stephen（1998）.*The Nature of Photographs,* Baltimore and London: The Johns Hopkins Press.

57. Siskind, Aaron （1945）.*The Photograph as Interior Drama.*

58. Smith, Edward Lucy （1969）.*Movements in Art Since 1945,* N.Y. : Thames and Hudson, pp.119-168

59. Smith, Joshua P.（1989）. *The Photography of Invention : American Pictures of The 1980's,* National Museum of American Art. pp.10-27, 261-276

60. Taylor, Brandon （1995）. *Avant - Garde and After Rethink Art Now.* N.Y., Harry N. Abrams, Inc., pp26-32

61. Taylor, Joshua C.（1981）. *Learning to Look, A Handbook for the Visual Arts,* The University of Chicago Press.

62. *The New Vision, Photograph Between the World Wars* （1989）. The Metropolitan museum of Art, 1989,pp.65-95

63. *The New Vision: Forty Years of Photography at The Institute of Design* （1988）. N.Y.: Aperture.

64. *The Photography of invention, American Pictures of The 1980s*（1989）. The MIT Press.

65. Van Deren Coke（1986）.*Photography A Facet of Modernism*, San Francisco Museum of Modern Art, N. Y.: Hadson Hill Press.

66. Varnedoe, Kirk and Gopnik, Adam （1990）. *High and Low: Modern Art and Popular Culture,* N.Y.: The Museum of Modern Art, pp.335-391

67. *Walker Evans at Work* （1982）, N.Y.: Harper & Row.

68. *Walker Evans* （1971）, N.Y.: The Museum of Modern Art.

69. Walls, Liz （1997） edited. *Photograph: A Critical Introduction,* London: Routledge, pp.11-36

70. Warhol, Andy （1980）. *POPism The Warhol'60s,* N.Y.: Harper & Row, Publishers, pp.144-150

71. Weaver, Mik（1989）.*The Art of Photography,1839-1989*, Museum of Fine Arts, Houston, New Haven and London: Yale University Press.

72. Weski, Thomas and Liesbrock, Heinz（2000）. *How You Look At It, Photography of the 20th Century*, London: Thames & Hudson.

73. White, Minor （1982）. *Mirrors, Messages and Manifestation, Millton*, N.Y.: Aperture.

74. Wolfflin, Heinrich（1950）. *Principles of Art History: The Problem of the Development of Style in Later Art,* N.Y.: Dover Publications.

Irwin, PA 1999 Philadelphia, PA 2002 Gettysburg, PA, 2002 Boalsburg, PA 2000 State College, PA 2002 State College, PA 2001 North Huntingdon, PA 2001

State College, PA 1999 State College, PA 1999 Murrysville, PA 2000 State College, PA 2002 State College, PA 2002 State College, PA 2002 State College, PA 2002

State College, PA 2001 State College, PA 2001 State College, PA 2001 Irwin, PA 2000 Murrysville, PA 2000 Altoona, PA 2000 Altoona, PA 2001

Philadelphia, PA 2002 Philadelphia, PA 2002 Philadelphia, PA 2002 Gettysburg, PA 2002 Pleasant Gap, PA 2000 State College, PA 2000 Route 22 , PA 2001

Altoona, PA 2002 Altoona, PA 2001 Altoona, PA 2001 Harrisburg, PA 2002 Bird In Hand, PA 2002 Latrobe, PA 2000 Tyrone, PA 2001

Ben Yu holds an M.F.A. in photography and a M.A. in art education from Ohio University. He is currently a Professor of Visual Art at the National Chengchi University in Taipei, Taiwan. He is the author of <u>Ben Yu: Photographic Constructions</u>（1990），<u>The History of Surrealism In Photography and Its Applications</u>(1995), and <u>Reading into Taiwan, Part One: Between Real and Unreal</u>(2001), <u>The Puppet Bridegroom</u>(2002) a monograph. Professor Yu has exhibited his work internationally in Paris, Berlin, Seoul, Beijing, Philadelphia, Yokohama, New York, and Taiwan. His photographs explore cultural spaces of eastern and western societies.

游本寬

Ben Yu，1956 年生
美國俄亥俄大學美術攝影碩士（M.F.A.），藝術教育碩士（M.A.）
現任政治大學廣告系專任教授

個 展

2002	「台灣新郎」攝影展，台北，政治大學藝文中心	
2002	「法國椅子在台灣」，美國，費城，彭畫廊	
2001	「閱讀台灣，1212」，新竹，交通大學藝文中心	
2001	「回憶與再現，游本寬1988-1999 大影像作品展」，台北，政治大學藝文中心	
2000	「台灣房子」，德國柏林 Forderkoje 藝術空間	
1999	「法國椅子在台灣」，台北，伊通公園	
1990	「影像構成」，臺北市立美術館，省立美術館	
1989	「龍的視野」，美國，俄亥俄大學 Seigfried 藝廊	
1985	「城市獵人」，英國，GREYLANDS 學院	
1984	「游本寬首次攝影個展」，台北，美國文化中心	

代表聯展

2003 「時間的刻度──台灣美術戰後五十年作品展」，桃園，長流美術館
2003 「2003千禧之愛──兩岸攝影家聯展」，台北，國立歷史博物館、台中縣立港區藝術中心、台南市攝
　　　影文化會館
2002 「磁性書寫 II」，台北，伊通公園
2002 「台灣辛美學」，台北，觀想藝廊，中壢，中央大學藝文中心
2002 「幻影天堂──台灣當代攝影新潮流」，台北，大趨勢藝術空間
2002 「亞洲超真實生活」台、日、韓三國攝影聯展，日本，橫濱，港都藝廊
2002 「跨文化視野」，美國，賓州 Southern Alleghenies Museum of Art, Altoona, Johnstown, and Ligonier Valley
　　　三地巡迴展
2002 「第六屆攝影藝術拍賣雙年展」，美國，紐約州水牛城，CEPA 藝廊
2002 「2002 亞洲攝影雙年展」，韓國，漢城，Gallery La Mer
2001 「尋找未來的樂園」，美國，紐約州 CEPA 藝廊，喬治亞州，亞特蘭大當代藝術中心
1999 「複數元的視野」，北京，中國美術館、國立歷史博物館、山美術館、交大藝術中心
1999 「入→ZOO」，台北，大未來畫廊
1999 「萌芽・生發・激撞」典藏常設展，台北市立美術館
1999 中、歐藝術家「你說・我聽」主題展，台北市立美術館，法國，碧松現代美術館
1996 「台北市立美術館 1996 雙年展──台灣藝術主體性」

1992 「十一月韓國攝影水平」，韓國，漢城市立美術館
1989 「重構的照片」，美國，費城，LEVEL 3 攝影藝廊
1989 「第一藝廊邀」請展，美國，紐約
1981 「光影流連」，台北，來來藝廊

典 藏 國立台灣美術館、臺北市立美術館

會議與期刊論文

2002 ＜從照片在「觀念藝術」的角色中試建構「觀念攝影」一詞＞，《廣告學研究》，11
2002 ＜拍照記錄的藝術＞，台北市立美術館，《現代美術》，101
2002 ＜從照片在「觀念藝術」的角色中試建構「觀念攝影」一詞＞，第十屆中華民國廣告暨公共關係學術
　　　與實務研討會（台北）
2002 ＜「數位攝影」舊美術的新科技工具？＞《美育雙月刊》，125，國立台灣藝術教育館
2001 ＜攝影現代化中的「純粹性」審視---以美國「形式主義攝影」到「表現主義攝影」爲例，台北市立美
　　　術館，《現代美術學報》，4
2001 ＜「科技藝術」數位化的人文省思＞，藝術的理性面相：人文科學與自然科學的探討（台北市立師
　　　範學院）
1997 ＜「美術攝影」試論＞，中華攝影教育學會，攝影與藝術專題學術研討會（台北）
1997 ＜從「美術攝影」到捏造美術 -- 以「非常捏造影像展」爲例＞，台北市美術館，《現代美術》73
1997 ＜台灣近代廣告攝影的影像表現形式研究＞，中華攝影教育學會 1997 年會（台北）
1996 ＜數位影像紀元中的國小攝影教學＞，藝術教育的根源省思學術研討會(花蓮師院)
1996 ＜風景攝影導論＞，中華攝影教育學會，風景攝影專題學術研討會 (台北)
1996 ＜台灣廣告攝影的現況省思＞，中華民國廣告年鑑 '95-'96， 8
1994 ＜超現實主義攝影 ＞，第二屆華人華裔攝影家研討會(中國・珠海)
1994 ＜超現實攝影在雜誌廣告上的應用---《天下》雜誌廣告內容分析研究＞，第二屆中華民國廣告暨公共
　　　關係學術研討會(台北)
1993 ＜超現實影像在廣告攝影中的角色探討 -- 以服飾攝影爲例＞，一九九三中文傳播研討會(台北)
1992 ＜西洋攝影史概論＞，基隆市立文化中心
1992 ＜從「照像」、「造像」中看西方六０年代以後的美術攝影＞，省立美術館，《台灣美術》16
1992 ＜矯飾攝影的縱觀與橫思＞，台北市美術館，《現代美術》44

專 書

2002 《台灣新郎》─「編導式攝影」中的記錄思維 / 指導單位：教育部
2001 《眞假之間，游本寬閱讀台灣系列之一》/ 交通大學
1995 《論超現實攝影 -- 歷史形構與影像應用》/ 台北 / 遠流（國科會甲種學術研究獎勵）
1990 《游本寬影像構成》